中國現代繪畫史

當代之部
（一九五〇至二〇〇〇）

李鑄晉　萬青力

石頭出版股份有限公司
Rock Publishing International

中國現代繪畫史

當代之部（一九五〇至二〇〇〇）

作者：李鑄晉、萬青力

發行人：龐愼予

社長：陳啓德

總編輯：洪文慶

執行編輯：黃思恩

打字：溫佳琪

校對：黃文玲

美術設計：李螢儒

行銷：李穎松

出版者：石頭出版股份有限公司

地址：106台北市信義路三段109號4樓

電話：（02）2701-2775

傳眞：（02）2701-2252

劃撥帳號：1437912-5

登記證：行政院新聞局局版台業字第4666號

印刷：利得印刷有限公司

定價：NT. 1600元

初版一刷：2003年11月

ISBN　957-9089-30-2

Address: 4F, No. 109, Section 3, Xinyi Road, Taipei 106, Taiwan

Tel: 886-2-2701-2775

Fax: 886-2-2701-2252

Price: USD. 45

Printed in Taiwan

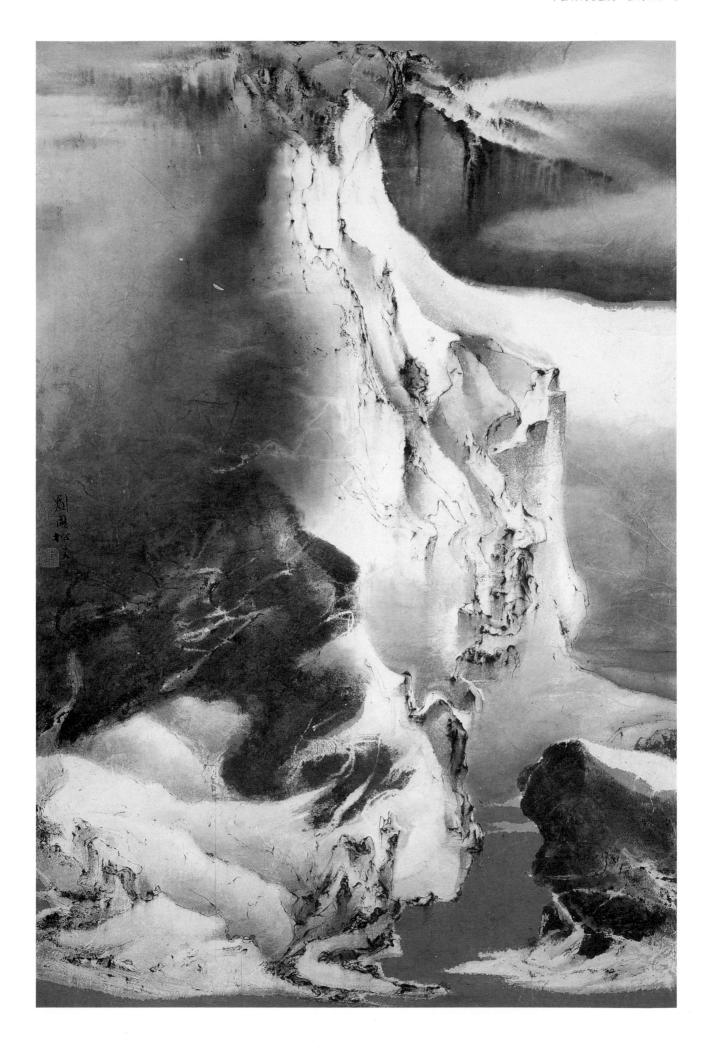

序

　　本書是《中國現代繪畫史》的第三卷，即最後一卷，年代涵蓋一九五○年到二○○○年。本書主要內容分兩部分：一是大陸地區，即中華人民共和國的繪畫，由萬青力執筆；二是台灣、香港和海外華人的繪畫，以及「結論：展望二十一世紀的中國繪畫」，由李鑄晉執筆。

　　由於一九四九年以後，中國與世界格局不斷發生變化。隨著兩次世界大戰後形成的兩個對立陣營瓦解，冷戰時代結束，美國和西歐代表的西方文化影響，正波及全球。中國經歷文革浩劫後，終於從封閉走向開放，由計劃經濟轉變為市場經濟主導，並由此引發出一系列改革。由於大陸以外的華人畫家，如香港、台灣以及歐州、北美，經歷與大陸完全不同，因此本書有較詳細說明。大陸部分，由於國情特殊，如繪畫服從政治、官方藝術體制、繪畫作為社會群體行為的結果，長時間佔據了主導地位。大陸畫家數字龐大，堪稱美術家超級大國，有傑出個人成就的畫家其實遠遠多於港台海外，但是限於篇幅，只能按專題進行概括。這部分內容無意為中國現代繪畫史作最終結論；這部分還特別注意到大陸上個世紀八十年代改革開放以後的新變化，引用了最新資料，希望有助讀者觀察思考。

　　與前兩卷相比，本卷在資料收集梳理，特別是插圖的配置方面，困難顯然更多。因此在此要特別感謝所有提供幫助的機構與個人，恕不能一一列名。

　　　　　　　　　　　　　　　　　　　　　　　　著者共識　二○○三年夏

6 中國現代繪畫史：當代之部

目 次

第一章　繪畫與政治

一九四五年抗日戰爭勝利後，中國再次陷入內戰。經過三年多的戰火煙硝，國民政府連連潰敗，最後退守台灣，中國共產黨的「人民解放軍」取得在大陸的軍事勝利。一九四九年，中華人民共和國成立，簡稱「新中國」。

因此，中國經歷了在二十世紀的第二次國體鼎革。第一次是一九一一年結束帝制建立共和；第二次即是一九四九年大陸廢棄民國紀年，建立「社會主義」政權。新中國的成立，標誌著中國進入了一個特殊的歷史時期。由於中國共產黨極為重視文藝的宣傳教育功能，視文藝為革命機器不可缺少的組成部分，毛澤東（1893－1976）更在一九四二年明確規定了文藝為無產階級政治服務的方針。從此中國進入了文藝與政治全方位統一、文藝家無條件為政治服務的歷史時期。文藝為政治服務並非中國共產黨首創，然而從社會動員的規模到生產作品數量之大，堪稱歷史上前所未有。因此，對新中國的繪畫史的研究，學者們不約而同地首先著眼於考察繪畫與政治的關係，是很自然的。

（一）爲政治服務與大衆化風格：革命現實主義時期（1949－1957）

及時、普及、高效的文藝宣傳，曾經是共產黨在政治軍事上取得勝利的促因之一。因此，新中國建立伊始，爲鞏固新政權的文藝宣傳活動，立即以空前的規模和聲勢迅速開展起來。「領袖像」（主要是毛澤東、朱德）和「歡迎解放」是一九四九年新中國繪畫最先出現的主要題材。其後是中國共產黨連續發動的各種政治鬥爭運動，大量繪畫作品及時跟進宣傳。因此，這一時期出版的美術作品，完全可以編輯成一部新中國初期的政治圖像史。

一、新年畫

葉淺予（1907－1995）的《北平解放》（圖1.1），雖然是一九五九年爲中國革命歷史博物館所作的歷史畫，卻可以代表新中國初年的繪畫藝術風格，只是藝術處理上較一九四九年出現的同類題材作品更爲精緻。這幅作品標爲紙本水墨設色中國畫，是以工筆重彩的傳統畫法，吸收了民間年畫的構圖色彩處理，烘托出喜慶熱烈的氣氛。葉淺予是中國漫畫界的先驅人物之一，後來成爲有影響的人物畫家，一九四七年應北平藝術專科學校校長徐悲鴻（1895－1953）之聘開始在該校任教。葉淺予在一九五二年所作《全國各民族大團結》，描寫毛澤東與各民族代表舉杯的場面，以寫實手法和象徵性的構圖，成爲代表當時「新年畫」（集年畫及宣傳畫一體）風格的作品之一。

革命現實主義是這一時期所提倡的創作方法。所謂革命現實主義，一是強調「歌頌革命」；二是強調「喜聞樂見」，易於老百姓接受，因此要通俗寫實。故歌頌革命加上年畫風格，是五十年代新中國繪畫的主要特色之一，而並不僅限於年畫。這一時代特色的形成是由特定的畫家群體實現的。只要看看一九四九年一年中的相關新聞報導，就不難理解這一歷史形成的軌跡。一九四九年一月三十一日，北平和平解放。二月二日，由江豐（1910－1982）等人帶領的一大批解放區美術工作者到達北平，受到北平國立藝專校長徐悲鴻的歡迎慰問。二月三日，東北野戰軍舉行進駐北平儀式，這就是葉淺予《北平解放》所描繪的歷史事件。二月十五日，國立北平藝專被人民政府接管。十一月二十三日，毛澤東批示同意由文化部部長沈雁冰署名發表〈關於開展新年畫工作的指示〉。同月，北京國立藝專與原解放區華北大學三部美術科合併成立中央美術學院的慶祝籌備會成立。在解放區形成的「新年畫」傳統，由解放區的畫家帶進城市。原華北大學三部美術科的師生更成爲新成立的中央美術學院的中堅力量。

解放區開始的新年畫創作，主要是採取套色木版畫的形式，版畫畫家古元（1919－1996）、力群（1912年生）、莫樸（1915年生）、張仃（1917年生）、石魯（1919－1982）等，自然成爲新中國新年畫創作的示範者。一批當時只有二、三十歲的青年畫家，首先以新年畫的創作在新中國的畫壇上嶄露頭角。如來自解放區的姜燕（1919－1958）、張懷江（1922－1989）、洪波（1924－1985）、古一舟（1923－1987）、林崗（1924年生）、李琦（1928年生）、馮眞（1931年生）等；在北平以及各地藝專培養的青年畫家中，較突出者如侯逸民（1930年生）、鄧澍（1929年生）、陳白一（1926年生）、王緒陽（1931年生）、方增先（1931年生）。由於華北大學三部美術科和北平藝專等訓練出來的學生，有較紮實的人物畫造型基

1.1　葉淺予　北平解放　1959　紙本水墨設色
277.2x140公分　中國革命博物館藏

本功，因此這些青年畫家創作的新年畫作品屢獲褒
獎。一九五〇年四月十六日中央文化部頒發新年畫創
作獎金。獲得甲等獎的是北京李琦的《農民參觀拖拉
機》、河北古一舟的《勞動換來光榮》、東北安林
（1919年生）的《毛主席大閱兵》。獲得乙等獎的是內
蒙尹瘦石（1919－1998）的《勞模會見毛主席》、北
京張仃的《新中國的兒童》、北京馮真的《我們的老
英雄回來了》、北京顧群（1928年生）的《慶祝中華
人民共和國成立》、山西力群的《讀報圖》、北京鄧澍
的《歡迎蘇聯朋友》、東北關鑒（1941年生）的《創
造新的記錄》、石家莊姜燕的《支援前線圖》。另有十
四幅作品獲得丙等獎。一九五二年九月四日，文化部
公佈一九五一年至一九五二年度新年畫創作評選結
果，其中貴州省年畫作品二十四幅獲集體獎；林崗的
《群英會上的趙桂蘭》獲一等獎；彥涵（1916年生）
的《新娘子講話》、古元的《毛主席和農民談話》、阿
老（1920年生）的《中朝部隊前線勝利歡歌》、張碧
梧（1905年生）的《養小鴨、捐飛機》獲二等獎；力
群的《毛主席的代表訪問太行老根據地》、侯逸民與
鄧澍的《慶祝中國共產黨成立三十周年》、武德祖
（1923年生）的《向蘇聯老大哥學習》、馮真與李琦的
《偉大的會見》、李可染的《工農勞模游北海大會》、
葉淺予的《中華各民族大團結》等三十三件作品獲三
等獎。所謂新年畫，技法上是以單線勾勒和色彩平塗
的技法為主。典型的新年畫正是上述的獲獎作品。但
是，也有一些運用其他畫法的作品，由於題材接近，
風格通俗，也常常被劃歸到新年畫的範圍，如上海畫
家謝之光（1900－1976）以月份牌畫風格創作的《授
勛彭德懷》、石魯用水彩畫法所作的《幸福婚姻》
等。一九五一年九月十九日，中央文化部發出〈關於
加強對上海私營出版業的領導、消除舊年畫及月份牌
畫片中的毒害內容的指示〉。十月二十日，中央人民
政府文化部、出版總署發佈〈關於加強年畫工作的指

示〉。這些歷史文獻記載了新年畫運動的由來和目
的。

　　由於政府的推動和大量的印刷發行，新年畫創作
在全國範圍產生難以估量的影響。新年畫不僅為鞏固
新中國政權做出了貢獻，也成為繪畫為政治服務的樣
板。同時也對其他畫種造成政治壓力。

1.2　蔣兆和　把學習的成績告訴志願軍叔叔　1953
78.6x56公分　中國美術館藏

二、政治宣傳畫

　　這裡所說的政治宣傳畫，主要是指繪畫的內容，而不是專門指那些以廣告水粉顏色繪製的，用於在公共場所張貼的特殊畫種。由於黨和政府要求繪畫爲政治服務，擅於不同媒材的藝術家，無論是出於自願還是迫於形勢，紛紛參與爲政治運動作宣傳的創作中。因此，在新中國初期的五十年代，作爲黨的宣傳機器的報刊雜誌或美術出版社發表印製的數量巨大的繪畫作品中，政治內容的宣傳繪畫佔了絕對的比例。

　　政治宣傳畫的創作並非只有青年畫家投入，甚至不少在民國時期已經取得相當成就的著名畫家，也在當時迅速地創作出配合政治宣傳的作品，由此不難看出畫家投入新中國「革命現實主義」創作的廣泛程度。在此只能對照歷次政治運動，舉出當時出現的代表性作品。一九五〇年十月八日，毛澤東發佈命令，中國人民志願軍迅疾開赴朝鮮，十九日到達朝鮮前線，「抗美援朝」戰爭爆發。宣傳這次戰爭的繪畫作品數量極大，難以精確統計。如傑出人物畫家蔣兆和（1904－1986）的《把學習的成績告訴志願軍叔叔》（圖1.2），以他精熟的水墨寫實技巧，描繪兩個小姑娘寫信給志願軍的情境，構圖簡潔明快，是當時頗有影響的作品。除廣泛在報刊發表外，這幅畫還以單幅普通宣傳畫的尺寸，印製近三十萬張，在五十年代是很高的出版數字。關山月（1912－2001）一九五三年的《好消息》則是同類題材作品。上海老畫家錢瘦鐵（1896－1967）一九五一年所作的《志願軍進軍圖》，以他所擅長的山水畫，創作了一系列作品參與「抗美援朝」的宣傳。此外，五十年代發生的「土地改革」、「農業合作化」、「全國掃除文盲」等等，也是產生宣傳性繪畫作品較多的運動。潘天壽（1897－1971）一九五〇年創作了《踴躍多繳公糧》，一九五

1.3　姜燕　考考媽媽　1953　紙本工筆重彩
114x65公分　中國美術館藏

二年又創作了《豐收圖》，都是他參加土改運動後的作品，這對於一個花鳥畫大師來說是很不尋常的作品。如一九五六年出現的有名作品：湯义選（1925年生）的國畫《說什麼我也要入社》和張文新（1928年生）的油畫《入社去》，從畫題即可知是宣傳合作化運動的作品。而姜燕的《考考媽媽》（圖1.3）則是宣傳掃盲運動時期產生的有名之作。[1] 當然，另一次繪畫參與運動宣傳的高潮是在一九五八年的「大躍進」時代。舉國爲狂熱氣氛所籠罩，畫家下鄉下廠，以繪畫作品直接歌頌大煉鋼鐵、人民公社吃飯不要錢、爲農民創作「人有多大膽地有多大產」的壁畫等等，幾乎少有畫家可以置身於外。如年近八旬的老畫家孫雪泥（1889－1965）參觀人民公社後即創作了《開天闢地第一回》，並題詩稱：「歡呼吃飯不需錢，闢地開天第一年」。[2] 江蘇省國畫院集體創作的大幅國畫《爲鋼鐵而戰》，生動地記錄了南京「大煉鋼鐵」的熱鬧景象，連林風眠（1900－1991）也創作了《軋鋼》等一批及時反映時代的作品。

[1] 姜燕，女，原名劉仁燕，生於北京。早年在北平藝專讀書時主攻花鳥畫，後入華北聯大，隨軍入城後曾任北京人民美術工作室創作員、北京藝術師院美術系教員。不幸在出國訪問途中因飛機失事而早逝。

[2] 陳履生，《新中國美術圖史：1949－1966》，頁56。

三、革命歷史畫

根據中央文化部下達的繪製革命歷史畫任務，中央美院完成最早的一批作品，它們是徐悲鴻的《人民慰問紅軍》（油畫）、王式廓（1911－1973）的《井岡山會師》（油畫）、李樺（1907年生）的《過草地》（套色木刻）、馮法祀（1914年生）的《越過甲金山》（油畫）、董希文（1914－1973）的《搶渡大渡河》（油畫）、艾中信（1915年生）的《一九二〇年毛主席組織馬克思小組》（油畫）、夏同光（1909年生）的《南昌起義》（油畫）、蔣兆和的《渡烏江》（水墨畫）、周令釗（1919年生）的《鴉片戰爭》（油畫）等。此後，革命歷史畫的創作不斷進行，雖然中國革命博物館直到一九六一年七月一日才正式開館，但是該館所陳列的革命歷史畫，大部分是五十年代創作的。一九六一年六月北京舉行的「革命歷史畫創作座談會」，是革命歷史博物館開館前的創作回顧，參加會議的大多數爲油畫家，如羅工柳（1916年生）、艾中信、侯一民（1930年生）、林崗、王恤珠（1930年生）、鮑加（1933年生）、詹建俊（1931年生）、靳尙誼（1934年生）、秦嶺（1931年生）、蕭峰（1932年生）、全山石（1930年生）等。可見參與革命歷史畫創作的畫家相當多。給人印象較深或報刊發表評論較爲集中的爲革命歷史畫，在中國革命歷史博物館陳列者如董希文《開國大典》、王式廓《血衣》（圖1.4）、羅工柳《地道戰》、詹建俊《狼牙山五壯士》（圖1.5）等。

董希文的巨幅油畫《開國大典》，曾被認爲是體現「革命現實主義」創作方法的經典作品，也被推崇爲歷史畫創作的最成功作品之一。然而，由於這幅作品屢次遭遇政治變動而被迫修改，因此也成爲討論中國政治與藝術關係時的最典型例證。

一九四九年十月一日，毛澤東主席在天安門城樓上宣告中華人民共和國中央人民政府成立，畫家選擇了這一歷史情節作爲《開國大典》的構圖根據。但是如果對照當時的照片或紀錄影片，可以清楚看出這幅油畫的構圖並不是簡單再現歷史眞實。畫家匠心獨運，在許多方面作了藝術加工處理，因此最初完成的作品本身已經是完全「理想化」的再創造。

雖然董希文出席過開國典禮儀式，親眼目睹了歷史的眞實場面，但是他當時並不是站在天安門城樓上，歷史照片也不可能作爲現成的理想構圖。一九五二年董希文接受中國革命博物館的邀請，開始構思創作《開國大典》（圖1.6）。實際上，這幅巨製從構思到全部完成，只用了一個多月的時間。董希文以歷史情景爲基礎，構思出一個開闊、縱深適度、安排有序的構圖。毛澤東置身於天安門城樓正中央，面對話筒，正在宣讀中華人民共和國中央人民政府公告。背後站立的是劉少奇、朱德、周恩來、董必武、宋慶齡、李濟深、張瀾、林伯渠、郭沫若、高崗等各方面代表，主次順序一目了然。

作品完成的第二年，即一九五四年，中共中央高層發生「高饒反黨集團」事件，身爲政治局委員和國家副主席的高崗自殺身亡。一九五六年，由中國革命博物館出面要求董希文修改《開國大典》（圖1.7），將畫面上的高崗形象抹掉。雖然畫家懷疑修改是違反歷史眞實，但是他除了從命外沒有其他選擇。第二次被迫修改是一九六七年，在「文化大革命」中，當年的國家主席劉少奇倒台，「中央文革領導小組」下達指令修改《開國大典》（圖1.8），將劉少奇的形象去掉，並在劉少奇的位置上改畫董必武，把原來在劉少奇後身後的董必武形象去掉。「文革」後期，又有當權者企圖把畫面上站在周恩來之後的林伯渠塗掉，因爲他曾在延安時反對毛澤東與江青結婚，不過這時董希文已經去世，所以找到中央美術學院油畫系教授靳尙誼。靳尙誼不忍心塗改原畫，根據原作重新複製了一幅，此即《開國大典》第四版。「文革」之後，政治再次變動，劉少奇獲平反，《開國大典》又要作再

次修改，靳尚誼便在複製作品上作了修改。目前在中
國革命博物館展出的《開國大典》（圖1.9）是一九七
八年開始由靳尚誼、趙域（1926－1980）、閻振鐸根
據原作和印刷品臨摹的複製品。原畫收藏在博物館的
畫庫裡。

　　《開國大典》的遭遇，不僅見證了新中國的政治
變動，也爲政治如何決定藝術的命運提供了最典型的
例證。

1.5　詹建俊　狼牙山五壯士　1958　布面油畫
185x200公分　中國革命博物館藏

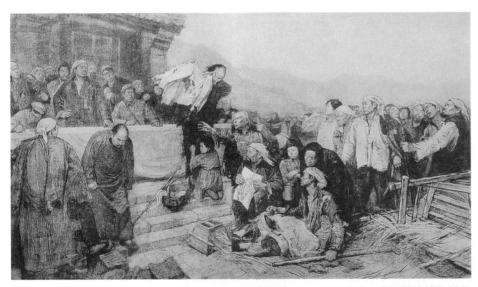

1.4　王式廓　血衣　1959　紙本素描　192x345公分　中國革命博物館藏

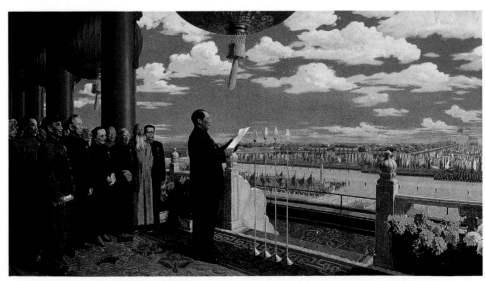

1.6　董希文　開國大典　1953　布面油畫　230x405公分　中國革命博物館藏

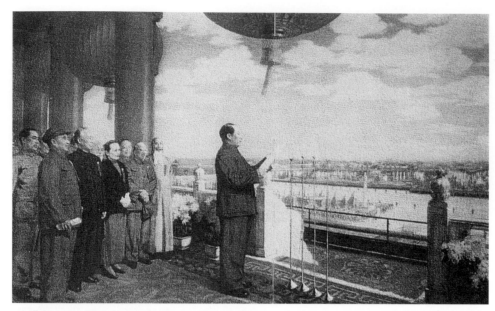

1.7
開國大典
1956

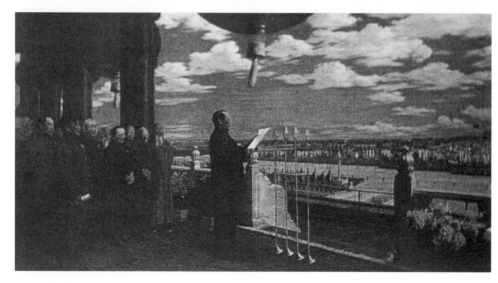

1.8
開國大典
1967

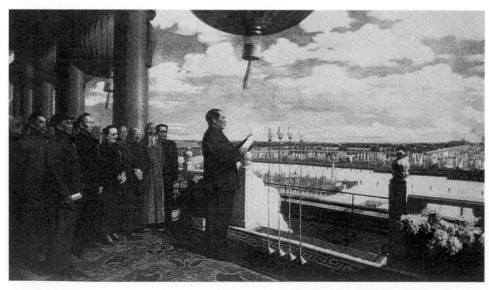

1.9
開國大典
1980

四、中國畫改造運動

在新年畫運動、繪畫為政治宣傳服務以及提倡革命歷史畫創作的同時，中國畫面臨著沉重的政治壓力。一九四九年，中國畫的改造運動已經揭開序幕。四月二十二日、二十五日、二十六日，《人民日報》先後發表從延安進城領導美術界的蔡若虹（1910－2001）、江豐、王朝聞（1909年生）關於國畫改造的文章。同月，近兩百件北平八十多位國畫家的作品在中山公園舉行展覽，稱為「新國畫展覽會」。展出的作品是畫家們在北平解放後的兩個多月時間內創作的。這次展覽被江豐認為是「具有劃時代意義的大事情，因為它標誌著那供給有閒階級玩賞的封建藝術：國畫，已經開始變成為人民服務的一種藝術」。[3]同年，由國立藝專、京華美專、輔仁大學美術系、中國畫學研究會和其他幾個團體中的先進分子發起並聯合全市國畫家，成立了以「革新國畫」為宗旨的「北平新國畫研究會」。[4]由此可見，在十月一日中華人民共和國正式宣佈成立之前，共產黨對中國畫的改造運動已經開始。對中國畫改造的目的是明確的，不改造不能為新中國的政治服務。實際上從歷史畫的創作已經看出，近千年形成的中國畫傳統，是很難實現「革命現實主義」的創作方法與表現歌頌新生活，尤其不能

與油畫的表現力相比。例如，革命歷史畫中，運用中國畫形式創作的極少，除前面提到的葉淺予工筆重彩新年畫風格的《北平解放》以外，以水墨淡設色者，當時最有名的只有一例，即王盛烈（1923年生）的《八女投江》（圖1.10）。

中國畫改造的成果顯著：一是湧現出一批擅於表現新時代生活的人物畫家，其中大部分受過藝術院校的專業訓練；二是畫家走出畫室到生活中寫生，改變了山水花鳥的面貌。五十年代出現了不少反映新生活的人物畫，如湯文選的《婆媳上冬學》（1954）、黃胄（1925－1997）的《洪荒風雪》（1955）、周昌穀（1929－1986）的《兩個羊羔》（圖1.11）、方增先的《粒粒皆辛苦》（圖1.12）、楊之光（1930年生）《一輩子第一回》（1953）等，這些畫家當時都很年輕。同時，也有少數畫家對傳統人物畫有所發展，其中最有名的代表作品之一當數潘絜茲（1915－2002）的《石窟藝術的創造者》（圖1.13）。由於這幅作品的立意是歌頌創造敦煌石窟藝術寶庫的無名工匠，體現了人民才是歷史的創造者的主題，也是在革命現實主義創作方法影響下出現的作品。

[3] 江豐，〈國畫改造第一步〉，《人民日報》，1949年5月25日。

[4] 一九五二年，「北平新國畫研究會」改名為「北京中國畫研究會」。齊白石、何香凝、葉恭綽任名譽會長，陳半丁任會長，于非闇任副會長。

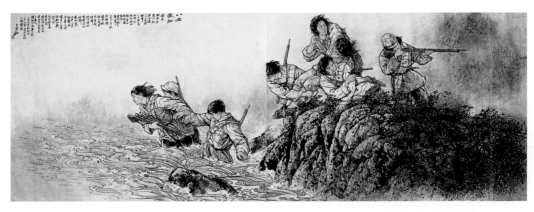

1.10
王盛烈
八女投江
1954
紙本水墨設色
79x39.1公分
中國美術館藏

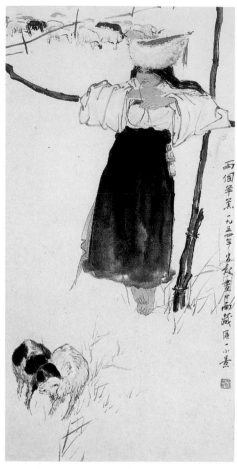

1.11　周昌穀　兩個羊羔　1957
紙本水墨設色　145x392公分
中國人民革命軍事博物館藏

1.13　潘絜茲　石窟藝術的創造者　1954　紙本工筆重彩　110x80公分　中國美術館藏

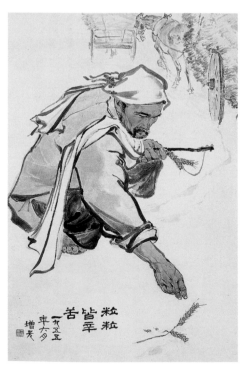

1.12　方增先　粒粒皆辛苦　1955
紙本水墨設色　105x64.5公分
中國美術館藏

（二）歌頌與崇拜：革命現實主義 與革命浪漫主義相結合 （1958－1976）

根據上海版《辭海》的解釋，「革命現實上義與革命浪漫主義相結合的創作方法」，是一九五八年「爲適應客觀形式的需要，根據文學藝術本身的發展規律而提出來的社會主義文學藝術的創作方法」，「它要求文藝家站在無產階級的立場上，以馬克思列寧主義的觀點去觀察和表現社會生活，把現實和理想、革命實踐和歷史趨向結合起來，塑造壯麗動人的藝術形象，熱情地歌頌革命的新生事物，抨擊反動的腐朽事物」。[5]

現實主義或浪漫主義是文學藝術史上存在的創作傾向，本來屬於學術問題。但是，在大躍進狂熱之後和自然災害的現實面前，共產黨內和社會上自然出現了懷疑和批評，這些懷疑批評隨即受到壓制。因此，「二革」創作方法的提倡，本質上是維護毛澤東政治權威的舉措之一，把強調歌頌社會主義、以理想主義美化現實推向高潮。但是如果對比十年的「文革」動亂，一九六〇到六五年相對之下反倒是畫家穩定的創作時期。許多民國時期已經成名的領銜畫家，如林風眠、潘天壽、傅抱石等相繼在中國美術館舉辦了他們的個人畫展，展示其成熟藝術風格。同時也主要是在這一短暫的五、六年之間，數位傑出畫家進入創作的高峰時期，開始樹立其在畫壇上的地位，如李可染、石魯、吳冠中（1919年生）等。

一、「源於生活，高於生活」：1958－ 1965

即使今日，不少當年參與創作的畫家，仍然認爲這五、六年的時間是「社會主義」美術最好的時期，雖然很短暫，他們卻經歷了一生最重要的藝術創作。「源於生活，高於生活」是後來流行的說法，實際上是所謂「革命現實主義與革命浪漫主義相結合的創作方法」的簡單表述。引人注目的是，在這一短暫的歷史時期，一批青年畫家開始嶄露頭角，而一批反映這一特定時代的典型作品也產生出來。他們都是從現實生活中汲取素材，卻並不完全是畫親眼所見的現實。他們創作的視覺形象是加工美化的現實，畫面上絕對沒有貧困落後的背景，更沒有困苦傷神的表情。

如王文彬（1928年生）的油畫《夯歌》（圖1.14），畫面以略微仰視的角度構圖，描繪五位農村姑娘高歌打夯築路的情境，畫面陽光燦爛，人物精神飽滿，體現歌頌社會主義現實、又理想美化的創作特徵，堪稱「二革」的代表作之一。此畫受到蘇聯社會主義油畫的一定影響，也反映了當時的油畫創作水平。作者王文彬是中央美術學院油畫系羅工柳[6]畫室的學生，《夯歌》是其畢業創作。此外，溫葆（1938年生）的《四個姑娘》（圖1.15）也是一幅具有時代印記的作品。畫家生動地描繪了陽光下四個正在房前休憩的農家姑娘的形象，被認爲是準確地塑造了每個人物的個性，或天眞、或開朗、或沉穩、或靦腆的個性通過笑容的差異傳達出來，實際上理想化了當時農村生活和農村姑娘的精神面貌。朱乃正（1935年生）的《金色的季節》（圖1.16）則是表現青海藏族婦女揚灑青稞的勞作場面，以全仰視的構圖使人物頂天立地充滿畫面，透過金黃色調的陽光，渲染出雄渾壯美

[5]《辭海》（上海市：上海辭書出版社，1980），頁2025。

[6] 羅工柳，留學蘇聯列賓美術學院學習油畫，一九五八年回國。

1.14　王文彬　夯歌　1962　布面油畫　165x320公分　中央美術學院美術館藏

1.15　溫葆　四個姑娘　1962　布面油畫　110x202公分　中國美術館藏

1.16　朱乃正　金色的季節　1963　木板油畫
156x162公分　中國美術館藏

的理想化境界。[7]這類作品尚有孫滋溪（1929年生）的《天安門前》（圖1.17），這幅作品風格接近《開國大典》，有新年畫的色彩，不過其設計意圖和概念化的成份更爲明顯。中間一組爲十二位不同性別、年齡、身份的農民形象，右邊遠處是一組六位海軍戰士，左邊遠處主要是一組少數民族。此畫中的藍天白雲和紅牆黃瓦反映了六十年代多見的熱烈晴朗基調，更爲典型的是人物的精神面貌健康強壯、精神飽滿、神情幸福、滿臉笑容，成爲鑑定作品年代的主要標誌。

中國畫也出現了許多有時代特色的人物畫作品，最出名者如石魯的《轉戰陝北》（1959，中國革命博物館藏）、李琦的《主席走遍全國》（圖1.18）、李斛（1919－1975）的《女民警》（1960，中國美術館藏）、劉文西（1933年生）的《祖孫四代》（1962，中國美術館藏）、王玉珏（1937年生）的《山村醫生》（圖1.19）、盧沉（1935年生）的《機車大夫》（1964，中國美術館藏）、張仁芝（1935年生）《爐前》（1964，天津藝術博物館藏）。

山水畫也出現了一批表現革命題材或新時代的作品，當時最有名的作品莫過於傅抱石、關山月（1912－2001）合作的《江山如此多嬌》（1960，人民大會堂）。由於毛澤東親筆爲此畫書題，以及此畫爲當時空前的巨大篇幅（約高5米半寬9米），使這幅作品經過官方宣傳而廣爲人知。然而，至少應該指出的是，這件巨大的作品其實並不能體現傅抱石、關山月的繪畫水平。當時頗受美術界推崇的則是山水畫家錢松嵒（1898－1985），他的《紅岩》（圖1.20）、《常熟田》（1963，中國美術館藏）等山水畫被譽爲「山水畫推陳出新的樣板」。[8]李碩卿（1908－1995）的《移山塡谷》（圖1.21）則是五、六十年代表現農業建設場景的現代山水畫代表作。

[7] 朱乃正，一九五九年畢業於中央美院油畫系。學生時代被劃爲「右派」，分配到青海省。一九八〇年調回中央美院油畫系任教，曾任副院長，現爲油畫系教授。

[8] 陳履生，《新中國美術圖史：1949－1966》，頁176。

1.17　孫滋溪　天安門前　1964　布面油畫　153x294公分　中國美術館藏

1.18　李琦　主席走遍全國　1960　紙本水墨設色
197x119公分　中國美術館藏

1.20　錢松喦　紅岩　1962　紙本水墨設色
104x81.5公分　中國美術館藏

1.19　王玉珏　山村醫生　1964　紙本水墨設色
84x63公分　中國美術館藏

1.21　李碩卿　移山填谷　1958　紙本水墨設色
178x107.5公分　中國美術館藏

二、「三突出」與「紅光亮」：1966－1976

正如王明賢、嚴善錞所說，「以今天的眼光來看，中國的『無產階級文化大革命』是二十世紀最爲瘋狂的政治事件。在『史無前例』的『文革』中所產生的美術作品，也是非常奇特的美術。」[9]

江青（1914－1991）在樣板戲中強調的所謂「三突出」創作原則，成爲文革繪畫追隨的程式化構成戒條。[10]畫面若有毛澤東，則毛澤東一定要在中間。這種源於封建中央集權的秩序規定，在文革中發揮到了極致。所謂「紅光亮」即是神化的渲染，紅色調被視爲是無產階級革命的象徵。很難想像，標榜無神論的中國共產黨領袖，會在文革中堂皇地運用宗教繪畫的手法來宣揚對自己的崇拜。

一方面，繪畫爲政治服務的方向走到了極端，爲毛澤東個人崇拜的聖像式作品在數量上壓倒一切，繪畫在「全國一片紅」的「紅海洋」中，多數年長的畫家被剝奪了畫畫的權利，繪畫幾乎成爲紅衛兵的手中專利。一幅技巧相當幼稚的油畫《毛主席去安源》，因爲受到江青的賞識被捧爲「樣板畫」，此畫執筆的青年學生劉春華（原名劉成華，1944年生）則因此畫一夜成名。光是根據此畫印製的郵票即達到五千萬枚，各種尺寸的印刷品遠遠超過一億張以上。這種荒謬絕倫的歷史現象，已經成爲繪畫史研究的另類課題。[11]

另一方面，在文革大量粗製濫造的宣傳繪畫中，也出現過少數繪畫技術較好的作品，其中有些青年畫家則成爲文革後活躍畫壇的名家。如油畫《永不休戰》（圖1.22）的作者湯小銘（1939年生）、《漁港新醫》（圖1.23）的作者陳衍寧（1945年生）、《開路先鋒》的作者陳逸飛（1946年生）、魏景山（1943年生）等。中國畫《長白青松》的作者周思聰（1939－1996）、《挖山不止》的作者楊力舟（1943年生）、王迎春（1943年生）。木刻版畫《跟著毛主席在大風大浪中前進》的作者沈堯伊（1943年生）、《草地詩篇》的作者徐匡（1934年生）等。如何評價這些「文革」中產生的作品，畢竟是學術問題而不是政治問題。但是，「文革」產品的市場炒作和部分人的收藏癖好，也並不意味著可以改變這些產品的內容性質。

[9] 王明賢、嚴善錞，《新中國美術圖史：1966－1976》，頁228。

[10] 即「在所有的人物中要突出正面人物；在正面人物中要突出英雄人物；在英雄人物中要突出主要英雄人物。」

[11] 一九九五年十月，北京的嘉德拍賣公司的秋季拍賣會上，劉春華將《毛主席去安源》以六〇五萬圓人民幣拍賣售出，買家是中國建設銀行廣州分行，劉春華因此又再次演義了奇特歷史。

1.22
湯小銘
永不休戰
1972
布面油畫
108x140公分
中國美術館藏

1.23 陳衍寧 漁港新醫 1973 布面油畫
138x110公分 中國美術館藏

（三）回歸現實與「傷痕繪畫」
（1977 － 1984）

　　一九七六年十月，中共中央清除「四人幫」後，中國進入了「後文革」時期，其時間段是一九七六年十月至一九七八年底。這一時期的美術創作與「文革」美術相比，在整體上並沒有發生質的變化。繪畫作品的主題隨著政治的變動而有所變化，批判的對象轉移到失勢的政治人物，歌頌的對象則轉向新當權的政治勢力，「三突出」、「紅光亮」的創作模式仍然主導著當時發表的作品中。

一、為政治服務極端化的終結

向現實主義回歸從一九七九年始見端倪。這一年各地出現了一些民間性的個展與群體展，共同傾向是作品的非政治化、表現日常生活情節、追求作品的形式感和抒情因素。在中國美術家協會於一九七九年十一月二十一日召開的常務理事擴大會上，有人指出「藝術為政治服務這個提法，多年來的實踐說明了是有問題的。為政治服務具體化的結果就是寫中心、畫中心，一個政治運動還沒有開始或剛剛開始，就強令作者去緊密配合，必然導致主題先行，把文藝當成侍女，聽從主人使喚⋯⋯。」[12]實際上，在全國美展上屬於表現「重大題材」的作品，如女畫家周思聰的《人民和總理》（圖1.24），其成功之處也恰恰在於擺脫了配合即時政治的創作模式。這幅作品創作時，正值舉國宣傳中共新任主席華國鋒，也出現了不少歌頌毛澤東與華國鋒的繪畫。然而，周思聰卻選擇了文革前周恩來慰問邢台地震災區的歷史事件，有意打破「文革」時期「三突出」和「紅光亮」的模式，把周恩來平等地置於普通農民之中，以樸素的水墨為基調，著力渲染災民和周恩來凝重的表情。該作品獲「第五屆全國美展」一等獎，成為周思聰的成名之作。

一些不出名的青年畫家則更大膽地向藝術為政治服務提出了挑戰：「繪畫藝術的本質，就是畫家內心的自我表現，要把他生活中的感受、歡樂與痛苦畫出來」。[13]針對這一尖銳的看法，有人在《美術》一九八○年第八期上發表了反駁批判文章，由此引發了一場關於「自我表現」的長達兩年之久的辯論。[14]一九

七八年第一期《美術》發表了〈毛主席給陳毅同志談詩的一封信〉，信中談了關於詩的形象思維問題，由於毛澤東的特殊地位，中國美術界從此開始談論藝術形式問題。一九七九年第五期《美術》上，吳冠中發表隨筆〈繪畫的形式美〉，他指出「在造型藝術的形象思維中，說得更具體一點是形式思維，形式美是美術創作中關鍵的一環，是我們為人民服務的獨特手法。」[15]中央美術學院研究生發表了〈藝術抽象與抽象藝術〉的論文，進一步質疑大學哲學教科書把抽象藝術以至電子音樂等劃為代表西方反動腐朽文化的說法。[16]美術界延續對於形式美、抽象美、內容與形式的爭論多年。在辯論的背後，首先是人體藝術的遭遇。中國從二十世紀初引入西方藝術教育開始，就首先遇到社會對裸體模特兒的非難。然而到了一九七九年，袁運生（1937年生）在北京機場創作壁畫《潑水節：生命的讚歌》時，由於出現了女裸體仍然引起軒然大波。由此也更印證了文革十年對人的禁錮，這是歷史的倒退。參與機場壁畫創作的藝術家們，主要是被禁錮多年的藝術院校教師，他們率先以非革命非英雄化的題材、賞心悅目的線條色彩、形式美及裝飾風，對文革美術做出了間接的否定。然而，最徹底批判文革美術、挑戰革命藝術創作教條的是「星星美展」的主要參與者。他們在一九七九年十一月二十三日至十二月二日舉辦的展覽，在北京引起了一陣少見的騷動。王克平（1949年生）、馬德升（1952年生）等二十三位青年業餘藝術家的一百六十三件作品，給北京

[12]〈總結經驗，繁榮創作〉，《美術》（北京），1979年，第11期，頁8。

[13] 以上是青年畫家曲磊磊說過的一段話，引自栗憲庭，〈關於「星星」美展〉，《美術》（北京），1980年，第3期，頁8－10。

[14] 千禾，〈「自我表現」不應視為繪畫的本質〉，《美術》（北京），1980年，第8期，頁35－36。

[15] 吳冠中，〈繪畫的形式美〉，《美術》（北京），1979年，第5期，頁33－34。

[16] 萬青力，〈藝術抽象與抽象藝術〉（寫於1980年），《美術叢刊》（上海人民美術出版社），第15輯（1981），頁4－10。此文受到上海美協的《內部通訊》批判。

帶來了不僅是驚異和亢奮，也有懷疑和恐慌。其中最
勇敢的當數王克平。他的作品毫不含糊地把批判的鋒
芒指向文革中惡化到極端的專制和愚昧，他的作品從
風格到情感都堪稱是當時最令人敬畏的第一人。十年
以後在北京舉辦的「中國現代藝術展」（圖1.25），被
評論家們認為是一九八五年以後現代藝術的檢閱，實
際上，最先衝破禁區的是星星藝術群體。

1.24　周思聰　人民和總理　1979　紙本水墨設色
151x217.5公分　中國美術館藏

1.25　北京「中國現代藝術展」開幕式外景

二、回歸現實與傷痕繪畫

　　中國藝術家畢竟還要在國情允許的現實中生存。
文革中親身體驗過愚昧苦澀的年輕人則對文革的反思
更為直接。一九八一年元旦，「全國第二屆青年美展」
出現了一件感人至深的作品，即羅中立（1948年生）
的油畫《父親》（圖1.26）。羅中立借鑒了西方照相寫
實主義的手法，畫出老人滿臉皺紋、乾裂的嘴唇及一
顆剩牙，其乾裂粗糙的手捧著一個舊瓷碗。一幅如同
巨幅領袖像般尺寸的農民頭像，以苦澀的視覺效果和
情感力量打動了中國人的心，衝擊著觀眾的視覺，震
撼著人們的心靈：這就是我們的父親！這幅破天荒地
展現一個農民形象的巨幅作品，以其創造性的思維和
深刻的內涵不僅震動了美術界，也波及社會，並引起
了一場關於形象的真實性和典型性、形式與審美的討
論。此作參加第二屆全國青年美展時獲一等獎。歷史
上罕有美術作品可以感人至深，除非是由於特殊的心
理誘因或作品產生有深刻的社會背景。在文革結束又
動盪了兩年多的歷史時刻，人們普遍內心充滿疑問的
心理狀態中，《父親》觸動了觀眾內心的隱痛，引發
起強烈的共鳴。真實而突如其來的農民形象，與看慣
欺世多年的「紅光亮」假象，造成如此巨大的歷史反
差。《父親》成為真正對「文革」美術撥亂反正的鮮
明標誌。[17] 廣廷渤（1938年生）的《鋼水‧汗水》
（圖1.27）也是採用照相寫實主義手法與技巧，此畫
為其代表作。作者完成這件作品經過了大約三年時
間。雖然是畫鋼鐵工人，他卻徹底擺脫了過去英雄主
義的概念束縛，突破了藝術為政治服務的概念化模

[17] 羅中立一九四八年生於重慶。一九六八年四川美院附中畢業後去大巴山工作十年。一九七八年考入四川美院油畫專業，
　　一九八○年創作《父親》。羅中立一九八二年於四川美院畢業後留校任教。一九八三年赴比利時安特衛普皇家美術學院
　　進修後回四川美院任教，任該院院長。

式，以自然主義的細緻描寫，盡情刻畫光效與質感，確實是把汗水當作其作品的主題。與羅中立同齡的另一位四川青年畫家何多苓（1948年生）創作的《春風已經甦醒》（圖1.28），則借鑒了美國畫家懷斯的感傷寫實主義風格，刻劃了一位孤獨的農村女孩的形象。少女呆坐在草地上，神情迷惘，如果與六十年代同樣是表現農村姑娘的油畫《夯歌》、《四個姑娘》對比，可以感受到一種歷史的顛倒。觀者不免會發出疑問，十多歲的小姑娘，本來應該是坐在學校課堂上，可是她現在爲什麼會坐在草地上發呆？仰頭望天的小狗，疲憊伏臥的老牛，自然加重了畫面的悲憫氣氛。其實，這幅作品雖然沒有羅中立的《父親》那種由於巨大尺寸產生的張力，或即時機遇的政治敏感，卻可能比《父親》具有更持久的藝術感染力。[18]

　　同年初，在北京的「中央美術學院研究生畢業作品展」中，陳丹青（1953年生）以油畫《西藏組畫》（圖1.29，《進城－西藏組畫之一》）引起美術界注目。這件作品似乎有意以近似習作的形式，然實際上卻是嚴謹的創作，把過去繪畫甚至攝影作品中也感受不到的眞實藏民形象和精神狀態呈現在觀者面前。作品所傳達的眞實在長期虛僞的籠罩之後，更顯示異樣的視覺感染力。陳丹青並沒有借重照相寫實主義，反而更充分地發揮了油畫本身的藝術表現力。中央美術學院教授靳尙誼的《人體》（圖1.30）則以他簡潔細膩的個人風格，把人們引向久違的莊重典雅之美。[19]非重大主題或非英雄主義的繪畫，從一九八〇年開始逐漸成爲主流。中國的肖像油畫，由於細膩的寫實技巧，在西方多年冷落寫實主義之後，反倒在海外找到了生存的空間。

[18] 每次爲「希望工程」捐款時，都很容易想起這件作品。

[19] 靳尙誼，一九三四年生。一九五三年畢業於中央美院繪畫系，一九五七年畢業於該院蘇聯專家馬克西莫夫油畫訓練班，曾爲該院院長，現爲中國美術家協會主席。

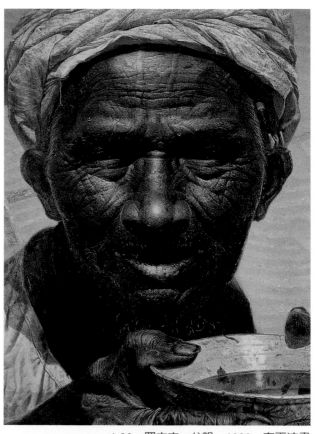

1.26　羅中立　父親　1980　布面油畫 216x152公分　中國美術館藏

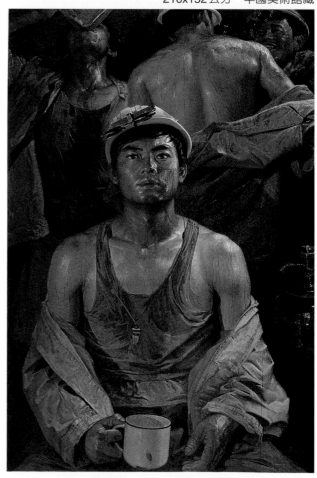

1.27　廣廷渤　鋼水·汗水　1981　布面丙烯油彩 260x168公分　中國美術館藏

與文學上盧新華的小說《傷痕》相呼應的繪畫被稱為「傷痕繪畫」。實際上，「傷痕繪畫」比「傷痕文學」出現的還要早。在小說《傷痕》發表之前，已經出現了表現知識份子文革遭遇的《農機專家之死》（邵增虎，1979），以反思武鬥為題材的《為什麼》（高小華，1979）等。而直接表現文革真實的作品，多由文革時代成長起來的青年畫家所創作，揭示了他們親身經歷的傷痛。他們往往以文革中特定的生活情節作題材，表達了作者對文革的批判反省。如張紅年（1946年生）的《那時我們還年輕》（圖1.31），以切身經歷過的下放艱苦集體生活細節，表達了對當年下放農村浪費青春年華的無奈，當時被認為頗接近文學上「意識流」的表現手法。程叢林（1959年生）的《1968年x月x日雪》（圖1.32）被認為是「傷痕美術」的代表作之一。作者再現了「文革」中一場武鬥鬧劇之後的戲劇化場面。畫面上，雪地上印下鮮紅血跡，鬥敗一方被「勝」方押出堡壘。「勝」方正準備攝下這「勝利時刻」。雖然「敗」方似乎表現出了「英勇不屈」的神態，而旁觀者們卻流露出了困惑與無奈。據說作者構思男女主角時，是設想他們原來是男女朋友，由於武鬥而反目成仇。與高小華的《為什麼》一樣，程叢林的這件作品，也是深受俄羅斯寫實油畫傳統和蘇聯油畫的影響：把戲劇性情節衝突的設計作為構圖的基礎。

簡而言之，雖然為政治服務的繪畫仍然在繼續，也往往是全國美展獲獎的首選，但是回歸現實，反思歷史，非英雄化已經成為文革後到八十年代初期中國繪畫的明顯傾向。

1.28　何多苓　春風已經甦醒　1981　布面油畫
95x130公分　中國美術館藏

1.29　陳丹青　進城－西藏組畫之一　1980　布面油畫
78x56公分　中央美術學院美術館藏

1.30 靳尚誼 人體 1980 布面油畫
80x60公分 中國美術館藏

1.31 張紅年 那時我們還年輕 1979 布面油畫 75x202公分 中國美術館藏

1.32 程叢林 1968年x月x日雪 1979 布面油畫 202x300公分 中國美術館藏

（四）「新潮美術」（1985 － 1989）

當然，這種變化並沒有使繪畫與政治完全脫離，而且也同樣與當時的政治氛圍息息相關。一九八四年十月一日至三十一日，由文化部、中國美協主辦的「全國第六屆美展」，分畫種在九個展區同時舉行，同年十二月十日至次年一月十日，「第六屆全國美展優秀作品展」在中國美術館展出。儘管這個展覽較以往的全國美展，對形式美的追求以及對作品的樣式構成更為重視，對題材的限定也寬容得多，但還是招致了藝術家的不滿。廣大藝術家，尤其是青年藝術家，以反思六屆美展為契機，極大地深化了前幾年探討的學術問題，從批判「題材決定論」到提倡藝術民主，從批判創作單一化到強調創作個性，同時對幾十年不變的官方展覽模式也開始提出批評。由於改革開放以後相對寬鬆的政治氣氛，所以一九八四年四月在北京舉辦的「國際和平青年美展」率先推出了一批不迎合政治口號、擺脫文學描述、打破自然時空和手法多樣化的作品。這些作品令人們耳目一新，得到了廣泛的好評。受其鼓舞，在稍後的日子裡，許多青年藝術群體相繼在各地舉辦了不同類型的藝術展覽與學術研討會，人數之眾、作品之多、渠道之廣泛，給人以深刻的印象，一時間形成了波瀾壯闊的青年美術新潮，以新生的銳氣和巨大的活力猛烈地衝擊著舊傳統、舊觀念、舊格局、舊方法。比較著名的有「北方藝術群體」、「廈門達達」、「江蘇紅色旅」、「浙江池社」、湖北「部落部落」等。配合這股新潮的出現，一些具有前衛意識的學術報刊，如《美術思潮》、《美術報》、《畫家》等應運而生，稍老一些的美術刊物，如《美術》、《江蘇畫刊》、《美術研究》等則開闢了更多版面關注「新潮美術」。「新潮美術」是政治改革開放的產物，但是當它超出了政治權利的寬容底線，也不得不逐漸消聲匿跡。

第二章　畫家與國情

誠如所有評論家所認同的，深刻的政治烙印是一九四九年以後的大陸繪畫特徵；然而，也不可完全排除畫家本身精神心理狀態的流露。在二十世紀上半葉成長起來的中國畫家，親身經歷過內憂外患，深知中國的貧窮落後，他們往往自然而然地以振興中國藝術為己任，懷有藝術強國的理想抱負。這是八十年代以後的青年藝術家所難以理解的。然而，畢竟難以否定精神力量對於藝術創作的內在影響，人們儘管對「油畫民族化」、「國畫推陳出新」有種種非議，但是，「油畫民族化」和「國畫推陳出新」的成果是顯而易見的。如果承認藝術是人類的精神外現，人的質量決定藝術質量的話，那麼，九十年代之後商品化的油畫、水墨畫在藝術品格上，實在是無法與「油畫民族化」和「國畫推陳出新」的前輩們的成就相提並論。

（一）油畫民族化

一九八五年四月，正是「新潮美術」方興未艾之際，《油畫藝術討論會》在安徽黃山附近的涇縣舉辦，因此又稱《黃山會議》。[1] 會議討論了「油畫民族化」的問題。青年畫家們普遍認為「油畫民族化」的提倡有礙創作，有「強制意味」。特別是在難以見到外國油畫原作和留學歸來師資匱乏的情況下，應該首先強調把這一外來畫種的技巧學到手。有些畫家更進一步指出，提倡「油畫民族化」必然對非民族化的油畫風格造成壓力，更可能變成一個批評的標準模式。不過，經過討論還是形成一些較為接近的認識。油畫作為外來畫種，人們希望油畫在中國紮根繁衍、形成中國風格是可以理解的。但是民族風格不是單純的外在形式，而應該是精神、氣質、審美的自然流露，因此需要在長期的藝術實踐中逐步形成。

「油畫民族化」的提法也有一定的社會背景。一九四九年以後，蘇聯美術，特別是蘇聯油畫，對中國產生巨大的影響。連蘇聯專家，在中央美術學院主持「油畫進修班」的馬克西莫夫，也曾提醒過中國藝術家「不只應該看、應該研究西歐的、俄國的和蘇聯藝術的典範作品，同時也不要拒絕從中國的民族風格中吸取一些技巧的因素」。[2] 一九五六年八月，毛澤東對中國音樂家協會負責人說，「應該越搞越中國化，而不是越搞越洋化」，「向古人學習是為了現在的活人，向外國人學習是為了今天的中國人」。[3] 毛澤東本人的民族主義情節，加之他的政治權威地位，無疑為藝術民族化起到推波助瀾的作用。

[1] 會議由中國藝術研究院美術研究所與中國美術家協會安徽分會合辦，中央美術學院、北京畫院及《美術史論》編輯部所共同籌備。七十多位畫家和評論家與會。會議討論了當時流行的各種敏感議題，肯定了「創作自由」、「觀念更新」，徹底否定「題材決定論」，同時也對「油畫民族化」議題形成共識，在美術界有較大影響。參見高名潞等著，《中國當代美術史：1985－1986》，頁61－65。

[2] 陳履生，《新中國美術圖史：1949－1966》，頁218。

[3] 《毛澤東論文藝》，頁97。

　　確實，五十年代中後期，美術界曾出現過爲「油畫民族化」操之過急的現象，違反了藝術創作的基本規律。如表面化地學習中國畫的表現程式、單線平塗、移動透視、畫面留白、題詩鈐印等等。同時，還有少數國畫家畫油畫湊熱鬧的現象。

　　如果說「油畫民族化」的追求是畫出民族特色和中國風格，那麼在「油畫民族化」的口號形成之前，有些油畫家已經早在創作實踐中探索，並取得了成果。例如，董希文的《開國大典》所以被普遍認爲是有民族風格的中國油畫，並不僅僅是因爲這件作品吸收新年畫因素，更在於畫家長年形成的中國文學素養、民族審美趣味、對敦煌等傳統藝術研究的積累、以及其它種種內在因素。

　　個人風格和民族特色融爲一體的油畫家包括顏文良（1898－1988）、關良（1900－1986）、丁衍庸（1902－1978）、常書鴻（1904－1977）、許幸之（1904－1991）、呂斯百（1905－1973）、方干民（1906－1984）、吳作人（1908－1997）、羅工柳、吳冠中、蘇天賜（1922年生）等，除此還可舉出更多令人敬仰的名字。限於篇幅，僅以許幸之、吳作人、羅工柳、吳冠中的幾件作品略作說明。

　　許幸之的《紅燈柿》（圖2.1），是比較典型之具有民族風格的油畫作品。許幸之先生二十年代留學日本五年，曾從著名畫家藤島武二學習油畫。一九五四年任中央美術學院教授，五九年與董希文共同主持油畫系第三畫室，致力於油畫民族化探索，主張「以老百姓能接受的平易近人的方法來畫」，因而自成一格。許幸之有廣博的理論學養，三十年代一度成爲著名電影導演。其作品風格的形成不是偶然的，更不是膚淺的技術層面所謂「創新」。

　　吳作人的《畫家齊白石像》（圖2.2）和《三門峽工地》（圖2.3）是五十年代中期產生的名作，被認爲是既有個人風格又具民族特色的油畫。吳作人一九三

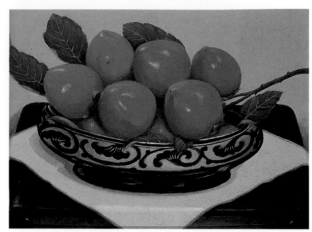

2.1　許幸之　紅燈柿　1977　布面油畫
42.5x56.5公分　中國美術館藏

2.2　吳作人　畫家齊白石像　1954　木板油畫
116x90公分　中國美術館藏

2.3　吳作人　三門峽工地　1956　布面油畫
117x150公分　中國美術館藏

2.4　羅工柳　毛澤東在井岡山　1959　布面油畫
150x225公分　中國革命博物館藏

2.5　羅工柳　地道戰　1952　布面油畫
140x169公分　中國革命博物館藏

○年赴歐洲留學，在比利時布魯塞爾皇家美術學院學習油畫五年。吳作人擅長舊體詩和書法，並有多年的中國畫實踐經驗，其動物禽鳥花卉曾受齊白石（1865－1957）影響，以書入畫，筆墨簡潔。中西藝術兩方面的實踐探索，使吳作人在五十年代中期達到創作的高峰。油畫《畫家齊白石像》被稱為中國油畫肖像中一幅富有民族特色的作品。畫面簡潔明快，色彩單純中帶豐富，特別是有意減弱明暗反差和色彩冷暖對比，以及背景留空、發揮筆觸的表現力等，準確地畫出齊白石的氣度和風采。《三門峽工地》是風景畫，清晰可見其對中國畫構圖和筆意的借鑒，土黃色的基調，畫面單純渾厚，與《畫家齊白石像》風格相當統一。

羅工柳的《毛澤東在井岡山》（圖2.4）也是在油畫民族化過程中產生的作品。羅工柳在一九三六年考入杭州國立藝專，由於抗戰而未能完成學業，一九三八年到延安，曾在解放區從事美術工作。四九年進城後，曾任中央美術學院繪畫系主任。他的著名作品是油畫《地道戰》（圖2.5）。他在創作《地道戰》時，雖然尚缺乏油畫技術的專門訓練，但是已經顯示出他處理構圖色調的特色，顯然是有意要使中國老百姓容易理解。一九五五年至五八年，羅工柳在蘇聯列賓繪畫雕塑建築學院進修油畫。回國後即曾公開展覽過他在蘇聯的習作包括名作臨摹，顯示出其相當純熟的寫實油畫技巧。然而，他卻於蘇聯油畫風格在中國最流行的時期，有意識地探索民族化。他認為「我們這一代人，凡是留過學的，總要試圖把西方的東西變成中國的東西」、「我個人的實踐主要是變寫實為寫意」。[4]《毛澤東在井岡山》是他「寫意」風格的油畫作品，背景井岡山的畫法明顯地借鑒了中國傳統山水畫的筆

4 劉驍純整理，《羅工柳藝術對話錄》，頁64、74。

2.6 吳冠中 札什倫布寺 1961 45.5x61公分 中國美術館藏

意。在寫實和敘述性油畫畫風盛行的年代，尤其是表現毛澤東的題材，當時幾乎沒有人敢偏離革命現實主義的創作方法。羅工柳在不離開寫實的情況下（毛澤東的面部），融入了寫意的因素，這是當時少見的例外。

吳冠中的油畫被公認爲是民族化的成功例證。[5]《札什倫布寺》（圖2.6）和《白皮松》（1975，91.5x56.5公分，中國美術館藏）可作爲吳冠中的代表作。他的油畫以風景靜物爲主要題材，有很容易辨認的個人面目。這種個人面目通常是由兩方面的視覺因素構成的：一是線條，吳冠中的畫可以看到筆勢的流

動奔跳，特別是有時以長線條運載抒情意味；二是色彩，常見他在淡色調（灰調子或中間色調）中加上閃亮的黑白或原色點面色塊，令畫面響亮明快。吳冠中作油畫，不僅僅是用油畫筆或油畫刀，他有時有意加入中國硬毫毛筆，比如他常常以中國細狼毫筆畫出的線條表現樹枝，視覺上拉近了與中國畫的距離。中國毛筆有特殊之傳達畫家狀態的敏感特質，它所產生的筆觸有特殊的視覺特徵。因此，吳冠中油畫的中國因素，不僅在於它的中國題材、中國趣味，還在於它的中國筆觸。

[5] 吳冠中，一九三六年考入杭州藝術專科學校，一九四七年進入法國巴黎高等美術學校，一九五〇年歸國，先後任教中央美術學院、中央工藝美術學院。

（二）國畫時代感

與「油畫民族化」不同，歷史上沒有出現過「國畫時代感」的口號；但是，在回顧二十世紀下半葉的中國畫的主要成就時，「國畫時代感」可能是比較貼切的概括。「革新中國畫」、「推陳出新」、「古為今用」等等一系列口號，本來是近代政治家和文化運動領袖們對中國本土固有藝術施加的壓力，他們從功利主義的角度要求改造這些藝術，使之為社會革命服務。在二十世紀後五十年的中國美術界，恐怕很難找到比「創新」更流行、更時髦、更人云亦云而不知所云的荒謬口號。所謂「創新」，是近代社會革命、技術革新觀念的延伸，但是號召或提倡「創新」，把「創新」作為目標，對藝術而言則是十分膚淺、本末倒置、不顧藝術本身性質的社會誤導。八十年代，甚至有的科學家也加入指揮畫家「創新」的行列，結果出現了畫家圖解科學理論的荒唐現象。[6]更有藝術學校的學生，由於畫不出畫的苦悶，突然以否定一切的「出位牢騷」而一夜成為評論家。[7]由此可見「創新」觀念是如何深入人心，不過尚無人敢指出這種觀念已經造成了幾代藝術家的「心病」或「心理症候」。繪畫正如文字語言，畢竟是人類傳達信息、自我抒發的載體。畫家的質量決定繪畫作品的質量。繪畫作品無論如何受題材技法的制約，歸根到底還是畫家本人的外現。畫家的質量決定其作品的質量。質量高的繪畫，不僅體現畫家本人的個性，也體現其藝術語言的個性，即表裡如一，內在與外在的統一。目前已經為人所知的二十世紀中國畫家，沒有人可以超越時代的制約，其藝術個性的輪廓，往往要隱約透過時代流行的外衣之下顯示出來。

中國畫由於經受改革的大手術，曾經被整容為彩墨畫，更由於西畫家（曾從事油畫、版畫、水彩、廣告等畫種）或其他畫種（漫畫、連環畫等）畫家的直接加入，已經蛻變成僅有媒介層次意義的所謂「水墨畫」。這一蛻變固然反映了中國畫的巨大包容性，但也同時正在拋棄中國畫獨特的藝術表現手法，失卻中國畫獨特的人文精神和品格。中國京劇也曾幾經改革，但是目前尚沒經歷過大手術，西洋歌劇演員、流行搖滾歌手也沒有人去冒充京劇演員。然而，能包容的中國畫，卻由於藝術的大眾化、商業化的結果，其獨特的藝術表現力正在被西畫或其他畫種的技法取而代之。「冒充國畫」的作品，由於其通俗、艷麗、強烈的視覺效果，反而比「原裝正版」的國畫更容易為社會接受。

齊白石、黃賓虹（1865－1955）之後的一些畫家的作品，在變革的時尚中未失中國畫的品格，因而特別難能可貴，如潘天壽、李苦禪、陸儼少；不過這裡所強調的中國畫品格，並不意味一成不變的傳統模式，更不意味著反對運用西畫觀念技法豐富國畫的表現力。正因為如此，這裡特別舉出林風眠、傅抱石、李可染、石魯作為例證，他們的藝術成就並不是刻意「創新」的結果，他們作品中的中國品格雖然帶有各自不同的文化印記，但是其不同的藝術風格，畢竟是植根於中國文化土壤中所產生。畫家個性與時代感的顯示，最後歸結於他們作品的藝術質量。他們很可能是二十世紀中國繪畫史上的最後菁英。

潘天壽（1898－1971）是繼吳昌碩（1844－1927）、齊白石之後，又一位二十世紀中國花鳥畫大師。他的個人繪畫風格雖然在四十年代已經初見眉目，但是他最成熟的作品，則是出現在五十年代後期

[6] 參見陳履生文章，《文藝報》，2000年10月12日。

[7] 南京藝術學院研究生李小山在1985年第7期《江蘇畫刊》上發表文章，稱「中國畫已到了窮途末日的時候」。李小山，〈當代中國畫之我見〉，《江蘇畫刊》，1985年，第7期。

到「文革」前的大約十年左右時間。由於他對中國畫
的堅定信念，主張「中、西繪畫拉開距離」，強調中
國畫的獨立發展，所以在中、西融合的思潮成為主流
的背景之下，他的中國畫品格更顯得格外鮮明。潘天
壽的《靈岩澗一角》（圖2.7）堪稱是其代表作之一。
五十年代起，潘天壽曾出任浙江美術學院院長，經常
有機會外出寫生，浙江天台、雁蕩等自然風物，成為
他將山水與花鳥畫相融合的創作源泉。《靈岩澗一角》
即是潘天壽帶學生到雁蕩山寫生歸杭州後創作的。潘
天壽繪畫的時代感，體現在他作品之「反文人畫傳統」
的挑戰意味。譬如，歷代中國文人畫家與畫工的區別
之一，是文人畫家一般不做巨幅，尤其不做廟堂壁
畫。而潘天壽每每作巨幅構圖，尤其會考慮到公共空
間展示的視覺效果，這是由於文化大眾化時代的繪畫
功用已經從私人空間解脫出來。再如，傳統文人畫受
宋明儒家理學影響，審美上主張含蓄蘊藉、溫柔敦
厚，而潘天壽則反其道而行之，自許「一味霸悍」，
方筆剛直，構圖每以巨石取勢，見棱見角。對歷史上
文人畫所貶低的南宋院體到明初浙派硬筆外張的作
風，潘天壽反而有所取，不過由於潘天壽的學養境界
和書法成就，使他的平面構成因為線條骨力的雄強、
諸多畫面因素的考究對比設計，而產生強烈的視覺效
果。潘天壽是職業畫家，於其所處的時代，文人畫已
經淡出歷史舞台。常見有文章說「某某是最後一位文
人畫大師」，其中也有提到潘天壽。結果「最後一
位」，一位接一位，越來越多，反映了美術批評界對
文人畫定義和歷史變遷的認識還相當模糊。

　　李苦禪（1899－1983），山東高唐人。一九一九
年在北大畫法研究會從徐悲鴻學素描，一九二二年入
北京藝術專科學校學西畫，次年拜齊白石為師。一九
三〇年至三四年應林風眠聘任杭州國立藝術院教授。
抗戰期間困居北平，因支持愛國志士被日偽當局逮捕
入獄，經嚴刑拷打而始終不屈。一九四九年後任中央

美院民族美術研究所研究員、國畫系教授。五十年代
中國畫系改為「彩墨畫系」，李苦禪被剝奪教授職
務。李苦禪擅長大寫意花鳥畫，用筆沉厚拙重，章法
自然，大開大合，畫面響亮。齊白石門下弟子眾多難
以數計，而能不囿於師門獨標一幟的唯有李苦禪。
《萬里一擊中》（圖2.8）為其被迫擱筆多年以後的作
品。李苦禪熟諳京戲，他筆下的鷹，造型誇張，有類
似京戲花臉行當的臉譜與功架，氣勢豪邁。中國畫中
的大寫意、以意寫形及以氣取勢，難度極高，如果畫
家本人性格氣度不大，則不可能作大寫意。

　　林風眠（1900－1991），廣東梅縣人。一九二〇
年入法國第戎市美術學校，半年後入巴黎高等美術學
校，在高蒙（Fernand-Anne Piestre Cormon，1845－
1924）畫室學習，一九二五年歸國。林風眠早年學過
中國畫，主要受嶺南派影響，歸國後大量作紙本水墨
畫，或近油畫畫法的水粉畫。表面上看，林風眠的構
圖、造型、色彩深受西方現代繪畫影響，因此其畫和
中國畫傳統有相當明顯的距離。然而，如果從西方繪
畫的角度看，林風眠的畫卻顯然是中國的。林風眠繪
畫的中國品格，並不僅僅在於他用中國的毛筆、宣
紙、墨，而是在於他繼承了許多非文人畫的傳統，如
陶瓷等民間畫工的藝術技巧表現，特別是沉著流暢的
中鋒筆觸（民間陶瓷繪畫快速又沉著的筆意），構成
了林風眠繪畫的骨架。簡潔有力的線性表現，大筆鋪
陳的水墨渲染，是林風眠的常見畫法。《魚鷹小舟》
（圖2.9）為其代表作之一。以提斗毛筆淡墨橫掃，畫
出渺遠空間。又以狼毫寥寥幾筆重墨畫成的小舟，以
及蘆葦和相依的魚鷹，在孤寂情調中流露出骨子裡的
中國詩意。最為難得的是，林風眠晚年在香港所作的
不少具有震撼力的巨幅構圖，是他漫長人生體驗和人
文情懷的最後傾訴，堪稱嘔心瀝血之作。

　　傅抱石（1904－1964），生於江西南昌市。一九
三三年赴日本留學，入東京帝國美術學校研究部，主

2.7　潘天壽　靈岩澗一角　1955　紙本水墨設色
116.7x119.7公分　中國美術館藏

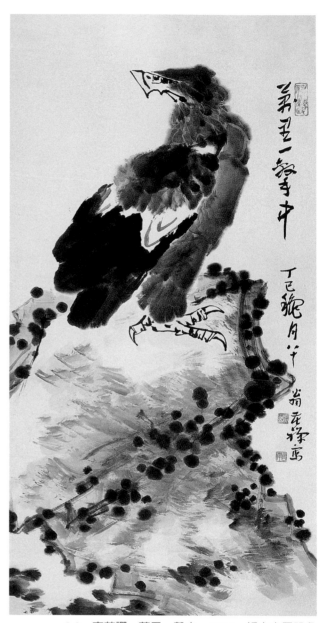

2.8　李苦禪　萬里一擊中　1977　紙本水墨設色
132.5x65.5公分　中國美術館藏

2.9　林風眠　魚鷹小舟　1961　紙本水墨設色
31x34.5公分　中國美術館藏

2.10　傅抱石　西陵峽　1960　紙本設色　107x74公分　中國美術館藏

2.11　李可染　江山無盡　1982　紙本水墨設色　66.8x119公分　私人收藏

修遠東美術史，同時兼製印作畫。留學期間，傅抱石曾受到竹內栖鳳（1864－1942）、橫山大觀（1868－1958）等日本畫家的畫風啓發。同時他又傾心石濤，逐漸形成他大筆皴擦而後細心收拾、狂放中見精微的獨特畫法。傅抱石擅長人物，著重眼神刻畫，境界高古，不以甜俗爲美。他筆下的古人，無論詩人仕女，皆神情抑鬱，憂心忡忡，似乎是抗戰時代愛國知識份子的自我寫照。傅抱石更以山水成一大家。他的山水畫風格，大致經歷了兩個時期的孕育成熟。一是重慶時期。入蜀八年，巴山蜀水的雄奇深秀大氣派，不僅對傅抱石，也對陸儼少等產生了刻骨銘心的影響。傅抱石在四川時期已經形成了氣勢豪放、水墨淋漓的自家樣式。他先用山馬等硬毫筆，在紙上如寫狂草，以奔放不羈之勢，皴擦出山形文理，氣局初具，然後不斷渲染強化，直至通幅完成，令人有「元氣淋漓幛猶濕」之感。二是南京時期。從五十年代中期到去世，其山水畫風整體看來，畫面趨向穩重，而小畫益發精緻。這一變化與他本人年齡地位固有關係，主要還是時代環境與重慶時期大不相同，他不僅畫了不少毛澤東詩意畫，也有不少實景或寫生作品，外在的因素明顯增加。如《西陵峽》（圖2.10）是他晚期山水風格代表作，大筆皴擦的筆觸，奠定了畫面的氣勢格局，比重慶時期畫風顯得厚重沉穩，與細部燈標、帆船造成懸殊對比。

李可染（1907－1989），江蘇徐州人。在二十世紀中國繪畫史上，李可染的機遇是少見的。他曾是劉海粟、林風眠的學生，又是齊白石、黃賓虹的弟子；同時他又深受徐悲鴻的賞識，及郭沫若、老舍等文化名人的揚譽。他十七歲入上海美專，受校長劉海粟器重，並親聆康有爲提倡改良中國畫的演講。康有爲對乾嘉以來盛行的碑學和歐洲文藝復興繪畫的提倡，對李可染改革中國畫的思想形成有關鍵影響。他二十二歲考入西湖國立藝術院作研究生，從法國畫家克羅多

（Andre Claudot, 1892－1982）和林風眠等教授學油畫。抗戰期間投入繪畫宣傳工作，在重慶與傅抱石等畫家來往密切，重新研究傳統，山水簡筆粗墨，頗有石濤、八大山人風度；而尤其以簡筆寫意人物畫馳名重慶藝壇。四六年應徐悲鴻之邀到北平藝專任教，從師齊白石，問學黃賓虹。五十年代以後開始從寫生入手，探索中國畫改革。李可染的山水畫改革方案、步驟具體明確。簡而言之，與潘天壽的花鳥畫一樣，他的山水畫適應了中國畫由私人空間欣賞、轉向公眾空間展示的時代變化。李可染最著名的作品產生於六十年代初期，然而他最成熟的風格則形成於文革以後，可謂大器晚成。《江山無盡》（圖2.11）是李可染橫幅構圖中較典型的作品。他基本上最後實現了碑派書法用筆與西方繪畫明暗處理方法的和諧統一。畫面嚴整，色調統一中見黑白灰分明，仔細看則層次豐富，筆墨凝重。李家山水的主要特色是時代感強，與傳統山水畫拉開了距離。

陸儼少（1909－1993），上海嘉定人。陸儼少的山水畫藝術，直到文革以後才廣爲人知，使那些不相信中國山水畫仍會繼續發展的人，也不得不承認他的成就。陸儼少的特殊意義，在於其獨特畫風是從董其昌到「四王」所謂「正宗」山水畫傳統中蛻變出來的。而從元四家到「四王」的山水畫傳統，則是近百年不斷被鞭撻貶斥甚至被列爲「革除」的目標。陸儼少先從王同愈（1855－1941）學詩文和山水，經王引見，拜馮超然（1882－1954）爲師，通過臨摹大量古人，主要是臨摹「四王」山水，「四王」中又主要是王石谷（1632－1717）的原作，奠定了紮實的筆墨技法功底。抗日戰爭爆發，陸儼少避蜀八年，得以面對眞山眞水，印證古人筆墨技法，其筆下丘壑逐漸脫離古人而自立。特別是抗戰結束，舉家九口人乘木筏沿江東下，飽覽雄山險水，閱歷驚心動魄，筆下山水竟爲古人所未逮。加之陸儼少的詩文與書法成就漸爲藝

林所重。新中國後，五十年代初尚有作品發表。五七年成「右派」後，文革再遭冤獄，命運極為坎坷。或許正因如此，他在困苦中作了大量精采作品。文革後至八〇年，忽然時來運轉，名馳海內外，一時中國山水畫壇有「北李（可染）南陸（儼少）」之譽。陸儼少和李可染的藝術經歷很不相同，但是兩人都是從傳統入手，經生活蒙養而自成一家，確實可以代表南北兩種不同的山水畫風格。《硃砂沖哨口》（圖2.12）是陸儼少文革後復出畫壇時期的作品之一。在這件作品中，可以看到陸儼少山水畫的一些特徵，畫面崩雲飛水，山勢奔騰；構圖起承轉合，節奏響亮。同時又可見其特有的留白、墨塊技法以及筆筆生發、一筆始終、繁簡疏密、因勢利導等獨特畫法。

石魯（1919－1982），四川仁壽人，原名馮亞珩。一九三四年入成都東方美專國畫系學習。四十年代初投奔延安，為政治宣傳作過大量版畫、年畫、連環畫等。五〇年到西安，由於他的延安資歷，成為陝西美術界的領導人物。他提出「一手伸向傳統，一手伸向生活」、把陝北黃土地作為繪畫創作的生活基地。他與趙望雲（1906－1977）一起創立了長安畫派，並產生一定影響。[8]石魯是最早用中國山水畫形式表現紅色革命主題的畫家，如他的《轉戰陝北》、《延河飲馬》等作品，發表後在畫壇頗受讚譽。石魯是敢於在中國畫備受指責時，反而用心研究中國畫特殊筆墨技巧的畫家。他學習古人的目的明確，是為了表現現代題材。可以明顯看出，他特別注重研究清末民初任伯年、虛谷、吳昌碩的作品，有意識地把寫意

花鳥畫的技法用在山水畫，形成一套長鋒（含水多）、色墨渾用（不調勻）、線面交融的畫法。《東方欲曉》（圖2.14）是所謂「重大題材」（表現毛澤東詩意），卻用了類似「小品」的形式。畫面描繪的是：黎明之際，毛澤東的延安窰洞窗內透出的燈光。畫面用了中國詩和畫中常見的「曲筆」，以藏的手法把窰洞中的人物（毛澤東）留給觀眾去想像。窗前棗樹的用筆，故意頓挫生澀，以倔強筆觸畫出，似乎是在追求一種金石趣味。文革中，石魯受迫害至瘋癲，遂留下一些在病中所畫的奇怪之作，頗受西方收藏家青睞。

以上簡介了七位畫家，但並不意味著只有這七位畫家的作品才有時代感。實際上，新中國時期的國畫家，特別是那些專業院校畫家，雖然承受了不少政治的壓力和生活壓力，但是也普遍經歷了深入生活、自然寫生等並非無益於畫家個人藝術發展的活動，他們的作品都帶有所處時代的痕跡。正如畫家不必擔心自己的作品是否「創新」，任何畫家也不必考慮自己的作品是否有時代感，畢竟繪畫最終顯現的應該是畫家本人的個性。但是完全實現個性的顯示，卻又只有極少數畫家才可以做到，多數人都難以掙脫所處時代的層層約束。其實，由筆墨所承載的中國繪畫文化，正如中國方塊字所承載的整體中國文化一樣，是人類已知文明中從未間斷而且仍然存活著的文明，因為它尚年輕，有生命力，難以被其他文明所取代。文革後陸續被發現的畫家，如陳子莊（1913－1976）（圖2.15，《彭山漢墓岩》）、黃秋園（1914－1979）（圖

[8]趙望雲，河北束鹿人。堅持提倡新國畫運動，並於三十年代初游走於華北地區作塞上寫生，連載於天津《大公報》上後，引起馮玉祥的共鳴，遂為每幅配詩出版專集。四十年代的三次西北之行，使他深受古老的長安文化和敦煌石窟藝術的感染，確立其後半生的藝術追求：將根繫在西北的黃土地上。五十年代，他帶領陝西的畫家反映和表現西北地區的自然民風，形成有共同追求的畫家群體，被稱為「長安畫派」。然而一九五七年的「反右」和六十年代的「文革」，他都未能倖免，身心和藝術受到摧殘。趙望雲擅長描繪維吾爾人趕毛驢、馱載果實的風情畫，如《雪天馱運圖》（圖2.13）。

2.16，《層巖古木圖》）等，說明當繪畫不能牟求功
利，甚至作畫還會有危險時，反倒造就了那些以畫爲
生命寄託的眞畫人。民間必定有許多不爲人知之癡情
傾注繪畫的人，他們在這本「繪畫史」中不可能留下
姓名。或許將來會有人發現他們的作品，這又是另一
種說法。歷史不是當代史，輪廓較爲清楚的歷史往往
是後人寫的。當代最熱鬧的媒體人物，未必會在歷史
上留下痕跡。必須指出，這裡沒有討論到的傑出畫家
尚有很多，如于非闇（1889－1959）、吳湖帆（1894
－1968）、陳之佛（1896－1962）、關良、蔣兆和
（1904－1986）、謝稚柳（1910－1997）等，特別是
一些目前尚健在的畫家，這些絕不是一本書可以概括
的。

2.13　趙望雲　雪天馱運圖　1954　紙本水墨設色
161x90公分　中國美術館藏

2.12　陸儼少　硃砂沖哨口　1979　紙本水墨設色
108.5x67公分　中國美術館藏

2.14　石魯　東方欲曉　1962　紙本水墨設色
83.6x68.6公分　中國美術館藏

2.15　陳子莊　彭山漢墓岩　紙本水墨設色　24x30公分

2.16　黃秋園　層岩古木圖　1974　紙本水墨設色
150x112公分　中國美術館藏

（三）現代化憧憬

　　在八五年「新潮美術」興起的同時，有一些主張「創新」、希望「美術與現代化同步」的壯年畫家，由湖北省的美術界領導人物周韶華（1929年生）牽頭，醞釀出一股熱潮。[9]周韶華在號召水墨畫的創新時，正值改革開放興起，配合形勢的口號「振興中華」、「走向世界」正在流行。雖然隨著「時間的推移，對於周韶華的藝術探索，有不少人提出了批評的意見，其中最主要的意見還是認爲他的作品缺乏傳統根基，大而空、不耐看」。[10]然而國情特殊，大陸畫家心理上已經習慣了社會運動和群體行爲，巴不得有頭面的人物出來號召組織。周韶華將中國畫創新歸結於對時代精神的表達，主張較爲寬泛，本人又是熱心腸，因此聚攏了當時各地既想「前衛」、又捨不得「傳統」的一批畫家，有年輕人諷刺他們是「最早穿花襯衫牛仔褲的中國畫家」。經湖北美協的多方努力，全國範圍的「中國畫新作邀請展」八五年十一月在武漢展覽館舉行，共有來自北京、天津、上海、浙江、江蘇、陝西、四川、廣東、香港和湖北的二十五位畫家參展。爲避免影響湖北畫家的內部關係，周韶華本人沒有參加畫展。整個展覽可看作是八十年代中國畫「創新」的一次檢閱。反映出當時參展畫家之基本心態的就是中西融合。所不同的是，有些人是在寫實的框架內，盡所知融進西方現代繪畫的若干觀念手法，如江文湛（1940年生）、周思聰等人就在他們的作品中分別融入了所謂現代構成法、用幾何圖形分割畫面；另有一些人則試圖徹底擺脫傳統中國畫框架，製作「創

[9]　周韶華，山東榮城人。十幾歲即加入解放軍，四九年後在中原大學學習美術，原擅長水彩畫，後作大量水墨畫，強調現代精神。曾任湖北美術院院長、美協湖北分會主席。

[10]　魯虹，《現代水墨二十年》，頁35。

新」視覺效果，如谷文達（1955年生）、李世南
（1940年生）、閻秉會（1956年生）、李津、吳冠中、
劉國松、石虎、湯集祥（1939年生）等，分別將西方
的超現實主義、表現主義、抽象主義、立體主義的手
法與中國的水墨工具嫁接。如嚴善錞所批評：「中國
畫創新實質就是傳統的中國文人畫在不同程度上的
『西化』」。他還指出：「當代中國畫家深感自己的繪
畫如果再按傳統的文化模式發展下去，就不可能被西
方承認，便費盡心機對傳統繪畫進行不斷『西化』的
改造，他們或者將傳統繪畫中的一些有意味的符號從
程式化的形象中抽離出來，並注入現代意識，或者將
西方抽象繪畫的構成形式引入傳統『水墨畫』中，並
發揮到極致。但是，當畫家們以爲只要把中國畫的各
種藝術語彙都找出來，就可以與西方進行較量時，悲
劇就發生了。」[11]

湖北「中國畫新作邀請展」表達了畫家對「現代
化」的憧憬。但是中國畢竟還是一個「發展中國
家」，這些主張「創新」的畫家不可能超越國情時
代，更不可能超越自身對世界文化認知的侷限。展覽
確實「給美術界及廣大觀眾造成了極大的衝擊」，一
位觀眾在留言簿上寫道：「『國畫創新』新倒是
『新』，新的就像五光十色的肥皂泡，一出展覽館就什
麼印象也沒有了。可嘆的是，不少作者竟是藝術院校
的教師。這樣將把歷史悠久的中國畫引向何處？眞是
可嘆、可悲！」但是也有觀眾意見相反，認爲：「展
覽中的多數作品其容量、其膽識、其新的藝術形式，
不亞於世界名人、大師。」[12]二十世紀已經過去了，
「創新」名人、「大師」又廣告出來許多，卻似乎並
沒有產生畫家們自己認同的大師級的作品。

（四）前衛時尚化

在西方，前衛藝術是在第一次世界大戰後的社會
文化背景下出現的，前衛藝術的精神本來是挑戰現行
的觀念和秩序；到了二次大戰以後，「前衛藝術」的
性質不斷改變，終於融入流行文化而成爲時尚藝術。
打開國門，西方時尚文化傳入流行，自然是阻擋不住
的。「中國前衛藝術」的時尚性是無可厚非的。它不
僅成爲國際藝術市場上的一個品牌，更是國內藝術圈
一些酷哥辣妹們追逐的時髦樣式。不可否認，「中國
前衛藝術」確實擁有一些出色的藝術家，當然他們都
是玩弄「中國因素」的聰明人；他們確實生產了一些
有趣的作品，或近似「時尚服裝設計師」推出的翻新
花樣。

曾肯定「美術新潮」的著名評論家彭德，對「中
國前衛藝術」卻提出尖銳批評。他認爲「中國前衛藝
術不僅僅在形式和載體上滯後，在思想層面上也嚴重
地滯後。相當多的前衛藝術家的精神開支，仍舊是典
型的二十世紀文化遺產，並且變得更加淺薄、怪異、
極端和偏執。他們在承襲舊式前衛藝術形態的同時，
又將六十年代歐美新文化的三大主題：暴力、性、吸
毒，改裝爲文化暴力、性變態、享樂型精神吸毒。其
中以文化暴力最爲搶眼。」「中國當代前衛藝術如同
一位跛足老人，離文化現實已經越來越遠。」[13]

不過，如果把「中國前衛藝術」僅僅看作是一種
時尚，或許不會過於失望。況且，可以通過他們的作
品，體味到中國青年藝術家的心理狀態。時尚文化的
主要對象是青年族群，它必須首先迎合青年的心理：
反叛、出位、幻想、自我暴露、引人注意自己等等。
在「中國前衛藝術」作品中，我們看到的確實是這種
逆反心理的普遍性。

[11] 嚴善錞，〈「中國畫新作邀請展」觀後感〉，《美術思潮》，1985年，第8、9期。

[12] 〈對立與輿論〉，《中國美術報》，1986年，第5期。

[13] 彭德，〈陷阱中的前衛藝術〉，《美術》（北京），2003年，第1期，頁126。

藝術家的心態則是國情的返照。由於中國的特殊國情，更使得「中國前衛藝術」具有中國時尚文化的特色。

新寫實主義：把「新寫實主義」作爲標籤，貼在「中國前衛藝術」的某些作品上，尤其反襯出「中國前衛藝術」的中國特色。所謂「新寫實主義」，是相對「社會主義現實主義」和「革命現實主義」等概念而言，並沒有明確的定義。[14]一般是指採取寫實手法描繪生活，但是摒棄概念化的社會觀念，因此所謂「新寫實主義」是相當寬泛的，幾乎可以包括所有不同於過去的寫實風格。最先被歸入新寫實主義的畫家有喻紅（1966年生）、劉曉東（1963年生）夫婦，以及王勁松（1960年生）和方力鈞（1963年生）等人。雖然基本上他們的油畫都是用寫實手法，但是這幾位畫家之間的差別其實很大。喻紅的畫比較細膩，劉曉東則見筆觸。他們的寫實風格可能是與其他前衛畫家的照相寫實主義、超現實主義、表現主義、抽象、波普等傾向比較而言。劉曉東、喻紅作品的逆反心理是相通的，主要特徵在於作品有意擺脫政治和社會觀念的干擾，進入個人生活甚至非常私人的視覺空間，但是方力鈞、王勁松則不同，他們作品有明顯的社會觀念的隱喻。喻紅的《少先隊員》（圖2.17）和劉曉東的《陽光普照》（圖2.18），似乎有他們個人生活的痕跡，但是喻紅的處理更爲理性，劉曉東則徹底清除了主題創作的影子。

超寫實主義：必須指出，「超寫實主義」是更爲含混不清的標籤，大概是指那些類似照相寫實主義，或接近刻畫細微的自然主義。「超寫實主義」的作品更具有非政治化、非社會化、非英雄化的特徵，以描繪平凡生活瞬間的細節爲能事。應該說，照相寫實主義不完全等於超寫實主義。李天元（1965年生）的

《等》（圖2.19），描寫理髮館日常景象的一角，畫家對重疊鏡子中的反影空間，似乎表現出特殊的興味。趙半狄（1963年生）的《小張》（圖2.20），構圖似乎有意依據照片取景而呈不穩定斜角，而嘴裡叨著紙煙、叉起雙手正在伸懶腰的床上青年，卻絲毫沒有察覺到有人照相的樣子，這幅作品像是對一個都市打工青年私人生活空間的偷窺鏡頭。著意描寫平凡、甚至非常隱私的生活瞬間，這在西方寫實油畫中已經不足爲奇，但是在中國卻是相當「前衛」。

超現實主義：這裡也是借用，並非按照西方「超現實主義」的界定。但是前面所謂寫實主義，無論「新寫實主義」或「超寫實主義」，都是有意與現實主義相區別。「超現實主義」雖然與「超寫實主義」只是一字之差，但是前者不僅是指具象描寫手法，更在於作品傳達了超越寫實層面的意義。「超現實主義」的畫面，可以像是荒誕離奇的夢境，也可以是作者有意識或潛意識地主觀扭曲的具象，且沒有排除社會觀念性。因此，有時被歸類爲「新寫實主義」的畫家，如方力鈞、王勁松等似乎不甚貼切。王勁松的《大晴天》（圖2.21），畫面上只有一個是生活中的形象：即那位衝破重重阻撓的中國第一位搖滾歌手崔健，其餘都是虛擬的西方青年、裸體模特兒、洋娃娃等的牽強組合，而背後的紅、白相間磚牆、天空漂浮的紅唇形雲朵、洋娃娃手中的綠蘋果，似乎都流露出某種隱喻。這顯然與劉曉東、喻紅夫婦的私人視覺空間不同，《大晴天》是西方流行文化與物質文化進入中國的象徵性展示，有廣闊社會層面的意義。方力鈞有名的光頭農民頭像系列，可以說是中國「超現實主義」最典型、最有震撼力的視覺形象。如果把一九六四年孫滋溪的《天安門前》、一九八〇年羅中立的《父親》及一九九二年方力鈞的《第二組No.2》（圖2.22）作

[14] 本節所用術語是根據李陀等著，《中國前衛藝術》，頁199。

2.17　喻紅　少先隊員　1990　油畫　137x184公分

2.18　劉曉東　陽光普照　1990　油畫　185x195公分

2.19　李天元　等　1989　油畫　180x90公分

2.20　趙半狄　小張　1992　油畫　215x140公分

2.21　王勁松　大晴天　1991　油畫　150x150公分

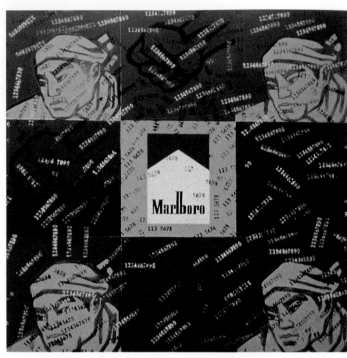

2.23　王廣義　大批判－萬寶路　1990　油畫　100x100公分

2.22　方力鈞　第二組No.2　油畫　200x240公分

2.24　余友涵　姑娘　1988　油畫　59x76公分

一比較，不難看出他們之間的巨大反差。同樣是中國農民形象，在孫滋溪筆下是健康幸福，在羅中立筆下是困苦滄桑，在方力鈞筆下則是像一個模子翻出來的俗、土、愚昧，那位畫家的農民是真實的呢？由此可見所謂的真實是受畫家觀念左右的。方力鈞的作品，顯示了中國社會觀念的驚人變化。

中國波普：西方波普藝術通常是用流行的公眾形象再造視覺經驗，有意擺脫任何社會含意，尤其是政治含意。中國藝術家借用了波普藝術的手法，重新組合中國的公眾形象：毛澤東、宣傳畫、電視新聞主持人等，由於這些形象的政治含意，卻被媒體標籤為「政治波普」。「政治波普」實際上是海外畫商推銷的一個「中國製造」的時尚品牌。「美術新潮」中的活躍人物王廣義（1956年生）成為中國「政治波普」最出名的畫家，他聲明本來並沒有政治的意圖，不過是「藝術要迫使觀眾參與進來，又不能讓他完全看出賴以將現實的碎片連接起來的那些規則」。[15]《大批判－萬寶路》（圖2.23）是王廣義的代表作之一。另外一位中國「政治波普」的代表人物是余友涵（1943年生），他的作品更為西方收藏者所接受，除去色彩較為漂亮外，還有時流露出一點幽默感，如油畫《姑娘》（圖2.24）。其實，這種把文革圖像和西方圖像對接，造成時空文化錯位反差的效果，早在七十年代文革中間已經見於西方藝術家的不少作品之中，不過，那時候不可能出現在中國大陸。

荒誕表現主義：大陸在八十年代以後，社會價值觀念急速轉變。由於發展中國家的經濟基礎，加之長期封閉、教育不普及，特別是文革十年的封建主義膨脹，對個人發展皆有直接影響。改革開放以後，雖然現行制度被迅速衝開缺口，但是社會運作仍靠人際關係。各行業中爆發致富、一夜成名的大腕，除高層特權新貴外，也竟然有許多是社會下層、人脈通達的江湖能人。適應這種社會文化程度和生活品味應運而生的所謂「痞子文藝」、「惡俗文化」充斥一時，所謂「荒誕表現主義」，不過是這一國情文化的折射。「荒誕表現主義」的一般特徵，一是畫中人物醜俗；二是物慾橫流；三是藝術家調侃無奈，欲說還休。劉煒（1963年生）的《看電視的父親》（圖2.25）中，電視裡的傳統京戲有洞房花燭、老臉小生、半老新娘，背景則是不可能作布景的荔枝、黃鳥，主角軍官父親則斜眼盯著電視，完全為之所吸引。過去在「革命現實主義」繪畫中的人民解放軍軍官形象，必定是要畫成有威嚴、美化的英雄人物，而在劉煒的筆下，軍官是畫成可信的活人，卻顯得滑稽。張曉剛（1958年生）的《全家福》（圖2.26），模仿民間流行的擦炭像風格，使這張全家四口人的合照帶上了歷史陳舊感。然而仔細看，則不僅兒子、女兒其實是父母的原樣縮小，甚至四個人的臉都是一模一樣像是「克隆」出來的。木訥的表情，鬥雞式的對眼，每人臉上四小塊紅墨水筆跡，都增加了作品的反諷意味，令人想起三十多年的社會改造成果。[16]

被稱為「油畫界怪杰」的劉大鴻（1962年生），是最早以調侃手法反思文革的畫家，不久即進入更廣闊之古今中外的歷史反思。由於他並不熱衷參與「前衛」運動，他畫面的中國民間味和兒童畫作風，更使得大陸前衛評論家很少提到他的作品，然而劉大鴻可能是更具有「中國前衛藝術」意義的人物。學院出身的劉大鴻徹底擯棄了學院派油畫的訓練痕跡，為他的特殊主題找到最佳載體：民間、稚拙、艷俗、詭迷的混合風格。一九八六年開始，在兩年時間裡，劉大鴻

[15] 同上註，頁177。

[16] 劉新，《百年中國油畫圖像》，頁214。

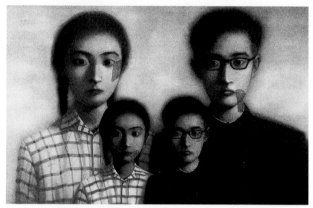

2.25　劉煒　看電視的父親　1992　油畫　75x95公分

2.26　張曉剛　全家福　2000　油畫
200x300公分　畫家自藏

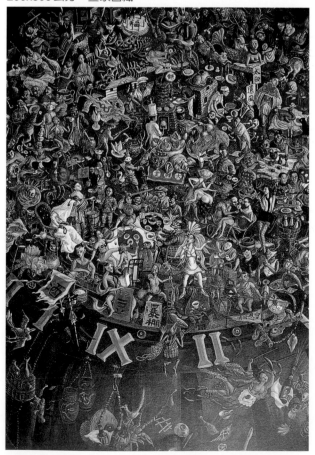

2.27　劉大鴻　仲秋　1989　布面油畫　80.5x65公分

連續創作出《大都市》、《盛夏》、《上海灘》、《驚蟄》等精彩作品，形成了其獨立不群的畫風。《仲秋》（圖2.27）堪稱代表作之一，是描寫「吃」的文化，畫面怵目驚心，在調侃中洩露出作者的深刻憂慮。《良霄》（圖2.28）則毫不含糊地從性文化角度審視歷史，在中國當代繪畫作品中十分罕見。劉大鴻作品的深刻社會含意，似乎至今未被社會真正理讀。他作品的表面荒誕，卻使人感受到毫不做作的誠實。社會腐敗已經不是秘密而是隱患，劉大鴻的畫或許有警世的意味。[17]

　　在從事水墨紙本畫創作的畫家中，也可以看到某些類似傾向的作品。李孝萱（1959年生）是以描寫都會眾生相著稱的畫家，他的作品堪稱水墨畫荒誕表現風格的代表，從其《飛轉的自行車》、《游動的鞋》、《腦內科報告》等作品中，可以看出他不僅像劉大鴻一樣摒棄了美術學院的寫實訓練，而且也有意與中國畫筆墨規範劃清界線。李孝萱的《大女人與小男人》（圖2.29）雖然還保留題款鈐印的中國畫樣式，畫面卻是對傳統模式的顛覆，令人想起德國表現主義的繪畫風格。這幅作品似乎是諷刺大陸社會「妻管嚴（氣管炎）」現象，或許還有更深層的含意，以荒誕變形的造型流露出無可奈何的幽默。[18]鄭強（1955年生）的《新編穴位圖譜之一》（圖2.30）以手掌上的美女汽車揭示現代都市人的心態。黃一瀚（1958年生）的《中國新人類卡通一代：數碼怪獸》（圖2.31），從畫面畫題已經可以清楚明白這幅作品所要傳達的信息。可以說，這些作品是更直接了當地道出社會的真實。[19]

[17] *Liu Dahong*, pp.64, 120.

[18] 邵戈主編，《當代中國水墨現狀》，頁100。

[19] 參見皮道堅、王璜生，《中國水墨二十年：1980－2001》，頁141－153。

2.28 劉大鴻 良霄 1991 布面油畫 50x40公分

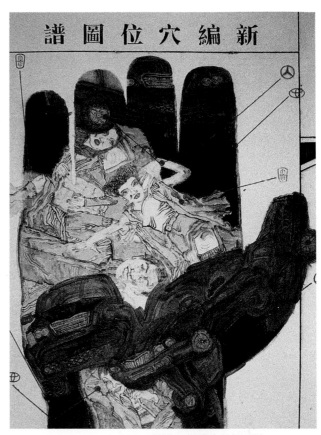

2.30 鄭強 新編穴位圖譜之一 2001
紙本水墨設色 160x113公分

2.29 李孝萱 大女人與小男人 1993
紙本水墨設色 190x98公分

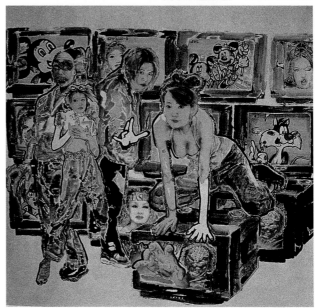

2.31 黃一瀚 中國新人類卡通一代：數碼怪獸 2000
宣紙水墨設色 210x230公分

第三章　畫家與商機
（1980 － 2000）

新中國成立後的最初六年左右時間，書畫市場尚順延民國餘續，名畫家仍可以依靠筆單生活。以齊白石的畫為例，一平方尺不過五至七圓（普通工薪家庭月收入為三十至五十圓左右）。一般有職業的市民一月收入就能買得起一個名畫家的畫。這一時期的書畫市場雖然有限，但是供求關係平穩，價格也低廉合理。一九五七年「反右鬥爭」以後，書畫市場跌入低谷，加上五八、五九年的連續狂熱冒進和天災人禍，大陸的書畫家和畫店經營者處境維艱，加之公私合營以後，私營畫廊全部消失，到了文革前後，即使國營書畫市場也已經完全中斷。[1]

從文革後期開始，國營書畫經營部門如榮寶齋、中國工藝品進出口公司等為國家外匯需要，已經小規模恢復書畫出口。首先是在香港、新加坡，而後是台灣的華人畫商和收藏家推動，加上拍賣行的配合，大陸畫家的作品開始銷售到海外。一九八二年開始，在出口外銷畫的帶動下，國內市場開始起步。九十年代蘇富比和佳士德兩拍賣行連續推出中國畫專場，不時拍出高價，很快地推動了國內繪畫市場。國內拍賣市場也急起直追，僅北京即有嘉德、瀚海等十九家拍賣行掛牌營業。拍賣行介入市場，為作品價格行情提供了參照座標。[2]國內對繪畫作品的需求也在增長，但是繪畫市場主要是在國外。隨著改革開放與市場經濟的開展，大陸內部也迅速出現社會需求，畫家們突然面對過去不敢想像的商業出路，反應快的一批畫家迅速跟進，畫風也隨之發生明顯改變。

（一）國情世態商機

九十年代中期禮品畫的興起，反映了大陸特殊的社會需求；據專家估計，購買繪畫作品的目的，百分之九十以上是作為送禮而不是收藏，而一九九五年以前，大宗數額的禮品畫主要是各種機構和公私企業公司之類的群體購買者，個人購買仍佔少數，尚未主導市場。一九九五年以後，私人購買繪畫作為禮品送人則大量增加，不僅反映社會需求在變化，送禮風氣已經擴展到社會各階層。禮品市場消費群體的需求動機是：1. 職務升遷調動；2. 承攬工程；3. 打通關節。而個體消費購買書畫動機為：1. 升學、就業、入伍；2. 喜慶賀禮、疏通感情。禮品市場是一個特殊市場，多數送禮者明顯帶有行賄色彩。由於中央沒有明文規定接受書畫禮品算是受賄，所以這種變相附庸風雅的賄賂文化愈演愈烈。畫家們說，每到各級人大、政協、政府換屆之前，就是書畫交易的頻繁時機，大約每不到四年來一次。官場上送禮用量甚大，所謂的檔次也比較高，一般是根據不同的對象和辦事目的，選用不同價位的書畫作品。其他消費熱季通常集中在年初、年中和年底。王志安認為「書畫畢竟不是一次性消費品，它可以重複作為禮品使用，反覆贈送，久而久之，這個市場就會縮小。加之，隨著我國用人機制的改進和競爭上崗制度的完善；工程承包機制逐步規範化、招標化；隨著各種腐朽機制的轉化和消除，這種特殊禮品市場可能還要縮小」。[3]

[1] 王志安，〈面對市場談書畫〉，《美術》（北京），2003年，第4期，頁126。

[2] 年衛東，〈書畫市場雜談〉，《美術》（北京），2003年，第4期，頁125-126。

[3] 王志安，同註1，頁127。

（二）畫家名位實力

　　所謂「檔次」一般是以名氣大小爲依據，名氣越大價錢就越高，並不以藝術質量爲標準。對於在世畫家，由於「名氣」主要是官方媒體宣傳出來的，而有頭銜的畫家最容易曝光頻率高，如美協、畫院、院校領導，尤其是政協委員之類頭銜最能顯示社會身份。由於畫家名氣越大，頭銜越高，他們的作品在這個市場上越好銷，因此出現了所謂「名位派」。相對來說，有頭銜的「名位派」畢竟是少數，因此又相應出現所謂「實力派」，類似影視歌星有「偶像派」和「實力派」。但是，「名位派」的畫家未必都沒有實力，而「實力派」的畫家是否一定有實力，其實力的標準並不清楚。因此，最後不論什麼派，出名才是賣錢關鍵。王志安指出：「標榜自己是『國家級』或『國際級』的書畫家。有些人只掌握了別人畫出名的某種畫的幾筆畫法，就自稱是『某某王』。一時間『牡丹王』、『蝦王』、『猴王』比比皆是。編輯、出版市場爲了迎合書畫者想出名的心理活動，大量出版了各種《名家書畫辭典》、《著名書畫家辭典》、《世界著名書畫家精典》等，只要給錢，就登其名。於是各種『書畫名家』、『書畫大師』一齊招搖上市」。[4]不過，藝術市場畢竟是競爭場所，眞正的實力派畫家，從長遠來說應該是市場的寵兒。

（三）繪畫超級大國

　　除去禮品繪畫內需外，又有各地旅遊事業的迅猛發展，也爲繪畫帶來財路。一時間退休的老幹部與各行各業的繪畫愛好者都活動起來，甚至在職幹部也抽閒學習繪畫，各種美術作坊應運而生，大量招雇人員，組織生產商品畫。社會上辦起了各種各樣的繪畫培訓班，有的一個小縣城竟有十幾個培訓班。許多大學增設了美術系，一個系開設幾個畫種專業，不斷擴大招生數量。中等專業學校開了專業班；無業人員和下崗人員也拿起了畫筆。有的地方還出現了畫家村，成爲書畫產銷區。記者對廣西桂林商品畫市場的調查報導，旅店登記櫃檯、成衣店的縫紉桌，甚至肉鋪的肉案子，都變成了畫案子。桂林幾乎各行各業都生產旅遊紀念商品畫。有的外國遊客感嘆：「中國有十億畫家」。這中間還有不少人是仿造複製印刷品。記者於湖南湘潭的調查中，發現竟然有六十多家畫店在仿造齊白石的畫。作坊成批量生產，一種構圖複製幾千張，幾個人分工合作，流水線操作，工廠化生產。由此可見繪畫市場之一時炙熱。

　　世界上沒有任何一個國家像中國大陸，全社會都羨慕畫家。封建時代只有皇家畫院，畫家得在宮廷裡服務，並沒有賣畫自由。改革開放以後，大陸出現了歷史上的畫院最繁榮時期，從中央到各省、市，甚至縣城和鄉鎮，都出現了政府官辦的專業畫院或美術院。政府給編制，發工資，書畫家賣畫的收入歸自己，這在全世界絕無僅有。

[4] 同上註。

（四）市場競爭品牌

　　一九九七年以後，畫家外出「走穴」，即名義上叫做外出交流，實際上是賣畫。類似活動是越來越多，所謂「筆會」變成了「現場表演推銷會」。有牌照的畫廊聯繫外地畫家來本地售畫，沒有牌照的流動商販也到處聯繫畫家來本地售畫。宣傳都是「某某名家」前來獻藝，且海報滿街。一個小縣城，一天竟可以來三批外地「畫家」，招待所一批，文化館一批，家具店一批，四處拉客，上門推銷。從一九九七年以後，繪畫市場的生意迅速趨於淡靜。不少畫廊經營困難，紛紛倒閉轉讓。除北京潘家園少數幾個市場外，全國其他許多地方的繪畫市場都不景氣，有些市場為仿古建築，很有特色，由於無法維持，都相繼搬走，投資人收不回成本，只得把房間租給餐飲業。有的畫廊生意為了節省房租，還招進了算卦先生。還有的畫商索性退掉店面，背起畫卷，上門推銷。

　　據劉曦林一九九七年的調查報告，藝術市場除國營以外，集體所有制、個體戶和中外合資的畫廊、畫店、藝術品公司也相繼出現。個體戶或私營畫店所受限制少，但是資金少，經營不穩定。集體所有制者商業經營意識優於國營，如北京的燕京書畫社，一九七九年成立，到九七年已經發展成擁有二十六個核算單位、六百多名職工的美術品生產企業，採用承包經營方式，年利潤遞增率為15％－20％，年創利已超過國營老字號名畫店，且擁有商業資本，可以擴大發展。劉曦林指出：「美術市場將是整個商品經濟階段的客觀存在，它剛剛在我國復甦，正處在一個需要理順和正常競爭，然而卻無人過問的中界點。它可能需要一個法規，治理熱、亂、濫的現象，懲治造假畫者和黑市倒賣，保障藝術家的合法權益和畫廊的合法經營，使市場秩序得以改善，市場行為走上正軌，市場結構趨於完善。」「美術市場是一個由美術家、畫廊、收藏家（購藏者）、還應該加上評論家構成的一個完整鏈條。美術家的創造意識，畫廊的經營意識，評論家的美學思想，購藏者的審美趣味，其中每一個環節都對美術市場產生連鎖反應，都對美術事業和精神文明建設產生影響。」[5]

　　藝術市場在大陸的復甦，無疑對畫家的創作發生深遠影響。雖然進入藝術市場的作品，並非全部是專門為消費生產的商品畫。但是，商業經營、甚至炒作成功的作品風格，無疑對畫家有潛在的吸引力。在中國畫市場上流行多年的方構圖（四尺紙對開，裱成鏡心裝框），是適應現代家居辦公室高度的裝飾需要出現的。對於名氣不大的中青年畫家來說，最易銷的是較為精細的風格，尤其是工筆重彩畫法。陳逸飛（1946年生）的時尚仕女畫和江南風景畫，在藝術市場上獲得成功，隨即成為拍賣油畫的一種樣式（圖3.1，《玉堂春暖》），一時仿效者、跟隨者不少。但是，許多效響者並沒有陳逸飛高超純熟的油畫技巧，因此形成一種月份牌畫風格的「行活」大量充斥市場。市場上流行的現代化妝仕女題材油畫，其媚俗的特徵是毋庸諱言的。這類作品虛假做作，與民國初年上海月份牌畫不能相提並論。月份牌畫是當年的文學、電影、以及與世界商業文化同步的肥沃土壤中生長出來的。

　　藝術市場的出現，不僅使畫家有了不同於展覽會的顯示空間；而且逐步改善的市場機制，也同時為畫家提供了競爭的平台。不能低估藝術市場上出現藝術精品，其中甚至有高質量的創作。例如，近年油畫市場上出現了不少出色的畫家，他們的知名度，主要是靠作品而不是官方媒體的宣傳。大陸的學院派基礎訓練顯示出優勢，油畫市場上，寫實畫風似乎頗受青睞，而收藏者除受過西方教育的海外華人外，也有歐

5 劉曦林，〈美術市場的調查與思考〉，《中國畫與現代中國》，頁464－465。

美中產階層人士。艾軒（1947年生）的冷調子高原藏民肖像（圖3.2，《藏族女孩》）、王沂東（1955年生）的山東鄉土風情（圖3.3，《蒙山雨》）、以及楊飛雲（1954年生）的古典質樸人體（圖3.4，《靜物前的少女》），已經成為油畫市場上的名牌。此外，以照相寫實畫風再現都市繁忙瞬間景象的韋蓉（1963年生），是近年最引人矚目的女畫家（圖3.5，《疾行的女孩》）。中央工藝美術學院出身的王懷慶（1944年生），則以他格調素雅、半抽象的中國傢俱系列，而成為一眼可以認出的著名品牌（圖3.6，《大開大合》）。這些畫家是經過時間過濾的競爭優勝者，作品的成功在於質量，靠一時的宣傳炒作未必可以奏效，而修養技藝較低、慣於追摹時髦的畫家，很容易為市場所淘汰，或成為「行活」的製造者。

相反，「水墨畫」在海外市場也處於不斷過濾淘汰的過程之中，經濟危機之後，大部分港台畫商把積存作品再轉銷大陸。由於中青年「水墨畫」畫家的巨大生產力，以及作品質量的不斷下滑，「出口轉內銷」的趨勢是不可避免的。把承載豐富精神文化的中國畫，降格為物質層面的工具媒介，即所謂的「水墨畫」，自身已經陷入了無法自拔的陷阱。近代黑格爾哲學建構了「階段化」、「新舊交替取代」的歷史觀，百餘年來少有人懷疑這種歷史觀的合理性。那些自視頗高，自以為可以指揮「水墨畫」畫家去創造「新歷史」的各種人物，他們一開始就把自己置於必然尷尬的地步，他們至今不明白發生了什麼事。為什麼大陸「實驗水墨」變成了雷同的圖案製作。道理很簡單，藝術是人借以宣洩、表達、溝通的載體，藝術所承載的是有生命的活人，而人是有自己的語言和文化屬性的，當一種藝術媒介抽離了具體的有生命的人，水墨畫也自然就沒有了生命。

3.1　陳逸飛　玉堂春暖　1993　布面油畫　169x242.5公分

3.2　艾軒　藏族女孩　1993　布面油畫　101.5x101.5公分

3.3　王沂東　蒙山雨　1991　布面油畫　191x185公分

3.5　韋蓉　疾行的女孩　1992　布面油畫　51x61.4公分

3.4　楊飛雲　靜物前的少女　1988　油畫　100x80公分

3.6　王懷慶　大開大合　1992　布面油畫　145.5x112公分

第四章　繪畫與體制

新中國繪畫的獨有特徵和歷史，不僅與政治變動、國情世態、畫家心理有直接因果，更是具有「中國特色」的社會主義制度、體制的必然產物。藝術院校的改革、全國各地畫院的增長、中國美術家協會職能的轉變、以及美術館設施的擴大，都曾對中國大陸繪畫產生過重要影響，今後將繼續產生影響。

（一）藝術院校的改革

民國初期奠定基礎的中國現代美術教育體系，在新中國時期有進一步發展。雖然由於中國特殊國情，標榜「自學成才」曾經時髦一時，但是新中國繪畫創作的主力仍是藝術院校的師生。文革以前，全國專門的高等美術院校已經發展到十數所，如果加上各地設有藝術系的綜合大學，特別是師範學院，估計不超過百所。九十年代後，隨著市場經濟發展，大陸教育體系進入急遽轉型時期，不僅各綜合大學相繼設立美術學院，而且私立民辦的美術專業學校也迅速出現。綜合大學增設美術學院，進展十分迅速。例如，根據國家高等教育管理體制改革和佈局結構的調整，經國家教育部批准，一九九九年十一月二十日原中央工藝美術學院正式合併入清華大學，改名為清華大學美術學院。在短短的幾年內，許多大學實現了美術學院的建制，如中國人民大學、北京師範大學、浙江大學、四川大學等。

過去按計劃招生、畢業生國家分配的制度已經解體。學校不得不擴大招生以增加學費收入，畢業生要自謀出路，不得不考慮適應社會需要。因此也帶動了課程的改革，實用美術、媒體動畫、電腦美術設計等開始成為熱門課程。市場經濟也為有競爭能力的優秀畫家，提供了走獨立職業畫家道路的可能，使得他們可以擺脫國營藝術單位的種種限制。實際上，本書前面提到的一些青年畫家，已經走上了職業畫家的道路。青年畫家的風格傾向，與近年藝術院校改革有直接關係。這些新的變數，必然對大陸藝術界有深遠影響。一般來說，前身為國立藝術專門學府的中央美術學院和中國美術學院，不再是培養菁英藝術家的場所。市場經濟的擴展，學校商業競爭的趨向，也必然加速現行教育管理體制的改革。中央教育部最近頒發的《全國學校藝術教育發展規劃（2001－2010年）》中說明：從新世紀開始中國已進入加快現代化建設的

新階段。世界經濟全球化和科學技術的迅猛發展，使國與國之間綜合國力競爭日趨激烈。教育在綜合國力的形成中處於基礎地位。新的形勢對教育在培養和造就二十一世紀一代高素質新人方面提出了新的、更加迫切的要求。切實加強學校美育工作，是當前全面推進素質教育，促進學生全面發展和健康成長的一項迫切任務。因此可以預見，中國仍然會繼續維持繪畫超級大國的地位。

（二）各地畫院的建制

　　新中國成立後，隨著工商業社會主義改造，原來中國畫畫家賴以生存的書畫市場日益萎縮，加之中國畫又不斷面臨政治改造的壓力，畫家生活創作面臨困難。毛澤東、周恩來也不時收到畫家投訴，開始考慮解決辦法。一九五六年的中國人民政治協商會議第二屆全國委員會上，畫家陳半丁（1876－1970）提出「擬請專設研究中國畫機構」的提案，不僅反映了畫家的意願，也是當時安置畫家較為可行的辦法，因此轉交文化部擬落實方案。六月一日，周恩來總理主持國務院工作會議，通過了文化部提出的在「北京與上海各成立一所中國畫院」的報告。經過一年的籌備，一九五七年五月十四日上午，北京中國畫院正式宣告成立。畫院成立時，畫家由文化部直接聘任，按月發「車馬費」，後轉為工薪。齊白石任名譽院長，葉恭綽任院長，陳半丁、于非闇、徐燕蓀任副院長。畫院的成立，首先是出於當時「統戰」的政治需要，即妥善安置社會上的名畫家；其次，也是考慮有利於黨對中國畫的改造和畫家的學習管理。上海中國畫院則是由於「反右」運動開始和一些別的原因，致使畫院的籌備工作延誤了四年，於一九六〇年六月才正式成立。江蘇省國畫院成立於一九六二年十一月，廣東省畫院始建於一九六二年，湖北美術院一九六五年建立，以上是文革前成立的五所畫院。

　　文革以後，畫院的性質發生變化，隨著老畫家不斷去世，藝術院校畢業生、軍隊美術幹部復原、以及各種門路進入畫院的成員逐漸占據多數。本來主要是為安置名畫家而設置的畫院，其「統戰」的職能開始縮小，而變成政府編制內的文化事業單位。原來各大城市、省會有政府文化部門所屬「美術創作室」一類的編制，不少在文革改建為畫院或美術院。一九七九年開始，全國各地紛紛成立畫院，形成歷史上從未有過的畫院發展大躍進時期。

　　據不完全統計，十年間，僅全國各省、直轄市或

特別經濟區開放城市，有數十所畫院相繼成立。如一九七九年成立的安徽省書畫院；一九八〇年：一月成立貴州國畫院；八月黑龍江省畫院誕生；九月汕頭畫院掛牌。一九八一年：一月陝西國畫院；六月新疆畫院；十一月北京中國畫研究院（中央文化部直屬）；十二月重慶國畫院。一九八二年：福建畫院；廣西書畫院；遼寧畫院。一九八四年：四川省書畫院；浙江省畫院；河北省畫院；雲南省畫院。一九八五年：吉林省畫院；江西省書畫院；山西美術院（後改為山西省畫院）；寧夏書畫院。一九八六年：天津畫院；河南省書畫院。一九八七年：深圳畫院；一九八八年：山東省畫院；一九九〇年：甘肅畫院；一九九一年：湖南書畫研究院；一九九二年：海南省書畫院。至於中小城市、地縣鄉鎮則難以統計。

按照常規，隨著體制改革，政府編制的畫院、拿公務員薪酬的畫家應該越來越少；但是恰恰相反，畫院的繁榮正是出現在改革開放之後，這使中國大陸以外的研究者無法理解。市場經濟似乎並沒有對這種官辦畫院機構有任何限制。或許是大陸的體制改革尚未觸及到政府機構、人事制度，或者今後也不會觸及。或許應該明白，對於中國畫家來說，畫院也是中國特色社會主義的優越性之一。

（三）中國美術家協會

中國美術家協會，初名為中華全國美術工作者協會，是一九四九年七月二十三日在北平成立。一九五三年改名中國美術家協會。中國美術家協會是中國文學藝術界聯合會（簡稱中國文聯）的組成團體之一。中國美術家協會「是中國唯一的全國性美術團體，通過舉辦展覽，出版刊物、組織會員進行創作、理論探討和研究、及開展國際美術交流等活動，努力發展具有時代精神和民族特色的美術，為中國現代化建設服務」。與其他文學藝術協會一樣，中國美術家協會是中國共產黨領導下的唯一美術團體，這與世界上美術家的民間組織是不同的。由於中國美術家協會的官辦性質，又是中國共產黨領導下的唯一美術家組織，在全國各省市設有分會，因此它在文革前確實是美術界的「權威」機構。中國美協舉辦的全國美展，曾經是各地畫家企望晉升而必跳的「龍門」。文革中，黨內鬥爭導致文聯的直接領導原中共中央宣傳部、政府部門如文化部，以及所有協會都遭到批判，各個協會形同解散。文革以後恢復的中國美術家協會，經過兩次換屆，加上國內形勢的轉變，文革前的權威地位已經削弱，但是仍然是唯一的美術家組織，對中國美術界仍然代表著黨的領導有相當影響。中國美術家協會在文革後有重要發展，會員已經接近八萬人。進入二十一世紀以後，中國政府繼續開放，主動參與世界事務的態勢，從美術家協會的活動也可以看出。二〇〇二年，中國美術家協會加入了國際造型藝術協會，並把這次加入比做中國加入世界貿易組織（WTO），儘管這種比擬是不貼切的，但是中國政府新的文化戰略考慮，是有利於開放和文化藝術交流的。二〇〇三年，中國美協將主辦「北京國際雙年展」，這也是中國官方首次主辦國際定期美術展覽，為世界藝術家提供一個平台。

（四）美術館建設

中國繪畫從宮廷廟堂、私人宅所，而進入面向社會大眾的公共展覽會時代，是二十世紀中國繪畫史上的重大轉變。這一重大轉變，與民國政府初期的美育方針有直接關係。蔡元培先生（1867－1940）不僅是美育的提倡者，他更注重美育的實踐，尤其重視學校之外的美育。在〈美育實施的方法〉一文中，蔡元培說：「學生不是常在學校的，又有許多已離學校的人，不能不給他們一種美育的機會，所以又要社會的美育。」他認為，社會美育要有專設的機關，如美術館、美術展覽會、以及劇院、影戲院、博物館等。[1]現名江蘇省美術館的的前身是一九三六年八月建成的國立中央美術陳列館，是中國近代第一座國家級的美術館。一九六〇年九月改名為江蘇省美術館，至今仍是大陸重要的美術館。江蘇省美術館占地面積四千七百平方米，主樓建築四層，分七個展廳，展廳面積二千七百多平方米。新中國成立以後，政府開始建設新的美術館，但是由於財力限制，文革前最重要的美術展覽館建設集中在北京。首先是五十年代建築的中國美術家協會陳列館（現為中央美術學院美術館），雖然規模不大，只有三層，約八百多米長的展線，卻是北京當時最重要的藝術展覽中心，當時許多國際美術展覽都是在該館舉行的。位於北京五四大街、一九五八年動工、一九六二年建成的中國美術館，是中華人民共和國建國十周年的十大建築之一，也是目前的國家美術館。占地面積三萬平方米，建築面積一七〇五一平方米，展廳面積六千平方米。主體建築是仿古閣樓式現代建築。頂部用黃色琉璃瓦裝飾，四周有廊榭圍穿，具有鮮明的古典民族建築風格。館內分上、中、下三層，共十三個展廳。一九五六年經上海市人民政府批准，將南京西路原「康樂酒家」改建成為上海美術展覽館。一九八六年，在原址新建上海美術

館，占地兩千兩百平方米，建築面積五千七百四十平方米。展廳面積兩千四百八十平方米，展線八百七十五米。

九十年代以後，南方都會的美術館建設令人矚目。廣州市新建成兩座較為現代化的新美術館，廣東美術館和廣州藝術博物館。廣東美術館建築面積兩萬多平方米，館內有十二個展廳和戶外雕塑展示區，可同時或分別舉辦大型展覽和不同題材的展覽；同時具有三百座席、兩聲道同步傳譯的現代化多功能設備，可用於國際學術交流和影視放送；還有大面積的教育功能區以及配套的綜合服務。廣東美術館自一九九七年成立以後，一直致力於推動中國當代藝術的發展，確立了「廣州當代藝術三年展」這一大型常規性當代藝術展覽的計劃。展覽每三年舉辦一次，目標是通過若干屆努力，使其成為具有區域和國際影響的專業性當代展事。此外，深圳市則出現了兩座以畫家個人命名的大型美術館：何香凝美術館與關山月美術館。

作為超級美術大國，中國的美術館設施仍然是遠遠不足以滿足社會需要。然而，私立的小型美術館開始出現，加上各地畫院、藝術院校展覽場所、以及網上展示，中國畫家展覽的機會正在增加。二十一世紀的中國繪畫會如何？沒有人可以回答這種問題。

最後必須重申，這裡所陳述的繪畫史，是基於發表、展覽或市場流通的繪畫作品，絕不可能概括這一時期繪畫的全部。或許接近歷史本來輪廓的這段繪畫史，將在至少百年以後才會出現。

[1] 蔡元培，〈美育實施的方法〉，《新青年》，第3卷，第1號，頁729－734。

第五章　台灣、香港繪畫和海外華人畫家

（一）台灣繪畫

　　台灣淪為日本殖民地的五十年間，最先日本政府統治以高壓政策，故遭遇諸多反抗；後來遂改採懷柔政策，使台灣除了在經濟上成為日本本土農產品的供應地之外，文化方面也開始有所發展。日據時代後期，台灣的文化發展如文學、音樂、戲劇等已有顯著進步，其中藝術上的發展最為成功。台灣藝術，尤其是繪畫獲致了很高的成就。

　　一九四五年日本戰敗，台灣回歸中國。當時國民政府因為缺乏接收經驗，結果最初數年中，由於所用政策時有錯誤，以致台灣與大陸之間的關係極有問題。及至一九四八、四九兩年，國民黨軍隊失利，最後其大量軍隊與政府官職員退守台灣，為數達數十萬以上。其中有不少是文化人士，也有不少畫家。從一九四九到一九五五年左右的發展初期，台灣本土的半中半日文化與大陸帶來的文化互相沖激。台灣深受明治維新以來日本全盤西化的影響，藝術上以西畫為主，且有高度發展。一方面，來台執教的幾位日本西畫家，如石川欽一郎及鹽月桃甫等人，訓練出一批油畫或水彩畫家。這批西畫家後來多到日本深造，在東京或京都吸收日本明治維新以後的西畫傳統，對台灣的藝壇有極大影響。我們可以說，日本統治台灣五十年最燦爛的文化果實並非在文藝、音樂、戲劇或學術上，而是在美術上。當時台灣產生了不少極有成就的畫家，一般來說，他們的成就比同時期大陸的油畫家要高。另一方面，從光復以來，隨著國民黨的東移，大陸三、四十年代的文化被帶入台灣，雙方由沖激到融會形成了一種新傳統，此亦成為台灣美術的道路。

　　光復後初期的台灣藝壇呈現出一個特別現象。國畫方面，由於原來在台的國畫傳統受到日本殖民政府的打壓，因而十分薄弱，故主要由大陸來的國畫家支配，如溥心畬、黃君璧等。但在西畫方面，因為在大陸的幾位重要西畫家，如林風眠、徐悲鴻及劉海粟等都沒有來台，因此仍由一些在台的油畫家，如廖繼春、李梅樹、楊三郎、李石樵及郭柏川等所支配。而在國畫與西畫之外，還有第三類東洋畫，亦即日本畫。這是日治下的特殊產物，由於日本打壓中國畫，鼓勵台灣人民畫日本畫（後改稱膠彩畫）才應運而生的。其中最負盛名者有陳進、陳敬輝及郭雪湖三人；前兩位雖以日本寫實風格畫人物，但畫的都是穿唐裝的中國人，這種割不斷的血緣情感在絹上自然流露。光復後初期的台灣藝壇，即由這三類不同的繪畫領域所並存。

　　國畫方面主要是由大陸移來的畫家領導，當時有所謂「渡海三家」者，包括溥心畬和黃君璧，以及多在國外、偶爾來台、最後定居台灣、對台灣國畫影響甚大的張大千三人。關於這三位畫家，我們曾在第二冊《民初之部》中詳細談過，故重覆的部分就不必再談。但他們對台灣光復後初期實有極大影響。溥心畬逝於一九六三年，張大千逝於一九八三年，黃君璧逝於一九九一年。他們在這段期間雖然都已年邁，卻一直到去世前都還不斷地努力創作。尤其是張大千，他到了晚年仍不時有新意出現。

溥心畬（1896－1963）

　　溥心畬到了台灣之後十分受人崇敬。他除了在台灣師範大學授課外，還在家中收了不少入室弟子，但他自己的畫風卻與之前在北京時並無太大分別。以他逝世那年（1963年）所作的一個軸子《水閣清寒靜似秋》（圖5.1）為例，即可見出其晚年畫風，無論是筆法及章法都與其戰前的作品一脈相傳。他的構圖大致都是從南宋馬遠、夏珪二家而來，其畫樹、石以及樓宇等也都是從馬、夏等人的作品中變來，而且意味亦極相似。不過他後期的畫作也有些不同之處。如一九六二年所作的《西山草堂古松》（圖5.2），寫其戰前在北京西山所見的數株大松樹，畫風可能是受明朝文徵明《七星檜卷》的影響。他在這卷上所用的筆法極為豪放，可見他亦在現代的藝術環境中找到一些詩意，故才把這一批松樹用粗筆與快捷的手法表現。

　　溥心畬到台灣後的一個重大發展就是其門生數量很大。以其家庭背景及以前在北京藝壇的地位，他一到台灣便被公認為在台之傳統國畫家中的最高者，因此有意研習國畫者都前來拜師。儘管收取極嚴，但門生之多仍反映其地位的特殊。溥心畬到台灣後在世的十五年間執教於師範大學美術系，同時亦收了不少私人學生。學生們通常都到他家中上課，在旁觀看其作畫，然後再按照其畫稿臨摹。然其來台之後的畫風並無多大改變，題材上仍以仿宋元山水為主，用筆用墨則仍以工細為主。除此，他依然極重風韻，畫作詩意極高，為文人畫之正宗。與之前不同的是其筆墨較在北京時略顯粗放，不若以前的細緻，而且他也完全沒有畫其以往常畫之三、四吋高的小型山水卷。這當然是因他在台灣的生活與以前大不相同，故不能花那麼多的時間全心作畫。

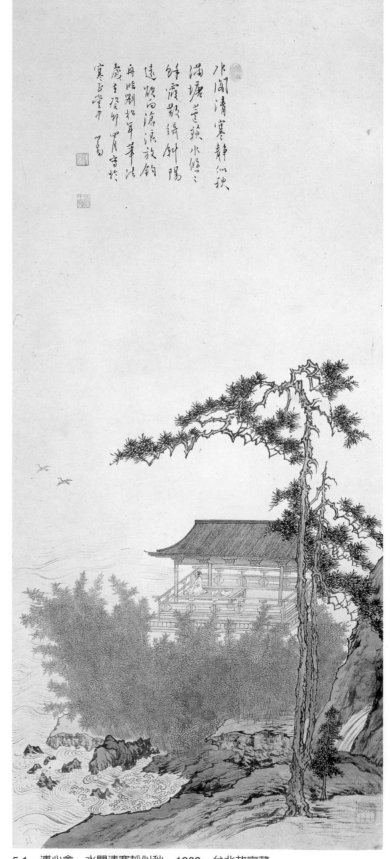

5.1　溥心畬　水閣清寒靜似秋　1963　台北故宮藏

5.2　溥心畬　西山草堂古松　1962　台北故宮藏

江兆申（1925－1996）

在溥心畬的門生中，江兆申的成就算是最高的。江兆申是安徽歙縣人，從小家學淵源，國學甚好。他到台灣後最先擔任中學教員，後來進入台北故宮博物院書畫處，數十年間一路升至副院長。其書畫在技巧及精神上都與溥心畬最爲接近，且多寫台灣實景。其早期作品可以《冬景》（圖5.3）爲代表。又雖然其筆墨很有溥心畬的風味，但他並非臨摹，而有其本人面目，這也證明了他與其他門生的不同之處。因此溥心畬於一九六三年逝世後，江兆申即承繼溥的傳統收取不少門生，其門生亦各有其獨特發展。

江兆申藝術的特點在於其作品的用筆用墨一直都保持了溥心畬的作風，尤其是溥的仿古。因此特別注重詩意，並保存了文人畫的傳統。他又因在故宮工作，得以經常接觸宋、元、明的名作之故，其畫藝因而大有增進。然而他又不泥守古風，而多寫台灣山水，有時又多題詩。這種作風在現代國畫中已不多見，但他仍保持這種傳統。

《江山新雨》（圖5.4）可以代表其仿古之作。溥心畬的仿古多以南宋爲規範，但江兆申由於接觸故宮的宋元名作甚多，故其仿古作品多以北宋及元代爲主。此畫即以雄奇堅實寫北宋壯偉的山巒，用筆之處亦多從范寬、郭熙等而來。但畫的下半則爲一小湖，周圍爲成蔭綠樹，中有文士別業，文士正與客相談。此種作風則由元畫而來，尤以王蒙的畫爲其藍本。這種源自宋元的構圖與筆法正表現出他不但對宋元畫十分熟識，而且已得神髓。此外他還在畫的上部題上長詩，表現了更深刻的文人畫傳統。

他於一九九一年作的《長林大澤》短卷（圖5.5）更顯露出他對古人的仰慕，且別出心裁，自成一家。全畫雖以雄奇山嶺爲主，畫山石的皴法與線條均可追溯到宋元名家，畫樹及屋宇亦均有來歷。但全畫看起來卻是他自己的作品，而這正是在二十世紀國畫中並不多見的現代文人畫作風。

江兆申追隨溥心畬的榜樣裁培了不少年輕畫家。其中最有成就者包括周澄、李義弘以及許國璜等。

5.3　江兆申　冬景　1979　126.5x48.5公分

5.4　江兆申　江山新雨　1993　186x94公分

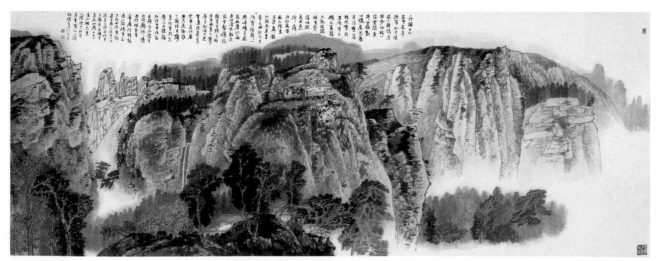

5.5　江兆申　長林大澤　1991　143.5x370公分

周澄（1941年生）

　　周澄，台灣宜蘭人，一九六五年畢業於台灣師範
大學美術系。其時溥心畬已然身故，他遂隨江兆申學
畫，結果其畫風多從江兆申的風格發展而成：追隨宋
元名家，畫作名山大川，異常壯麗。他的《白石嵯峨》
（圖5.6）可以代表其作風。畫為一橫幅，從近處重重
山石直到遠處，山石或橫或直，變化甚多。中部則有
數個岩洞，增加了畫之神秘性；右下方多為白雲籠
罩，亦增強全景之氣氛。以山水來說，他雖從江兆申
處得來山水之奇氣，但全畫在構圖及表現上都有其獨
創。他並在畫上題詩，完全是文人畫的風味。

李義弘（1941年生）

　　李義弘，台灣台南人。他曾隨台灣數位知名畫家
習畫，畢業於國立台灣藝專，後又拜江兆申為師，因
此其畫亦有文人畫精神。然後來他改變作風，多寫日
常生活所見景物。《夏日荷池》（圖5.7）描寫數個小
孩在荷花池旁觀看，這種作風已經脫離溥、江作風，
而走出他自己的路了。

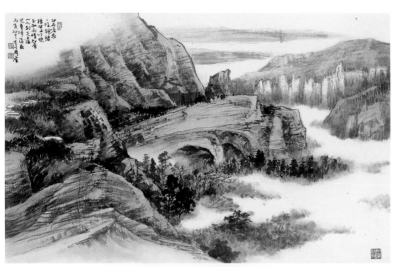

5.6　周澄　白石嵯峨　1986　紙本墨・彩　63x95公分
台北市立美術館藏

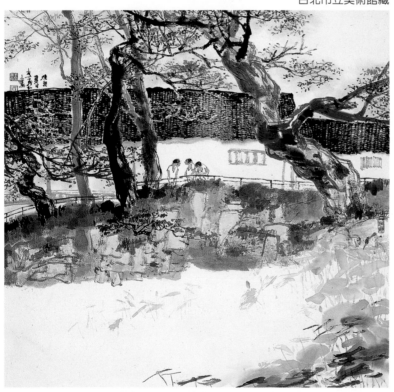

5.7　李義弘　夏日荷池　1983　紙本彩墨　68.8x69.7公分
國立台灣美術館藏

黃君璧（1899－1991）

「渡海三家」中的第二位是黃君璧。他早年時由
廣州到南京，抗戰期間又遷到重慶的中央大學任教，
關於這些我們都已在第二冊中提過。隨著國民政府的
轉移，他也從南京搬到台北。當時因中央政府的改
變，整個台灣的機構都經過大量改組，原為台灣最高
美術訓練機構的台灣省立師範學院（即現在的國立台
灣師範大學）圖畫勞作專修科改成了藝術學系。由於
其原先在中央大學的地位，故任他為系主任。又因他
居此位達數十年之久，也使他變成在台灣藝術界影響
最大的畫家之一。

黃君璧的早年作品多為仿古，用筆嚴緊，仿古意
味深長。到了台灣之後被選為故宮管理委員之一，也
因而時得接觸所藏宋元名作，畫藝更精。《松濤帆影》
（圖5.8）一畫即可見出其在構圖及筆法上的新意。構
圖約仿南宋馬、夏之作，但近景的奇石卻有嶄新的造
型，且在遠山的描寫上帶有元代倪瓚、吳鎮的風味，
其用筆亦較以前自由有力，代表他的新發展。

一九八六年的《漫步尋幽》（圖5.9）是他晚年的
標準之作。從近景的小徑逐步走向叢林深處，經過中
景的雲霧，而達到遠景的崇山峻嶺；一條飛瀑從高山
向下成為全畫的重點。瀑布是其晚年畫最主要的題
材，有時從遠山流下，有時又以美國的尼加拉瀑布及
其他世界名瀑為題。寫飛瀑之雄偉使他被稱為瀑布專
家。這張《漫步尋幽》反映其晚年集大成之成就，既
有仿古的宋元風味，又有新創，為其傑作之一。

黃君璧在師大任教兼系主任多年，培養出不少年
輕畫家，如羅芳、胡念祖、鄭善禧及黃光男等。其弟
子的特點是每人都從他的畫風出來，但卻各有發展，
形成其自己的畫風，而這點是十分重要的。

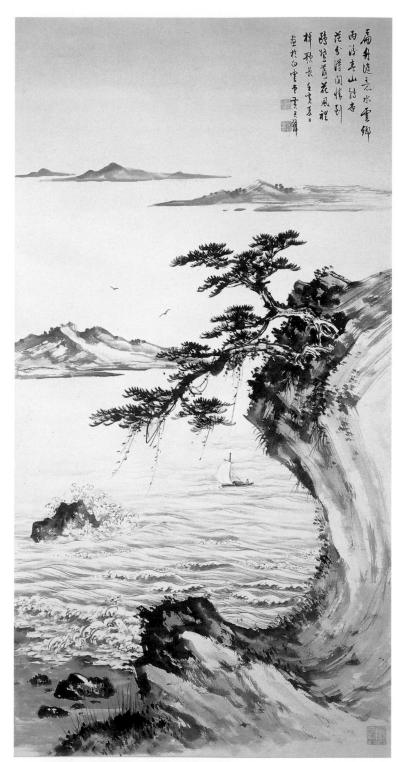

5.8　黃君璧　松濤帆影　1962　台北故宮藏

胡念祖（1927年生）

　　胡念祖，湖南益陽人，國立台灣師範大學畢業，是黃君璧的正傳弟子，亦可謂黃的弟子之中最得眞髓者。他曾於八、九十年代赴美，居住在紐約，除教畫外還不斷創作。他在美國接觸不少美國的抽象派作風，而在其畫作的構圖及筆法上加入一點抽象的因素。其《雲壑飛泉》（圖5.10）代表其在美國時期的作品。全畫構圖複雜，近處有尖銳山石，中景有不少山脈，而遠景則爲一高聳入雲的高山，左右皆有瀑布流下；畫中以雲層分隔遠中近景，全畫景色壯偉，畫山石甚爲精彩，瀑布奔流，甚爲得體，既有黃君璧的面目，又有自己的獨創，胡念祖無疑是黃的優異弟子。

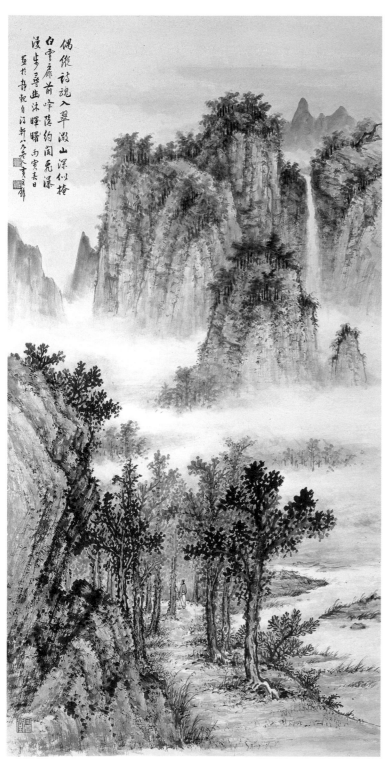

5.9　黃君璧　漫步尋幽　1986　台北故宮藏

5.10　胡念祖　雲壑飛泉　紙本水墨設色
60x90公分　畫家自藏

羅芳（1937年生）

黃君璧的弟子中，最能繼承其作風，且又有獨創的另一位是羅芳，湖南長沙人，隨其家人移居台灣，後入國立台灣師大受黃君璧薰陶。其用筆用墨顯然很受其老師的影響。她畢業後亦留系任教，從助教直至教授，爲黃君璧的繼承人。不過她的畫在取材與佈局方面都另有新意，這可從她一九八四年作的《山水寫生冊頁》中見到。其中一頁寫海灘景色，這顯然是台灣常見的實景。她的寫法可見其獨創，用筆甚爲清新，且充滿眞景的氣象。另一頁（圖5.11，《山水寫生冊》（五））則更爲不同，寫她曾經遊覽的印尼峇里島的一株大樹，其後有數個小廟，而前方爲數位步行中的婦女及小童。這種近乎即興之作的作品表示其能用很簡潔及中肯的筆法描寫眼前所見事物，這也表明了她在老師的風格內力求自己的創意，十分出色。而其最近的畫作又更加豪放，已走出其老師的蔽蔭，創出了一片新天地。

5.11　羅芳　山水寫生冊（五）　1984　紙本墨・彩　27x48公分　台北市立美術館藏

5.12　鄭善禧　印度一家　1983　紙本墨‧彩
44.5 x 35.5公分　台北市立美術館藏

鄭善禧（1931年生）

　　另一位弟子鄭善禧，福建龍溪縣人，他幼年曾在廈門接受藝術初步教育，從小有所領悟。來台之後入台南師範學校藝術師範科，打下良好基礎，後又入國立台灣師範大學美術系，親炙溥心畬、黃君璧等師，並開始由水彩畫入國畫，而自創其明顯的個人風格。他的畫多取材於日常生活及人物，用色鮮豔，極其生動，且描寫充滿幽默，形成其標準作風。《春晨景》（1981，紙本彩墨，46.0×46.0公分，國立台灣美術館藏）畫南洋日常生活，寫多株棕樹之下一母親攜其子之手，大約為帶其子下課後返家，另有一較大之小女學生，亦攜帶書包，獨自返家。全畫皆著以綠、黃二色，與兩孩童之紅、藍二色相映成趣。鄭善禧用極其簡潔的筆法自然地寫這一春景，此為其特長。除此，他最喜歡寫的是他在各地所見的人物。一九八三年春他至印度和尼泊爾旅遊，所得印象極深。《印度一家》（圖5.12）寫一婦人手抱嬰孩，其前方有一小女孩正牽其衣，右有一約十一、二歲之小孩背著另一小女孩，他自題「到處都見孩子多」，此為其一般印象。儘管此畫所寫極其簡單，卻表露出這一家人的真正感情，輕輕數筆，十分深刻，有如豐子愷所作的兒童生活之畫。

　　他的畫以人物為主，但並非傳統的高士或仕女，而是實際台灣鄉間的人物，如嬉戲的女孩、放牛的牧童、農村的老農及鄉間的姑娘等。他的筆法既非傳統也非外來，而是十分自然的流露，並不工細也非潑墨，但對其所繪景色與人物恰到好處，使人有自然流暢之感。

張大千（1899－1983）

「渡海三家」之中最爲特別的是張大千。關於他早年在上海的發展，我們已在第二冊中說過。他在抗戰前的十多年間，除了在上海及蘇州住過一段時間之外，還遊歷了不少名山大川，也使他的山水畫常有奇氣。此外他的天才還在於臨摹古風，從敦煌的北魏、隋、唐、宋壁畫到元、明、清，他都曾有臨摹而創新的作風。其技藝之高可從其臨摹之作幾可亂眞的程度見到。而由於其玩世的個性與態度，有時竟按古人山水自創新作，並直接題古人名字，尤其是清初遺民畫家如石濤、八大山人、梅清等，以試書畫鑑賞名家之眼力。

一九四九年後，張大千離開四川，流亡海外，他先到香港，並曾到印度一行。一九五〇年他赴阿根廷居住，但覺得不適合，於一九五二年移居巴西的最大城市聖保羅。他選擇聖保羅的原因，是因當時巴西政府接受移民，而當時有一批由上海等地移到香港的商人決定移民至巴西，因此張大千亦隨之遷去。他到巴西後不久，便在聖保羅近郊選擇一個山水幽美的山谷，建立其莊園，稱爲八德園，開始定居那兒的十餘年歲月。到了七十年代中期，由於巴西政府擬在他所居的山谷建一水壩，其住所將會淹沒在水壩之內，於是他移居到美國，在加州的蒙特利風景區重新建立其房舍，住了數載。一九七八年台灣國民政府特別邀請他到台灣居住，並爲他在台北故宮博物院附近建一屋宇給他定居，於是他回到台灣定居，爲他的屋宇命名爲摩耶精舍，一直到一九八三年逝世爲止。

雖說他是「渡海三家」之一，然其實他在五十年代僅到過台灣數次，皆作短期小住，其餘時間多在海外飄泊。他在南美洲及美國一共住了二十多年，而且還到歐洲旅遊，曾訪問畢卡索，因此與西方的文化與藝術皆有不少接觸。尤其是他在聖保羅時，該城每二年都舉行一個很大型的「國際藝術雙年展」，全世界不少的國家都有參加，於是他可以參觀到當時世界

上，尤其是西方的代表作品。五、六十年代正是歐美抽象表現派最蓬勃的時候，他似乎也受了這種作風的影響，而在傳統國畫的範圍內開始走半抽象之路。不過他在題材方面仍是十分傳統的，有時作四大名山圖，有時又寫長江萬里，他畫山水時用了不少潑墨技巧來表現雲山的景色，有時全畫似乎都爲雲霧所籠罩，完全是抽象之感，僅有一二屋宇略現於半山中，這就成爲他在巴西時最具代表性的畫風了。以其聰明才智，他很快就領悟到這種抽象表現作風其實與中國傳統書畫有很多相近之處，也因此他很快就能夠發展出自己的作品，多用潑墨，但仍保持了中國傳統山水的精髓，而把國畫帶到一個新領域。

然而張大千的畫作無論如何變化，總沒有離開中國山水傳統的本位。他在巴西完成的作品，有些就走到差不多完全抽象的地步，滿紙雲霧，但還是可以看出隱約可見的起伏山巒。這些作品有時會寄到台灣，有時則寄照片，對台灣後輩產生相當影響。後來他遷回台灣定居後，前來訪問他的後輩幾乎天天都有，因此其晚年仍對台灣的藝術發展影響甚鉅。

張大千在海外的作品有各種不同表現。一九六〇年他完成《華岳高秋圖軸》（圖5.13），這是他居住巴西時期之作。此畫似乎是他在海外回顧祖國山水的傑作，華山在中國的名山中向以奇石高聳入雲出名，而他這張畫的意境就是用垂直的的山石來強調華山的險勝。大致來說，這一幅山水是其懷舊之作，比較受西洋影響的就是在山頂與山腰上都有不少白雲環繞，使山巒更加壯偉，此爲其力作之一。

張大千最晚年的畫作就不斷地走向潑墨之路，在他看來，中國的潑墨與西方的抽象表現十分相似。因此其晚年之作多用潑墨技巧作山水的表現。一九七六年所作之《山高水長》（圖5.14）正是這種手法的結晶。全畫的中部爲一大片潑墨，但環繞著這一大堆潑墨的有最低的松樹數株，左面有遠山農舍及平台，右

面亦略有同樣較為具象的山巒，這種作風顯然是他受了許多抽象表現派繪畫而自行發展的作品，已經快到了完全抽象的地步。

　　張大千一生八十多歲所作的最後一張重要作品是《廬山圖》（圖5.15），這是一張長達六尺的手卷。以他當時的年齡，竟還能運筆自如。畫中所用潑墨甚多，但具象之山樹亦不少。在構圖及表現上，這畫可說是其一生藝術的大總結，半具象、半潑墨，遠山近峯、小樹大樹、屋宇房舍皆欲隱欲現，這正是代表其此時還能運筆自如的作品。

　　張大千的畫藝自童年到青年時代都受其家人的影響，包括他的母親、一個姊姊以及一個兄長張善孖。由於他們的教導及訓練，張大千因而打下穩固的國畫基礎，包括山水、人物、花鳥、畜獸等題材。他壯年時到日本兩年，而後返國在上海及蘇州住了十多年，他在這一階段受了當時江南一般收藏家最崇尚的明遺民畫家，如石濤、八大、弘仁、梅清等的影響，因此他的畫風力求自由奔放。直至戰後到了歐洲，而後又定居南美之後，他更受了五十年代歐美最流行的抽象表現派的影響。因為他可從巴西的聖保羅「國際藝術雙年展」接觸到歐洲最流行的作風，所以其畫風亦在巴西時走向半抽象，但他仍多以祖國的山水為題材，如黃山、三峽以及四大名山等，但改以抽象的表現方法。除此，以傳統的米家雲山傳統與西方的抽象結合成為他的畫風，因此當他最後遷回台灣定居後，他的畫風對台灣青年畫家的影響更大，與原先在台灣已有二十多年歷史的新派水墨畫不約而同地發展出一種新的國畫作風。在台畫家受他影響最大的有孫雲生、孫家勤及邵幼軒等。

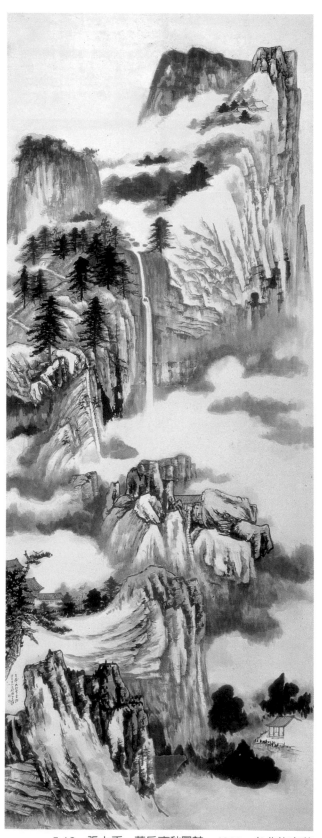

5.13　張大千　華岳高秋圖軸　1960　台北故宮藏

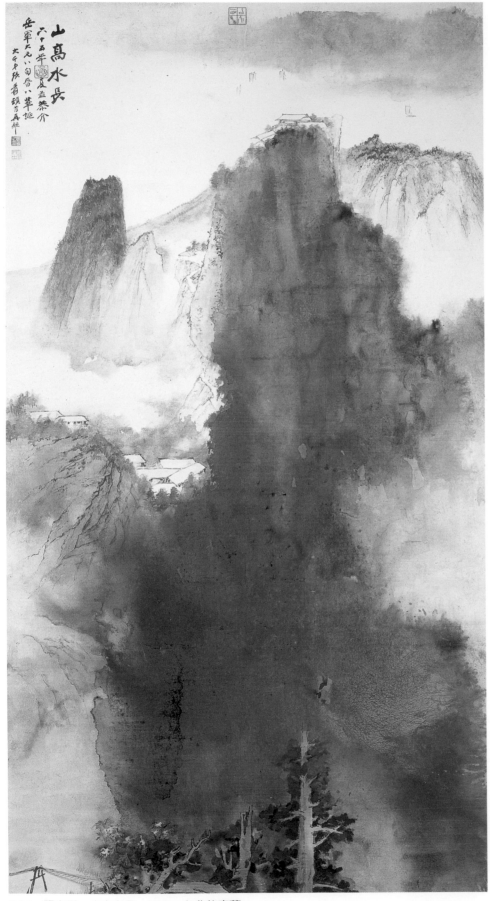

5.14　張大千　山高水長　1976　台北故宮藏

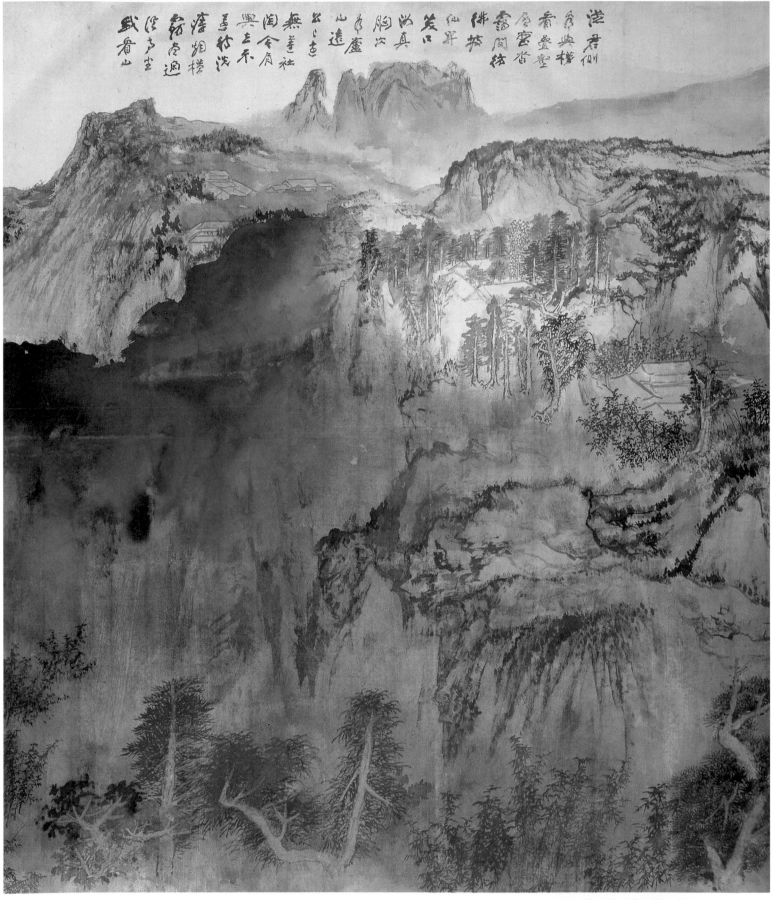

5.15　張大千　廬山圖　局部　台北故宮藏

孫家勤（1930年生）

　　張大千弟子之中與他最接近的是孫家勤，山東
人，但生於大連，早年他在北平曾入輔仁大學美術
系，受教於溥雪齋兄弟。四十年代晚期時隨政府到了
台灣，入台灣師範大學美術系，曾受教於溥心畬及黃
君璧，技巧甚高。一九六四年，他赴巴西聖保羅城拜
張大千為師，因此其所受藝術教育可謂最為完善。同
時他又在巴西入聖保羅大學攻讀，結果得歷史博士學
位，之後並留校任教，創立了中文系。後來他又來往
於巴西、台灣之間，仍不時創作與展覽。其畫取了各
家之長，而自成一家，技巧精湛。《鷺鷥》（圖5.16）
描寫群鷺鷥歇息於荷池之中，四面均有荷花，用筆工
細，趣味甚高。他雖與張大千在巴西時甚為接近，但
他的畫仍較偏傳統，注重技巧，極為秀麗，與張大千
的晚年作品相距甚遠。

5.16　孫家勤　鷺鷥　1993　紙本彩墨
136.3x69.7公分　國立台灣美術館藏

林玉山（1907年生）

台灣的五、六十年代除了這三家之外，其他不少隨政府移居到台灣的畫家都保持了國畫傳統，如馬壽華、陳丹誠以及嶺南派的歐豪年等都保持從大陸移居來的傳統。此外還有兩三家屬於較獨特的台灣作風，一是林玉山。他是日據時代的國畫家，赴日留學後受了日本東洋畫的影響，把日本種種風格移到台灣來。但自光復以後便轉回創作中國傳統國畫，而有其自己作風。《峽谷風光》（圖5.17）是他到美國旅行後的作品，由此可見其發展。林玉山曾執教於台灣師範大學，因而有相當的影響力。

5.17　林玉山　峽谷風光　1981　紙本墨・彩　66x58.6公分　台北市立美術館藏

余承堯（1898－1993）

　　另一位是余承堯，原是福建人，畢業於日本士官學校，在大陸行軍數十年後升到中將。大陸解放之後獨自來到台灣，家人仍留大陸。當時他已退休，因此每日執筆，自行作畫。他曾經學過一些畫法，但作畫新穎，自出心裁，而有其個人作風。他的畫直到七十年代後期才得到一般認可，他也才成爲知名畫家。

　　余承堯的畫都是山水，據他所言，其數十年從東南到西北的軍旅生活所得之經驗皆表現在他的畫中。其用筆完全是自發的，沒有經過傳統訓練，看起來雖有點粗獷，但整體而論有北宋山水畫之雄奇壯麗。此種自然流露對祖國山水的仰慕情懷，是他個人作風的特色，另成一格。

　　《山高多險峭》（圖5.18）代表其風格的結晶。山嶺皆是一筆筆的構成，但並非傳統畫法。其畫山方法重重疊疊，從近至遠都有奇氣。一方面與傳統之荊、關、董、巨的作風完全不同，爲其新創；另一方面全畫卻予人以中國傳統山水雄奇宏觀之效果，完全把人置於大自然之間，可以跋山涉水，探索大自然的奧秘，而得到超脫之感。

5.18　余承堯　山高多險峭　1987　紙本水墨
137x55.5公分　台北市立美術館藏

沈耀初（1907－1992）

　　還有一位年齡與他們相若的畫家是沈耀初。沈的生平與余承堯相若，他也是福建人，從少就在廈門及汕頭等地入美術學校。他與余承堯一樣於一九四八年到台灣一遊，隨即遭逢國民黨軍戰敗退守台灣與大陸變色，故他獨自一人在台專心作畫。不過他始終過著隱逸生活，不為人所知，直至七十年代才開始展覽其畫作。

　　他的作品多以日常所見的家禽為題材，而所用筆法十分強勁，且幾乎抽象，因而有其強烈的個人作風。他的用筆狂放而自然，表現很強的個性，簡簡數筆即使人有無限感受，與許多傳統國畫家相較，他是位有新創、有個人畫風、表現出強烈個性的畫家。《柳塘游鴨》（圖5.19）可以代表他的風格。畫面中的數枝垂柳用粗筆畫成，柳葉有飄飄之感，而在垂柳之間可以看見多隻黑鴨游於水面上。全畫構圖特別，筆法超逸，此皆沈耀初獨到之處。且柳、鴨都十分靈活，生氣勃勃，此亦為其個人作風。

5.19　沈耀初　柳塘游鴨　1978　紙本墨·彩
127x53公分　台北市立美術館藏

夏一夫（1925年生）

與上二位相似的是夏一夫，山東人。從小就喜愛繪畫，中學時受到杭州藝專出身的鄭月波教導，因而報考杭州藝專。錄取後即正式赴杭州入學，然適逢國軍敗退，因而又來到台灣。他為了生活做了不少裝置設計的工作，有時製作傢俱，有時作蠟染。到了快六十歲時，他終於可以退休並開始專心作畫。他作的是畫於宣紙上的水墨，但畫山、石、樹等的方法全非傳統名家的作風，而自創一種極為細緻的筆法，故其畫成的山、石完全有新鮮之感，十分成功地建立其個人作風。

《乾枯的山》（圖5.20）可以代表其初期作品。山石十分峻削，完全用細筆構成而有奇氣，由此樹立了他個人的風格。無論畫山、畫樹、畫石、畫海，他都予人以新的經驗和走入一個新天地之感。他的另一件作品《雪開始融化了》（圖5.21）代表他進一步描寫自然間氣氛的轉變，確有其獨到之處，使人感到宇宙間大自然的超脫感。

5.21 夏一夫 雪開始融化了 1989 紙本水墨
86.7x57.6公分 台北市立美術館藏

5.20 夏一夫 乾枯的山 1985 紙本水墨
58.5x58.4公分 台北市立美術館藏

5.22　何懷碩　悲秋圖　1987　66x72公分　樂山堂藏

5.23　李石樵　田園樂　1946　布面油畫
157x146公分　台北市立美術館藏

何懷碩（1941年生）

另一位較新派的畫家是何懷碩。他生於廣東，少年入武昌中南美術學院受標準的大陸解放後之藝術教育。但他最仰慕者爲六十年代在大陸影響最大的兩位畫家：傅抱石及李可染，故其用筆與構思深受他們影響，與傳統的臨摹承襲作風完全不同。他注重寫山水的雄奇與奔放，並時有新創，同時用筆大膽，構圖突出，在台灣當時的環境中別樹一幟，因而建立其地位。《悲秋圖》（圖5.22）可以代表其作風。一方面他承受了大陸五十年代的寫實傳統，一方面則將其想像力注入畫中，因此產生一種新感受，兼之帶有懷古的心情，爲國畫傳統注入了新元素。

在水彩畫與油畫方面，台灣在二十世紀後期出現新發展。一方面是這一階段交通已極爲發達，台灣畫家不但易赴日本，即使是西歐與美國也都是畫家可到之處。因此從日據時代即有成就的畫家如廖繼春、楊三郎及李石樵等，仍繼續受歐美二次大戰後文藝的影響，而有較新的發展。這可以拿李石樵的《田園樂》（圖5.23）及楊三郎的《台北舊街》（圖5.24）來代表他們在早期用西洋眼光寫台灣題材的作品。但到了二十世紀末，他們都顯然受了歐美藝術浪潮，尤其是抽象表現派的影響，而有其新表現。廖繼春的《西班牙特麗羅》（圖5.25）、楊三郎的《晨曉》（圖5.26）及《秋色人間》（圖5.27）即爲代表。

5.24　楊三郎　台北舊街　1954　布面油畫
90.9x72.7公分　台北市立美術館藏

5.26　楊三郎　晨曉　1983　布面油畫
116.7x90.7公分　台北市立美術館藏

5.25　廖繼春　西班牙特麗羅　1975　布面油畫
80x100公分　台北市立美術館藏

5.27　楊三郎　秋色人間　1986　布面油畫
64x79.5公分　台北市立美術館藏

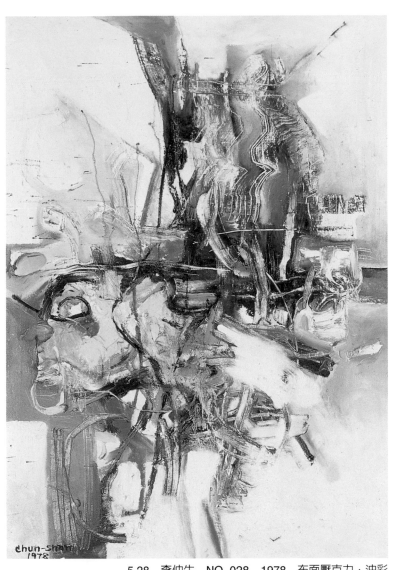

5.28　李仲生　NO. 028　1978　布面壓克力‧油彩
90x64公分　台北市立美術館藏

李仲生（1911－1984）

　　除了他們之外，從大陸移民到台灣的油畫家以李仲生的成就較大。李是廣東曲江人，畢業於廣州市美及上海藝專。一九三二年赴日學習五年，受了當時最前衛的抽象表現派的影響。一九三七年回國後任教於杭州藝專，為中國最早作完全抽象的油畫家之一，曾參加抗戰前後前衛藝術決瀾社的畫展，為該展覽之重要份子之一。他於一九四五年到台灣，並執教於國立藝專。由於其從四十年代就開始試驗完全抽象的作風，加上其油畫專長，不久即成為台灣現代抽象畫的代言人。不少年輕學生也追隨其理論與風格，尤其是一九五七年在台北成立的東方畫會，主要即以其理論作為他們的基本論題而主張全盤西化，如蕭勤、霍剛、夏陽、秦松等都走向抽象表現派之路。《NO. 028》（圖5.28）即為其代表作之一。

席德進（1923－1981）

　　另一位從大陸來到台灣後成名的畫家是席德進，他是四川人。一九四八年在杭州藝專畢業後轉到台灣任教。他的山水畫以水彩為主，且受到林風眠的海景影響，一方面承繼了林的杭州抒情傳統，另一方面卻又更加簡化而形成其個人風格，《金瓜石山勢》（圖5.29）即此時期畫作。此外他也從台灣常見的廟宇及其他早期建築構成一種極富鄉土風味的表現。他在理論上繼承了林風眠的國畫改革論，把西方的油畫和水彩畫轉回表現中國風味的作品，《廟》（圖5.30）即此期之作。

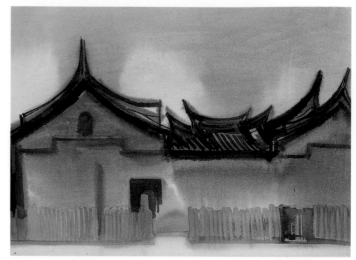

5.30　席德進　廟　水彩　54.0x74.0公分　國立台灣美術館藏

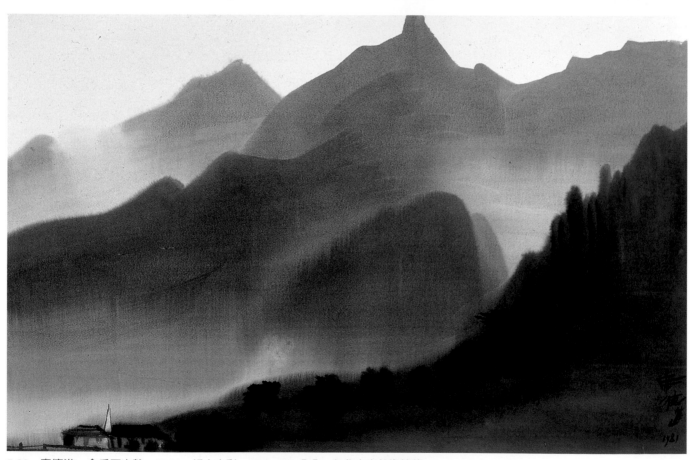

5.29　席德進　金瓜石山勢　1981　紙本水彩　63.2x101公分　台北市立美術館藏

五月畫會與東方畫會

五十年代的台灣繪畫從日據時代的西化油畫及水彩轉到由大陸移來的國畫傳統。但當時不少年輕畫家都不滿於這兩種傳統，因而提倡改革並追隨西方最流行的抽象表現派的作風，其中最引人注目的是東方畫會、五月畫會、山海畫會及中國現代版畫會。他們在理論上都有一個共同觀點，即借重西方現代的繪畫思想及風格，尤其是抽象表現派，期能將台灣的藝術傳統帶到一個新境地。

然而五十年代台灣的藝術空氣十分保守，一方面，原先從日本傳來且在台灣已建立鞏固地位的油畫及水彩，因為日本戰敗與台灣重歸中國而陷於低潮。而從大陸帶進來的藝術，既缺乏徐悲鴻、林風眠等的領導，也沒有共黨主要的木刻運動為主幹，結果在幾位傳統畫家如溥心畬、黃君璧及張大千等的影響下，台灣的藝術以保守派的傳統支配畫壇。這種情形導致許多年輕畫家的不滿，他們力求現代化。於是以西方新的藝術思潮，尤其是當時歐美最流行的抽象表現派為主，再經由幾位赴歐美的畫家如巴黎的趙無極及夏威夷的曾幼荷作為媒介，他們一方面在台灣抨擊國畫的保守，另一方面則自創其新畫風，一九五七年在台北成立的畫會即代表這種發展，其中以五月畫會與東方畫會為最重要。

東方畫會是由一群年輕油畫家（多數畢業於台北師範學校），並以從大陸來台並曾參加決瀾社抽象畫展覽的李仲生作為指導，其主要成員是蕭勤、霍剛、吳昊、李元佳、陳道明、歐陽文苑、蕭明賢、夏陽等，在最初數年中，加入的還有席德進、秦松、李錫奇、陳昭宏等，他們的展覽大都是抽象油畫為主，理論上是追隨歐美抽象表現派的作風。後來他們的成員都先後出國，蕭勤及霍剛定居於義大利的米蘭，夏陽、秦松及陳昭宏等都定居美國紐約，以致東方畫會在台灣的活動就消沈了。他們雖在早期常舉行畫展，

但一般而論，東方畫會在理論上及實踐上對台灣畫壇僅略有影響而已。

五月畫會是由一群畢業於國立台灣師範大學的學生組成。其最早成員是劉國松、郭豫倫、郭東榮、李芳枝四人。他們受西方抽象表現派的影響，希望提倡獨立思想，因而發展成一種中國化的抽象油畫。同時他們也做了不少試驗，在各種不同的影響下尋找自己的路向，如試用各種不同媒介、用不同技巧來達到他們的表現能力。五月畫會的聲勢浩大，後來又加入楊英風、莊喆、馬浩、陳庭詩、馮鍾睿、胡奇中等人。他們最先嘗試用不同媒介來增強表現能力，如油畫、版畫、雕塑和水墨，共同理念是走中西合璧之路。隨後在劉國松提出「中國畫現代化」的口號之後，五月畫會的會員大部分轉向水墨，於是「現代水墨畫」一詞應運而生，也影響了台灣的老、中、青國畫家及整個台灣畫壇。

現代水墨畫到了一九六六年有了一個新發展。那年筆者策劃了一個名為「中國山水畫的新傳統」的展覽，集中台港的幾位畫家，包括當時在港任新亞書院藝術系主任的王季遷、在台的陳其寬、余承堯，以及五月畫會的劉國松、莊喆、馮鍾睿。這個展覽由美國洛氏基金會資助，由美國藝術聯盟主辦，到全美各地巡迴展出，為期兩年。這是新派水墨畫首次在美展覽，頗受各方的欣賞讚美。同時除了王季遷原居紐約、陳其寬又在美工作多年之外，這次展覽的成員劉國松和莊喆都先後得洛氏基金會之助赴美考察參觀一年多。他們在美的成就對台灣的新水墨畫運動影響頗大。劉國松回到台灣之後即成為這一新水墨畫運動的領袖，而且也與香港水墨運動的呂壽琨及王無邪聯合，於一九七〇年舉行一個聯展，先後在台灣與香港展出，因此亦增強了新水墨畫運動的影響。

劉國松（1932年生）

　　劉國松畢業於國立台灣師範大學藝術學系，曾經受過溥心畬、林玉山及黃君璧的教導，但他以油畫爲主，受過廖繼春及朱德群的訓練，不過他後來嚮往西方五十年代抽象表現派，尤其受到巴黎趙無極及夏威夷曾幼荷的影響，故走上他自己的路子。他先是受歐洲抽象畫家如康丁斯基及克利等影響，後來又試驗以石膏塗在畫布上，作出凹凸不平的肌理以增強抽象感。到了六十年代初期，在故宮赴美展覽之范寬、郭熙名畫的感動下，他覺得可以試驗用毛筆在宣紙上畫抽象畫，結果獲致一些成功。後來他又商得製紙廠的同意，爲他特製一種紙筋紙，將未腐化的粗紙筋，鋪上一層在棉紙上，在畫墨色之後再將紙筋撕去，於是顯露許多白色線條，增加畫面的效果，有時似雪山之峰頂，有時似山上之巨石，都具有一種奇妙的抽象感，這也就成爲他獨創的特殊技巧了。他在這種過程中發現的新畫紙最適宜作中國山水，一方面有傳統山水的雄偉表現，同時又有新的半抽象感，這種中西繪畫傳統的結合便成爲他個人的新風格。而他發明的這種紙筋紙被稱爲「劉國松紙」。

　　雖然這種作風最初在台灣並不受人注意，但他於一九六六年到美之後舉行數次個人展覽，很受歡迎。這種成功對台港的新水墨畫運動是很大的鼓舞。其畫風與曾展出的王季遷及陳其寬的風格便成爲新水墨畫新表現的代表。故他於一九六八年回台灣之後就極力提倡與推動新水墨畫的發展。

　　在他早期成功的畫作中，《寒山雪霽》（1964年作）最能代表這一階段的結晶。這幅畫的構圖與傳統國畫十分相近，他先用流利而粗獷的筆法創出近似近景的部份，再用撕紙筋的方法使近似樹林與山石的部份活現於雪景之中，與上部的三角形遠山形成強烈對比，且看來似乎從近至遠、從略而繁的林木與山石到遠處整合有序的遠山形成一個很好的象徵，與傳統北宋山水畫的意境不謀而合。

　　他亦用棉紙的技巧創出不少畫作，如《忙碌的水》（圖5.31）似乎是一個雪谷層層自上而下，有如樹木的分佈，若隱若現，充滿了大自然的神秘感，這都是他能兼容中西之長而構成的新水墨畫。

　　從一九六六到一九六八年間其足跡遍及全美與西歐，不但在各地吸收西方藝術的精神，而且還遊歷了不少名山大川，使他對世界勝景有不少領悟。其中最特別的是在北歐瑞典時，他還到北部靠近北極之處看到午夜太陽奇景，湊巧間便結合報章及電視所見之美國月球登陸成功的奇景構成一種新的構圖，以反映地球與月球的關係。他把這些因素調合成《午夜的太陽》（圖5.32）的巨大構圖，上邊是圓形的太陽，下邊是從太空中望見的地球，組成一極新穎且又與時勢接近的題材。用色上則除了原來的黑白之外，還用重黃或紅的筆法繪成太陽。而在這之前，更特別的是他在台灣農曆新年後的元宵節燈會中，看到四方形的燈與中間的圓形二者間所形成之極有意思的對比，隨後即創造了《元宵節》與《中秋節》近似硬邊藝術的作品。

　　這種新鮮的構圖與表現可以看成他前半生的藝術大成。此時的劉國松年約四十多，創造的水墨畫在美國許多地方展出都十分成功。其後又走遍歐洲，對西方的藝術有了深切認識，於是他將其出自中國傳統的元素與西方現代藝術的精神完全融合在一起，創造出一種既中國又現代的「現代水墨畫」。

　　劉國松的作品究竟與西方的抽象畫如何比較，這可在《黃與灰山水》（圖5.33）一畫中見到。全畫在構圖與表現上多靠完全抽象的因素。雖然畫上有相似巨岩、林木、瀑布之處，但細看便知完全是一張抽象畫，並無一般常見的橫線條以及清靜之感。其中的筆墨、白線條及造型加上黃與灰的對比，呈現出在東西方的抽象畫發展中所看不到的那種黑白相間的變化萬端，使人覺得畫面上有極豐富的表現。就在這種表面看來有點凌亂的因素之中，人們可以慢慢發現一種內

5.31　劉國松　忙碌的水　1966　水墨　　　　5.33　劉國松　黃與灰山水　1968　紙本水墨　60.2x91.5公分
60.7x92.8公分　美國鳳凰城美術館藏　　　　美國堪薩斯大學史賓塞美術館藏 (Spencer Museum of Art, The
　　　　　　　　　　　　　　　　　　　　University of Kansas: Gift of the Ssu-ch'uan-ko Collection)

5.32　劉國松　午夜的太陽　1969

在的條理，把人帶到一種新的境地，而悟解人生奧秘。

一九七一年，劉國松應香港中文大學之聘到香港執教，開始與原在港的呂壽琨、王無邪等人一同推動新水墨畫運動。他除了在中文大學首創了「現代水墨畫」的新課程，訓練一些年輕畫家之外，並在中大校外部開設現代水墨畫文憑課程，吸引了不少原已在香港活躍的畫家，他們都受其影響，開始採用新的技巧與方法來推進改變傳統國畫的表現。

到了七十年代後期，他至美國愛荷華大學任客座教授一年。剛巧那時在該校主持國際寫作課程的聶華苓邀請了中國大陸的作家來美國參與課程，包括如蕭乾、王蒙、丁玲、曹禺、巴金以及艾青等知名作家在內，結果通過聶華苓的介紹，劉與艾青成為至友。艾青在大陸執教於中央美術學院，且曾於戰前赴巴黎學藝術，但以新詩著名。他在愛荷華認識劉國松之後，十分贊同劉以水墨畫走抽象之路的方法。他回到北京之後就向當時擔任中國美術家協會主席的江豐介紹劉國松的畫，後來就在北京中國美術館安排劉國松的畫於一九八三年二月展出，結果產生很大影響。

當時適逢文化大革命之後，北京的藝術空氣才剛要開始轉向西方吸收新的藝術思潮。那時的主要作風還是以社會主義的寫實方法為主。當時為八十年代初期，中國首次與歐美民主國家建交，結果法國和美國都安排了一個畫展到北京及上海展出作為文化交流。法國選的展品多以十九世紀的寫實主義作品為主，但美國則由波士頓博物館負責，其所選展品涵蓋美國從殖民時代以至最近這二百多年的藝術發展，結果包括了十七張抽象表現派的作品在內，以代表美國當代藝術的主流。當這批作品運到北京後即遭到中國政府的強烈反對，後來勉強展出。這表示了當時大陸藝術界一般都不能接受抽象畫。可是劉國松的作品於一九八三年二月在中國美術館展出，結果卻十分轟動。因為劉的水墨抽象畫實為中國藝術打開一條新路，亦使中國大陸的繪畫走向一個新的方向。他的作品表現出中國藝術傳統與歐洲的抽象油畫並非完全格格不入，而是把古今中外都連在一起，有其可以互相增益、彼此交流之處的。這個畫展揭幕後，全國各地的藝術家紛紛前往參觀，隨後並受到全國各地的邀請，三年之內相繼於十八個城市展出。劉國松成為台灣畫家對大陸影響最鉅的人物。

劉國松從七十年代到九十年代初在香港中文大學執教二十多年，正當大陸對外開放的時期。故他在香港也就成為大陸、香港與台灣藝術界互相交換的一個主要推動者。當時大陸有不少畫家都到香港來講學或展出，如劉海粟、程十髮、吳冠中、陸儼少、黃冑等。他與吳冠中亦成為至友，因為吳的畫也正從寫實轉向抽象之路。吳於一九四八年到五十年時曾因公費到巴黎留學，當時即已受到抽象表現派的影響。但他回國之後則隨著政府的政策走向寫實之路。直至大陸開放之後才重回到抽象之路，而成為大陸畫家走向抽象水墨畫最成功的一位畫家。

劉國松於一九九二年從香港中文大學退休，回到台灣後任教於台中東海大學，後來國立台南藝術學院成立，請他擔任造型藝術研究所所長，因此他對台灣的影響仍繼續發展，「二十一世紀現代水墨畫會」在眾多畫家的發起下成立，舉行畫展及推展活動，而今現代水墨畫也已成為台灣美術的一個主流。因此劉國松在台灣有「現代水墨畫之父」之稱。

馮鍾睿（1933年生）

五月畫會的成員除了劉國松之外，其他數位亦有其獨特作風，如莊喆（請參見「海外華人畫家：巴黎　紐約」一節）和馮鍾睿。馮鍾睿是河南人，到台灣後加入海軍，成為一位從事美術工作的幹部。他最先與海軍同好組成四海畫會，後來就與好友胡奇中一同加入五月畫會。開始時他也以油畫為主，後來則從油布轉回宣紙，與劉國松同走水墨之路，但不用毛筆，而用一種棕櫚樹皮構成的粗筆蘸以水墨和顏料，因而構成完全抽象的構圖。此亦為抽象表現派的一支，充滿詩意與韻律，因而建立新水墨運動中的個人風格。他的《繪畫》（圖5.34）可為代表。

5.34　馮鍾睿　繪畫　1966　紙本水墨設色　54.5x89.9公分　美國堪薩斯大學史賓塞美術館藏

陳庭詩（1916－2002）

五月畫會的另一位成員是陳庭詩。他原籍福建，但自小即展露其藝術天才。加入五月畫會之後也用其新方法構成新作風。他利用台灣建築用的甘蔗板來作版畫，並印於宣紙上，成為極強烈的黑白對比，而有其獨特表現。《生之慾》（圖5.35）可為代表。

5.35　陳庭詩　生之慾　1968　版畫·紙　121x60公分　台北市立美術館藏

陳其寬（1921年生）

　　五月畫會的重要份子後來都陸續離開台灣，以致
六十年代的畫會具有一種新的歷史意味。到了七十年
代，劉國松到香港中文大學任教，莊喆、馬浩、胡奇
中及馮鍾睿都先後移居美國，因此現代水墨畫運動在
台灣陷入低潮。在香港因有劉國松的領導因而出現新
發展，而且到了八十年代又與大陸相連成一個新體
系。不過台灣本來也就有些發展是與現代水墨畫運動
相連的，其中最重要的是陳其寬。陳生長於北京，抗
戰時在重慶中央大學讀建築系，並於抗戰最後一年為
政府徵用，派到緬甸任國軍翻譯官。戰後他到美國入
伊利諾大學研究院，取得碩士後又到洛杉磯加州大學
取得設計學碩士，隨後他到了波士頓德國建築大師葛
羅匹斯的公司任職，其後又介紹他到麻省理工學院任
教，後來他入了中國建築家貝聿銘在紐約的建築公司
任職，不久後即派他到台灣台中設計東海大學的校園
及全校的課室、宿舍等。他於是來到台灣，從設計以
至修建，一住經年，結果他決定居留台灣，任東海大
學新設建築系主任，同時並在台北成立建築設計公
司，一路數十年以至於退休為止。

　　陳其寬除了以建築設計為其正業外，尚好在業餘
時間作畫。他最初曾畫水彩，後來改作毛筆水墨畫。
他從五十年代開始即已在波士頓及紐約舉行個展，其
後他繼續作畫，不久即建立名聲。其畫與其建築齊
名，並時作個展在海外展出，後來他從建築設計退休
之後，即全力作畫，且得到很大的成功。

　　陳其寬的畫可說是由國畫及水彩融合而成，完全
有其獨特風格。他在題材方面以山水為主，有時也畫
動物，但都有新觀點和新的處理方法，他的用筆、用
墨、用色都與人不同，有獨到之處。在其早期畫作
中，最突出的是一九五二年作的《歌樂山與重慶》
（圖5.36）。這張畫運用國畫的立軸形式描寫重慶山
城，從最低的長江畔木船一直沿石級直上，再層層直
達山城重慶，這種描寫，如船夫、岸上小孩及挑夫負

5.36
陳其寬
歌樂山與重慶
1952
畫家自藏

5.37　陳其寬　晴川　1990　畫家自藏

5.38　陳其寬　家　1988　紙本墨．彩　40x59公分　台北市立美術館藏

5.39　陳其寬　探幽　1979　62x62公分　畫家自藏

荷上山的苦況，與兩旁屋宇所構成的比照，使人同時感到山城居民的生活雖然清苦卻又悠然自得的情景。這完全爲其獨創作風，極爲精彩。

他一九九〇年的《晴川》（圖5.37）表現了他取景的角度與構圖，極有獨到之處。前景之樹僅見其樹幹之一部，但從其間遠望群山，遠近的比照與紅綠的相映皆使人感到身處一奇妙世界中。這種表現手法是陳其寬的專長之一。在《家》（圖5.38）這幅水墨作品中，他以毛筆畫成眾猴互相拉手用以比喻人與家庭之融洽之處。另外他又畫有《探幽》（圖5.39），寫從室內經窗戶望到遠處的景色，這種把室內室外連接一起於一個構圖中也完全是一個新觀點，與他人大不相同。此外，他又以其在飛機上常見之天旋地轉的經驗來寫這種變化無窮的景色，這也表明他將現代建築上的很多新觀念與觀點轉到他的繪畫上，因而得到十分新鮮的效果，與好些海外中國畫家的新創十分相近。

陳其寬的晚年作品更表明其無論在構思、用筆、用墨及用色上都有極強的個人觀點，且富於想像力，所發揮出來的全爲其傑作。有時他似寫蓬萊三島，有時又寫蘇州庭園，有時又似寫森林深處，完全是童話的世界。這亦使他在現代中國繪畫史中建立了極爲獨特的地位，是想像最豐富、表現最新穎的一位大師。

餘論

台灣的現代水墨畫運動雖在劉國松於一九七一年赴香港而其他主要成員或赴歐或赴美之後陷於低潮，但卻有不少畫家同走新派水墨畫之路，除了其中最重要的陳其寬外，一些離開傳統國畫而走獨特作風的水墨畫家如余承堯、沈耀初、夏一夫、何懷碩等，都可說是脫離了傳統國畫的範疇而走其個人的路子。因此仍可說他們是與現代中國水墨畫相連的，因他們把國畫帶到一個新的領域。所不同的是他們都各自努力發展其新意，沒有參加五月畫會等組織，同時也缺乏一個組織與領導。但他們所走的路都與現代水墨畫大致相同，而有他們的新創。

但是到了七十年代之後，無論是抽象油畫或現代水墨畫都走向低潮，因為主要的畫家皆相繼定居國外。蕭勤及霍剛定居義大利米蘭，夏陽及秦松定居美國，而五月畫會的成員劉國松則執教於香港中文大學，莊喆及馮鍾睿亦定居美國。雖然在台灣還有一些畫家走抽象之路，但多是個人表現，而沒有一個運動。

至於台灣的版畫則不如大陸蓬勃，而且內容也完全不同，雖有現代版畫會的成立，但未形成主流。不過其中有些版畫家有具獨特貢獻，如技巧甚高的木刻家吳昊（1932年生），他的作品多以台灣民間的趣味為主，十分風行。另一位是李錫奇（1938年生），他用的方法是絲印畫，將書法與繪畫混合，而有其個人風格。另有陳庭詩，他亦是五月畫會的成員，故採用五月畫會的方法以新材料與技巧表現。他用台灣建築材料甘蔗板剪成各種形狀，砌成一種抽象的構圖，而後再塗上墨油，以宣紙或棉紙蓋上，結果構成很大的抽象黑白圖畫，頗有新穎之意。

台灣的藝術空氣到了世紀末變得十分濃厚。政府在台灣師大美術系及國立藝專（現為國立台灣藝術大學）之外，另設台北國立藝術學院（現為國立台北藝術大學）與台南國立藝術學院。從事藝術的青年們因而日增，台灣大學、中央大學、台師大、文化大學、東海大學、成功大學等都增設藝術研究所。關於藝術的雜誌，除了《雄獅美術》及《藝術家》之外，還有不少新雜誌，包括《典藏》、《藝術新聞》等，而紐約兩家最大的美術品拍賣行：蘇富比及佳士得，都先後在台北設立分行，而且還每年舉行二次拍賣。這些都表明台灣世紀末的藝術空氣異常濃厚，尤有甚者，不少海外展覽亦來台灣舉辦，除了海外中國畫家如潘玉良、常玉及朱沅芷等遺作展之外，在海外極其活躍的中國畫家如趙無極、曾幼荷、朱德群、丁雄泉，以及其他不少雖為台灣畫家但已待在國外許久的如廖修平、莊喆、司徒強、卓有瑞等等都時常回台展覽。此外連台北故宮博物院也開始與歐美著名博物館交換展覽，這些都是空前創舉，充分證明台灣藝術空氣之濃厚。

但發展到這一步的二十一世紀又將有何新創舉呢？一是二十一世紀中，全世界的文化活動都將隨著經濟之具有世界性，與藝術家如今來往既易且繁，以及中西距離之日漸縮短，互相交換、互相借鏡的可能性必大。其次是二十世紀中國藝術所遭遇到的重大問題，如國畫與西畫的比較、藝術的目的與功能、中國傳統與西方影響的互相消長等等，也應該在二十一世紀有更清楚的答案。再者，在中國傳統方面，台灣、香港及中國大陸的文化交流也必日漸增多，從這些交換之中，不少藝術家及學者也必能對中國的文化傳統有更深的認識，而可以確定在這新世紀中，中國悠久而深刻的藝術傳統也應在世界上有重要的地位。

（二）香港繪畫

　　香港能成爲戰後的一個新文化中心，實是近五十年來的特殊發展。香港在一八四〇年鴉片戰爭之前只是一個小漁村，但因爲擁有天然的深水海港，偶然會有一些從歐美來的船隻在此停留。到鴉片戰爭以後，一八四二年的中英南京條約便將香港小島割讓給英國，從此成爲英國在遠東殖民的主要基地。因此，香港是十九世紀清廷腐敗與歐洲殖民的產物。由於香港的地位，英國還在晚清時獲得在中國其他城市的治外法權，如九龍、新界與上海的租界，以及其他不少地方如上海、天津、鎮江、漢口以及廣州等都有小租界。之後其他國家包括法國、德國、美國及日本，亦相繼取得他們的租界。

　　這些割地和租界雖是清廷喪權辱國的結果，卻對中國的政治文化有決定性影響。最重要的是它打破了歷代以至清廷的妄尊自大與閉關自守的政策，將歐美在工業革命後產生的新文化帶進來。日本在十九世紀後期由明治天皇領導全盤西化，而把全國從一個中世紀的封建王國帶往現代的新發展，而不久也擠入列強之列。反觀中國的清廷，一直拒外，以致全國的現代西化甚爲緩慢。但這些割地及租界卻如打開了幾扇窗子，讓西方的思潮與文化流入，如新工業化的產生、工廠的設立，以及新科技如印刷、攝影、火車、汽船等的發展，這些都是西化的結果。

　　另一方面，這些割地與租界對中國影響最大的便是由於治外法權的存在，不少秘密會社及革命團體都可以在此組織並計劃發起活動。孫中山反清革命的成功，實有賴於香港及上海之庇護，使其不受清廷阻制獲致成功。其後共產黨之成立與發展，亦多因上海之特殊地位而最終得以順利發展。此外租界及割地還帶來不少文化因素，如遠洋運來的種種貨品、天主教與基督教的傳入、教育制度的創設等，都對中國文化的發展有很大影響。

　　也許是因爲這些原因，民國成立後，因爲全國面臨的問題很多，共和政府並沒有向列強要求收回租界，而讓其繼續維持。到了抗戰期間，國民政府敗退，步步西移，這些租界割地都被日軍佔領區包圍。到了珍珠港事變，抗戰變成第二次世界大戰的一支之後，日本就開始佔領這些地方；但到了一九四五年日本投降後，所有租界都由中國收回。唯獨香港，因爲是割讓之地，故仍由英國收回。到了一九四九年共軍控制大陸全部之後，新的共產黨政府也沒有要求收回香港，結果香港包括九龍和新界即成爲大陸人民逃避共黨統治的地方。以致五十年代初期成千上萬的難民擁入香港，令香港從原來已有五十萬人口的港口，搖身一變成爲一個五百萬人的大都會。

　　從文化的角度來說，香港從開埠以來到抗戰開始期間都是廣州文化的一支。所有重要學校、戲劇演出、音樂演奏、美術展覽以及重要報刊，都仍以廣州爲主。直至抗戰初期香港才開始成爲重要的文化中心。從一九三七到一九四一年，時當日軍佔領廣州，不少文化人移居香港繼續他們的工作，於是開啓了一個新發展。但珍珠港事變之後日軍佔領香港，此發展因而結束。到了戰後，香港重回英國懷抱，加以大陸難民陸續來港，香港於爲開始慢慢轉變成一個大都會。

　　三、四十年代活躍於香港的美術家並不多，曾在日本學過繪畫的任眞漢（1907年生）、楊善深與鮑少游（1892年生）爲三位代表者。任眞漢專山水；楊善深擅山水花鳥，與日本的新日本畫接近；鮑少游則專門工筆人物畫。此外從巴拿馬回來的陳福善原長於油畫，後則多作水彩。他們多各自發展，以教授私人學生爲生，未成主流。

　　一九四九年共軍統治大陸以後，不少畫家陸續從廣州及其他各地來港，形成了幾條主要源流。來自廣州者包括曾任廣州市立美術學校校長的國畫家李研山、書法金石家馮康侯、以及從油畫轉到國畫的丁衍

李研山（1898－1961）

庸。此外尚有在廣州即已知名之國畫家黃般若、鄧芬及呂壽琨。然而由廣州遷港最重要的畫家是趙少昂。趙是高奇峰的學生，在廣州已享有盛名，抵港後即與楊善深並成嶺南派的領導人物，教授不少學生。而由上海及江南一帶來港者有蘇州的顧青瑤（1901年生）、上海的張碧寒、彭襲明、周士心（1923年生）及萬一鵬等。他們都把中國江南的傳統國畫移植到香港來。此外陸續從歐洲或美國回港的新派畫家有方召麐、鄺耀鼎、王無邪及韓志勳等。

　　從廣州市美遷到香港的畫家中，李研山堪稱地位最高者。他幼時在廣州讀小學、中學時即好書畫。由於其家境甚佳，故從小即隨名師習書畫。及至長成後，他赴北京大學學習法律，畢業時正值時局動盪，故返回廣東工作。他曾於汕頭及廣州法院擔任官職，暇時並與廣州的名家往返。一九三一年，他受任為廣州市立美術學校校長。該校早年多以西洋畫為主，但自他就任後，即極力提倡國畫，並延聘李鳳公、黃少梅、張谷雛、鄧誦先等在市美教課，故為該校開展出新氣象。一九四八年，他因時局關係移居香港，但在香港並不太活動，僅略以私人教課而已，並無再辦美術學校之意。然他仍多與畫家文人往來，後因身體欠佳，於一九六一年逝世。

　　李研山是在廣東畫家中純走中國傳統文人畫之路的一位。他因地位頗高，對在粵收藏家均熟，故得以鑑賞收藏在廣州的作品，也因而對傳統畫有較深認識。《曲江池館》（圖5.40）即為其代表作。

5.40　李研山　曲江池館　局部　1954　紙本水墨設色　26x207公分　李喬峰先生收藏

5.41 鄧芬 美人圖 1949 香港藝術館虛白齋藏

鄧芬（1894－1964）

　　另一位傳統國畫家是南海人鄧芬。他自小在廣州長大，家境甚佳，並隨名師學畫，對傳統技巧甚為純熟。各種題材無論人物、花鳥、走獸、山水都極優秀，尤以仕女畫最為其所長。戰前在廣州為李研山延聘，入廣州市美執教。他在日軍佔領廣州後曾到香港數年，後又返廣州，至一九四九年後則再度返港定居。鄧芬早年好以文墨交游，風流豪爽，到港後家道中落，然其畫藝仍甚為優秀。其作品《美人圖》（圖5.41）寫一少女坐於船頭梳妝，背景為一湖泊，上有柳枝，下有蘆葦，這種仕女畫不同於以前弱不勝風的少女，為其特長。

張碧寒（1909年生）與彭襲明（1908－2002）

傳統國畫家中，從上海及江南一帶來到香港的有數人，來自蘇州的有顧青瑤和周士心。此外尚有曾從馮超然學畫的上海人張碧寒與彭襲明，他們與萬一鵬都受過很優良的訓練，作傳統國畫十分舒暢，表現突出，曾先後受聘於中文大學任教。

這幾位畫家中以張碧寒的造詣最深。他是上海附近的嘉定人，從小就浸沈書畫之中，曾就讀滬江大學，與上海蘇州的書畫家如吳湖帆（1882－1954）、馮超然（1894－1968）、徐邦達（1911年生）、張大千等都有往返。因爲他從小就鑽研其家鄉的四王傳統，畫風也就純粹承繼四王山水。其《華嵩之壽》（圖5.42）就完全代表這種風格。也因此他是把江南四王傳統帶到香港的最主要畫家。

另一位在年齡和教養上都與張碧寒甚爲接近的是彭襲明，江蘇溧陽人。他畢業於上海美專，同樣也以四王傳統爲其主要的風格來源。抗戰時曾入四川，於戰後一九五〇年到港，在一些書院中教授繪畫。他在香港的生活半爲隱居，不常活動，但其畫法得傳統國畫一派的敬重。其《西貢山水冊之四》（圖5.43）同樣反映四王傳統，但在筆法方面則較爲自由，很能把握到傳統山水的精神。

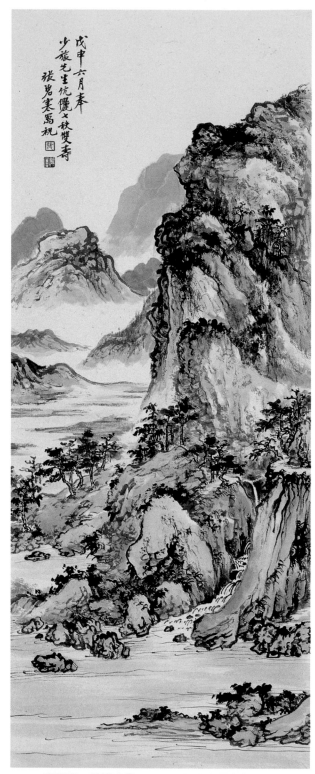

5.42 張碧寒 華嵩之壽 1968 紙本水墨設色
86x34.5公分 香港藝術館藏

饒宗頤（1917年生）

海闊波無際山深霧不開風
先以黃裳媛走到蓬萊
北澤遠雲　朕峨左

5.43　彭襲明　西貢山水冊之四　紙本水墨設色
40.7x30.2公分　香港藝術館虛白齋藏

　　其實在香港最突出的一位傳統派國畫畫家是饒宗
頤。與其他江南畫家不同，饒宗頤來自廣東潮安，自
幼即承受家教，故爲一位飽學之士。他最先執教於香
港大學，以中國文學爲其主要科目，同時兼治中國歷
史與哲學，成爲在香港之大儒。也因此他對書畫僅爲
業餘賞玩，偶爾作畫。後來他赴新加坡大學執教數
年，而後於七十年代轉返香港中文大學任國文系教
授，由於其晚年在港與中大文物館關係甚深，便開始
與大陸來港訪問之文人畫家來往，而多進行書畫方面
的探討。除此，他對大陸的考古與書畫同樣精熟，自
古代商周以至於唐宋元明之文物的各方面研究都時有
新發現。其作畫亦時仿宋元名跡，爲最標準之文人畫
家。

　　《雨中剪刀峰》（圖5.44）爲其仿宋朝米芾及元朝
方從義的雲山景色，也是他遊黃山之後所作。他純用
潑墨法，雖僅小小數筆，卻得方從義之神髓。

　　另一張《出雲潛戶洞》（圖5.45）以日本斐中川
之出雲爲主題。其亦用散放之筆，畫出神話般的風
味。此畫與前述畫作不同，前者以飄渺的雲山爲題，
此畫則以深淵的岩洞與巨石爲主，表明他著意於嘗試
各種不同表現。而他於其他人物與花卉畫亦有嘗試，
代表標準文人畫家的作風。

5.44　饒宗頤　雨中剪刀峰　1986
紙本水墨設色　139x34公分

5.45　饒宗頤　出雲潛戶洞　1986
紙本水墨設色　138x35公分

黃仲方（1943年生）

　　香港的傳統國畫家中還有一位後起之秀是黃仲方，他出生於上海，一九四八年隨其家人搬到香港定居。其父喜好書畫，在上海時收得明清畫甚多，所以他從小即得浸沈在書畫中；其母是畫家，曾隨顧青瑤學畫，黃仲方也隨其母向顧青瑤學畫，進步甚速，以致當他還在中學時，其傳統國畫的技法與表現已受人注目。一九六二年，他年方十九，即在香港新建成的大會堂美術館舉行一次畫展。其後他更赴法國、英國留學，回來之後轉而從商。然他於七十年代後期開始創辦畫廊，名爲漢雅軒，專事收購及出售傳統國畫，除此他也一直都繼續繪畫創作。直到九十年代，其畫已自成一家，畫風從標準的傳統蘇州畫法轉到接近黃賓虹的作風，而在用筆上更爲自由。無論用墨用點均放而不亂，同時有半抽象之感。他在此類作品中，表現出他雖在香港長大且曾留學英法，卻仍以傳統國畫爲主，再摻入一些新意，以爲其個人作風。

　　《層雲疊嶂》（**圖**5.46）爲其精心之作，全畫十二尺高，四尺寬，是國畫少有的尺寸。主題是傳統山水畫，山勢沿著S形河道從最低處直攀至最高峰。全畫的疏密、濃淡、黑白分配得宜，產生美妙的節奏。其佈局、筆法、表現全從中國傳統而來，但並非完全臨摹模仿，而是在傳統之中找到他個人獨特的風格。在當代的中國畫家中，如黃仲方一般能夠自己把握到大自然精神的實在不多。

5.46　黃仲方　層雲疊嶂　2000
美國堪薩斯納爾遜美術館藏
(The Nelson-Atkins Museum of Art)

趙少昂（1903 － 1998）

由廣州移居香港的畫家中，最活躍及著名者爲趙少昂。趙爲番禺人，少時隨高奇峰（1889 － 1993）學畫，不久即得嶺南派二高之精髓。他於三十年代初獲得比利時萬國博覽會畫展的金牌獎，從此聲名大噪，之後歷年均在歐洲及美國各地展出。一九三七年他曾任教市美，後因抗戰中輟，直到一九四八年才轉到香港，設立嶺南藝苑。數十年之中可謂門生滿天下，爲香港最重要畫家之一。

趙少昂的畫是標準的嶺南派作風。在題材方面，其早年畫了不少獅、虎、牛、羊、孔雀、猿猴、金魚等，這些題材都是高劍父（1879 － 1951）和高奇峰從日本傳來的。此外，他也從早年開始畫嶺南派常見的現代風景，包括古塔、橋樑、屋宇、洋房等。另外也畫山水，並時常將現代建築涵蓋其中，與傳統山水全然不同。然而他最擅長者是草蟲，對趙少昂來說，這種嶺南派最常見的題材是他最喜愛的題材，這種題材其實也是從中國傳統花鳥畫及日本花鳥傳統而來。但趙少昂與人不同處在於他用很寫意的方法來畫樹枝，並用粗筆和簡快的筆觸點畫出樹枝的輪廓，雖簡簡數筆卻能寫出枝葉的形態。

我們可以從趙少昂的題材與技法看到其一生對於各種花卉與草蟲的觀察力十分精細與敏銳。他除了處理傳統文人畫的標準題材如松、竹、梅或梅、蘭、菊、竹等之外，還擴大至蔬菜、果實等領域，其中尤以如水仙、荷花、芭蕉及向日葵等爲特別者。在草蟲方面，其所繪畫的簡直就是一個草蟲博物館，經常包括日常所見的蝴蝶、蜜蜂、蜻蜓、蜘蛛、蟬、螳螂、蝸牛、青蛙以及各種鳥雀如喜鵲、八哥、燕子、烏鴉、鴛鴦、白鶴、孔雀等，這些都表現了他對大自然眾生有極強的敏銳觀察力。又因這些題材大半都與傳統詩歌有關，故他有時即以唐詩爲題，如「可憐無定河邊骨，猶是春閨夢裏人」（唐陳陶句）。但大半他所題之詩都是其自作自吟，許多都與他自己的經歷有關。趙少昂從一九三〇年獲比利時萬國博覽會金牌獎之後，即曾隨他參加的畫展赴全國各地如天津、南京、北平以及柏林、巴黎、莫斯科等。到了抗戰期間，他從香港、澳門就轉入內地如桂林、柳州、重慶、成都等地。五十年代時，他又周遊東南亞、歐洲、美國等地，故其回港之後便請其摯友馮康侯爲他刻一方印：「足跡英美法意瑞德日印菲諸國」。不過他在六十歲以後就較少旅行，而多待在香港，一方面創作，另一方面教年輕一輩作畫。其門生包括方召麐、歐豪年等，眞可謂桃李滿天下。

趙少昂在嶺南派畫家中有其個人特別長處，而成爲其個人風格。他的老師高劍父與高奇峰曾在日本留學很久，故受新日本畫的理論與作風影響甚多。趙少昂也因而受到一些影響。他在山水及城市風景方面運用一些現代事物的題材，但這並非其主力所在。其次他在用筆上從二高的破筆畫樹石形態中出發，更進一步作出極爲瀟灑疏散的筆法，以致在畫老樹及枝葉之間，常能表達出一種特別的蒼老之態，此爲其特長。

一九六九年畫的《自有雄風藏草澤》（圖5.47）最能代表這種日本畫的影響。全畫寫一老虎正從草澤走出。趙少昂畫虎用寫實手法，寫出虎的頑強，畫草澤則用極爲草率的寫意技巧，但二者間卻十分協調，成爲其個人風格。《桂林花橋》（圖5.48）亦有同樣作風。以寫實方法畫桂林的花橋，前景的樹木及水景卻用極自由的筆法，但二者間仍然相當和諧。畫中最明顯的嶺南派作風是河上的花橋倒影，這是從日本傳來的西方影響，爲嶺南派的特徵之一。

但趙少昂畫中最普通的題材是花鳥草蟲。《雪意滿瀟湘》（圖5.49）寫兩竿粗竹，直立於前，其節節處略有小枝葉伸出，在左上角的一枝則有小鳥二隻棲於枝上。這種極其簡潔的構圖，以率直的竹身與節枝相比進而托出其畫意。而趙在畫竹身方面，一筆便可畫出竹的粗細明暗，此爲其數十年筆法純熟的結果。

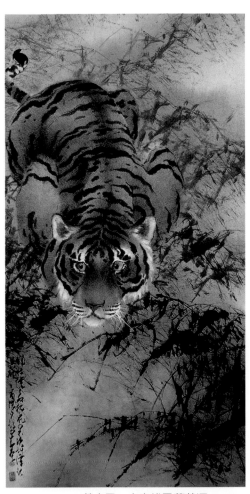

5.47 趙少昂 自有雄風藏草澤 1969
紙本設色 185x96公分 畫家自藏

5.49 趙少昂 雪意滿瀟湘 1986
紙本水墨設色 96x48公分

5.48 趙少昂 桂林花橋 畫家自藏

《繁英千點展秋光》（圖5.50）則寫一熱帶棕樹，其樹
身節節分明，與上部巨大的長枝葉形成很好的對照。
左面有一小鳥，正要展翅飛翔。其畫樹幹、長葉及小
鳥的筆法都極為瀟洒自由，此為與前述畫作不同之
處，亦代表其個人最標準的作風。

　　一九六九年的《迷濛月色滿橫塘》是橫披短卷，
寫塘中的荷花數枝，其中一枝直上，大開其葉，其他
的多在水面上橫陳；左面的一枝有四隻小鳥棲於其
上，而左上方處可以見到迷濛月光，這種注重時辰與
氣候的作風也是嶺南派的特色。尤其是畫上荷葉，有
青有黃，似乎暗示為夏秋間的荷葉，同時也顯示出藤
黃是他最喜愛的色彩。

　　趙少昂出自嶺南派，他自己在香港完成其個人風
格，與他同一期間的同輩如關山月及黎雄才等，皆多
在大陸的革命藝術氣氛之下作山水及政治的表現。然
而他在香港卻刻意注重花鳥草蟲的描繪，也因而對香
港有極大影響，同時亦保持了嶺南派原有的特質。

5.50　趙少昂　繁英千點展秋光　1959　畫家自藏

楊善深（1913年生）

　　香港還有另一位嶺南派大師是楊善深，廣東赤溪人，曾留學日本，畢業於京都堂本美術專科學校。他在抗戰時回國，多居香港，是住港居留最長的畫家。他在港澳時與嶺南派畫家如高劍父、陳樹人（1883－1948）、趙少昂等來往結社，結果也成為嶺南派成員之一。又因身為粵人的關係，他曾在東南亞及美國加拿大舉行不少展覽。戰後在港則與趙少昂同為嶺南派成員，他們時常見面，互相觀摩，因此畫風亦頗相近。不過他們之間的最大不同處，是趙少昂多注重花鳥草蟲，而楊善深多以山水為重，但他們的筆法十分相近。

　　楊善深所作之畫以花鳥、走獸為題材者也不少。《孤猿》（圖5.51）即可見其作風。全畫作一孤猿坐於右上角的巨石上，猿的寫法極為寫實，動作十分清晰，但它所坐巨石及其他樹枝等卻用極其粗放的筆法畫成，這兩種作用的調合是他與趙少昂共有的特點。而在花鳥畫方面，竹枝為其最特出者，此可在一九八四年所畫之《雙棲》（圖5.52）中見到。此畫竹叢全用白描畫成，枝枝葉葉極為清晰，而巨竹叢中之左上角可見二鳥雙棲於上，此亦為其特有作風。

　　他的人物畫如《薛濤》（圖5.53）也具有同樣特點。此畫寫唐代女詩人薛濤在成都與其夫婿同坐於巨松之幹上，人物全用白描，二人都置於畫中上部。全畫的其他部份均為粗筆山水，除樹枝外，下面還有一小溪及瀑布流下，筆法都十分自由放逸，這也是其特點。另外關於他的山水畫，則完全粗筆，大膽揮毫，與普通嶺南派之山水專寫實景實物者不同。《雞聲茅店月》（圖5.54）寫一傳統山水小景，前景右下有小橋橫渡溪流，兩株大樹後沿石階可直上一小茶店，遠處則有雪山。除用粗筆外，他還用了不少水墨渲染，用筆極為簡潔，但全畫氣氛與效果極為美妙，這是楊善深作畫的特點，也是他從嶺南派走出來的個人風格。

5.51　楊善深　孤猿　1981　紙本水墨設色　110x47公分　香港藝術館藏

5.53　楊善深　薛濤　1986

5.54　楊善深　雞聲茅店月　1984

5.52　楊善深　雙棲　1984

5.55　黃般若　宋王台　1957　香港中文大學文物館藏

黃般若（1901－1968）

　　從廣州移居到香港的畫家中，黃般若是傳統國畫中最遠近馳名的一位。他是廣東東莞人，自幼喪父，赴廣州依其叔父黃少梅而居。黃少梅爲廣州名畫家之一，般若自小從其作畫，工夫極深。花鳥法揚州畫家華嵒，山水以石濤爲宗，人物則師陳老蓮，這些都是明末清初名家。而其岳父爲當時廣州最著名之書法金石家鄧爾雅（1884－1954），在他們的栽培下，黃般若成名甚早。戰前在廣州爲傳統國畫之領袖，與傳統國畫家多人組成癸亥合作社，並與嶺南派高劍父筆戰，堅持傳統國畫之路，後又入廣東文獻館工作。一九四九年後移居香港，仍極活躍於國畫會社。但他在港的發展一方面受香港山水景色的影響，而開始以香港實景爲題材。其次在廣州亦開始注意西洋文物的影響，畫風亦產生變化，成爲自成一家的個人作風。

　　黃般若的畫因爲師法傳統國畫的根底極深，所以到港之後逐漸改變作風甚爲順利，很快便形成一種個人的新作風。這類作品都以香港實景爲主，如《宋王台》（圖5.55）就以宋王台之巨石爲主題，其旁的樹木、山崗及遠處的船舶等亦極爲優秀。其傑作《香港寫生冊》則多寫海灣實景，其中《蒲台》（圖5.56）一頁寫一弧形海灣，中有不少船隻，其旁岸上另有不少房舍、樹木及白雲環繞。這張畫的構思、取材及畫法與一般水彩畫無大分別，但細看其筆法則仍係國畫傳統之技巧。這種中西合璧的畫風即爲他晚年的成果。

　　《蘇州寒山寺》（1965，香港羅孚藏）是他於二十年代全國旅行的記憶所及之作。全畫構圖是自空中向下俯瞰，但見小河蜿蜒而來直向右下方流下，中有小橋二座，並有帆船五艘隨江而下。此畫仍以實景爲主，但觀點較新，而寫河流兩岸之屋宇樹木均用傳統筆法渲染畫成。對傳統國畫來說，這種方法甚爲清新且幽雅，是成功的新結合。其另一張晚年畫作也寫山水實景，但多用寫意作風。他以一叢樹木爲主題，四面爲白雲環繞，近處以大小石頭爲主，遠處則爲海景。他在全畫中極力利用傳統畫技巧來畫樹木、山石及遠近之水，成爲國畫傳統的一種新貌，也因此爲國畫打開一條新路。可惜他逝於一九六八年，未能完全將其作風再發展到更完美的地步。

5.56　黃般若　蒲台　香港中文大學文物館藏

丁衍庸（1902－1978）

　　另一位從廣州來的畫家是丁衍庸，廣東茂名人。早歲赴日本留學，畢業於東京美術學校，學的是西洋油畫。返國後即任上海中華藝術大學教務長，後又任教上海新華藝專、重慶國立藝專、廣州市立美術學校，戰後又曾任廣東省之藝術專科學校校長及廣州市博物館館長等職。一九四九年他赴香港之後，任教於德明、珠海等書院，後又在中文大學藝術系任教多年，直至一九七八年逝世為止。

　　丁衍庸為人十分靈活，頗富幽默感。其西洋畫在日本留學時已自成一格，作風喜用鮮明色彩與筆法，接近後期印象派。他畫的少女線條甚為活潑，故有「東方馬蒂斯」之稱。但他在戰時及戰後一直嘗試國畫方法與技巧，到了香港之後，其作品大半各以線條及鮮明色彩為主，且多用毛筆寫於宣紙上。他的國畫受到八大山人的影響，但又加入他自己的幽默成分，而成極為獨特的個人作風。

　　其畫多以人物為主，尤以京劇人物為其特長，線條奇特莫測，用色艷麗，反映舞台上人物的衣飾與化妝。除了京劇人物外，他常畫的題材還有八仙、鍾馗、楊貴妃、西施等。《京劇人物圖》（圖5.57）即寫兩個人物，一著花衣，頭戴一對翎子，右手持一刀作突擊狀；另一則著黑衣，頭戴長帽，雙手持一長棍作打擊狀。二人的動作及容貌均甚滑稽，完全是他自己的作風。

　　《荷花鴛鴦圖》（圖5.58）則是其花鳥畫中之代表作。幾枝荷花由數枝長莖一路直上畫之上部而後開展為大荷葉。荷葉上有兩物，一似為青蛙，另一似為蘋果。此外在畫之中卻有二鴛鴦立於石上，其形狀甚為奇特，均高舉其頭部，睜大眼睛，有其怪狀，充滿幽默感。

　　丁衍庸亦拿這些題材自嘲，如其逝世前不久之作《葫蘆蟋蟀》（圖5.59）即為一例。他在畫上大筆點染以代表葫蘆之大葉，而後用很自由的線條勾出幾個葫

蘆，最後又在底下的藤上用較細之筆畫了兩隻蟋蟀。全畫顯示出其到七十多歲的年紀，已可盡情揮毫，似與不似都似乎置諸度外了。而他在畫上自書「葫蘆、葫蘆，老了糊塗」一句正好代表其當時心境。這種作風與趙少昂恰為一對照，可謂各有千秋了。

　　另一張可與趙少昂之畫相比的是《金錢豹》（圖5.60）。畫中一隻滿身斑點的金錢豹，從高望下，後腿在上頭在下，兩眼睜開，十分機警。這種虎、豹本是嶺南派的標準題材，不但高劍父、高奇峰兄弟常畫，趙少昂亦常作此題材。然而相較之下仍可看到丁衍庸的特殊風格，他在畫上自題如下：「山君有弟弟嘉名，號曰豹，生平愛金錢，為財好馳驟。」他一方面以這種名為金錢豹的野獸來取笑其為之作此畫的友人（大概是個商人），另一方面也表示他對錢財的態度。此即其個人處世及作畫的幽默感。

5.57　丁衍庸　京劇人物圖　香港藝術館虛白齋藏

5.58　丁衍庸　荷花鴛鴦圖　香港藝術館虛白齋藏　　　　　　　5.59　丁衍庸　葫蘆蟋蟀　1978　紙本設色　樂山堂藏

5.60 丁衍庸 金錢豹 1975 紙本水墨設色
138x75公分 香港馮兆林先生夫人藏品

方召麐（1914年生）

另一位兼併中西的畫家是方召麐，江蘇無錫人。
其父原為一工業家，但於其早年身故。她最初入無錫
藝專受錢松嵒（1899－1985）的教導，後又入上海光
華大學。抗戰期間，由於其夫婿為國民黨的一位將
軍，故她時常來往內地如桂林、重慶等地。等到大陸
易幟後，她又到了香港，後來再赴英國入曼徹斯特大
學。之後回港則先從趙少昂學畫，後又受教於張大
千，因此她的經驗中雖有傳統國畫的因素，但所受教
育則兼有中西，也因而在她的畫中出現各種不同的嘗
試。到了後來即成為其獨有的個人作風。

方召麐的老師如錢松嵒及張大千等都是從傳統國
畫中走出一條新路的人物。錢以傳統山水摻以一些現
代事物，張則在中國山水中摻入一些抽象畫的成分，
這些都對方召麐產生影響，我們可從其早年一九七二
年作的《漓江天下秀》（圖5.61）中見到。一方面，
她似乎是受了大陸某些新派國畫的影響，如錢松嵒與
李可染等，但她更堅決運用半抽象的方法表現這著名
的中國山水。她用幾筆濃墨畫桂林的名山，而在前景
的漓江上畫上不少帆船，這樣上下比照，使全畫氣氛
十分靈活。此外較特別的就是其受李可染的影響，在
水中畫了山的倒影，成為一種極妙的山水。此外同一
年的《綠石禪景》（圖5.62），也表現其大膽嘗試。她
用半抽象方式畫成近景的樹木與山石以和遠處帆船相
比，表現出強烈個性。

到了八十年代，她的嘗試已達到一種純個人的作
風。《造化神妙》（圖5.63）以一個似乎是華山的景
色為主題，兩旁巨石直聳天際，中有石級直上至頂。
用筆完全大膽自由，筆法亦不重形似，而強調其趨勢
與表現力。最能代表其作風的，是她在上山的小道上
畫有不少上山下山的香客，或持杖，或荷物，形形色
色，與兩旁巨石形成最佳對照。她於畫上自題道：
「近作山水有古樸之意，余嘗對黃鶴山樵之設色，用
筆向往傾心。今在古人筆墨外，研討其用心，賢於臨

摹多矣。一得之,樂不求人,寶造化神妙,宇宙奧秘,思接千載,神遊萬里,雖處斗室,不感侷促也。」這種畫法,誠如她自己所言,是從元畫家王蒙而來,但經其一變,卻成她的個人畫風。

另一張《天下太平》(圖5.64)可能受到大陸木刻年畫的影響。寫一家居住在窯洞的鄉間人物,上邊及兩旁均用山石砌成,由正門望入,先在門外者為一小貓;再稍入洞中可見一手持煙斗、正在吸煙的老人,其眼則望向前方手抱嬰兒的少女,她亦注意著老人的表情;再入洞中即見一老婦坐於床上,腳泡在水盆之中,其旁為一年輕人,正持巾侍其母;到最後一排,有玉米掛於頂上,旁有罐子數個,均盛有食物,門檻上貼一紙條,書「天下太平」四個大字。這畫代表一家農民三代同堂,正在享其全家福。她在畫邊題上「一家老少享太平」,呈現中國傳統天倫之樂。而這畫也是方召麐以傳統筆墨將現代鄉下人的簡樸生活極其真摯地描繪出來,代表其個人集古今中外之大成。

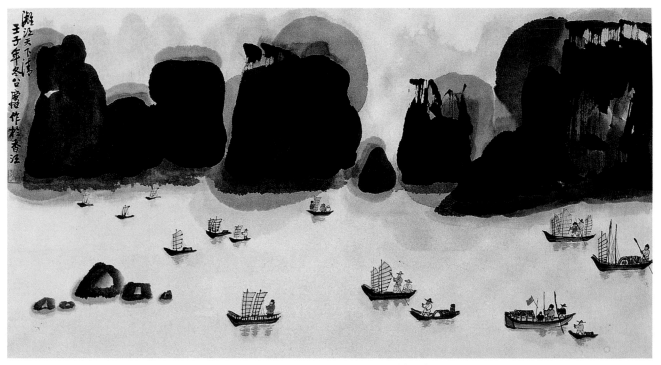

5.61 方召麐 漓江天下秀 1972 52x95.5公分 樂山堂藏

5.62 方召麐 綠石禪景 1972 37x67公分 樂山堂藏

5.63 方召麐 造化神妙 1984 紙本水墨設色
98x70公分 宣周堂藏品

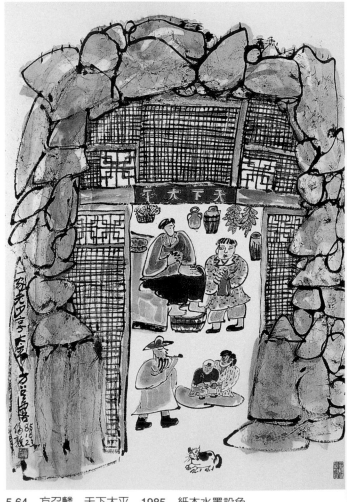

5.64 方召麐 天下太平 1985 紙本水墨設色
70x48公分 宣周堂藏品

陳福善（1905年生）

在香港的畫家群中，發展最為獨特者是陳福善。他出生在巴拿馬的一個華僑家庭，五歲即隨家人返香港，因此他是在香港居住最長久的畫家之一。他從小好畫，自學成家，亦曾於一九二七年參加函授課程，有時作油畫，有時作水彩，完全以其個人意趣為依歸。他的畫與傳統中國山水並無直接關係，也和歐美的現代傳統不太相關。他早年多畫水彩風景人物，但卻參雜各種因素融合成個人畫風，且兼中西之長。後來他又摸索潛意識的題材，創造出富於幻想、如夢一般的世界。

陳福善的晚年畫風極其獨特。一九七四年所作《刑場》（圖5.65）為一張風景畫。海洋之間有數個島嶼，前景的島上約略有三個人物，島上則似乎為一雪景，山石處處，且陳設奇異，如一枝劍叉、一瓶鮮花及一些怪樹等，而三個人物一臥，一站，一似捲在雪堆中。中景則由十多個小島構成，但並非雪景，而是由黃、綠的草及樹構成；前方有兩艘中國帆船停泊，在島嶼之中又有三艘不同的船隻停泊，其中二艘均高舉旗幟，但看不清有何活動；而各島之樹均有枝無葉。此外遠景為其他島嶼，最遠處為強烈閃耀的日光，以致中景各島嶼都有強烈倒影。這種作風完全脫離中國傳統，也沒有與歐美的現代傳統有何關連，僅與超現實作風如達利、米羅等略有相似。他自己對此種幻想之風也不作任何解釋，完全是其個人想像，是他自己創出來的一個自我世界。

其一九七七年的《四果樹》（圖5.66）也充分展現其風格。全畫寫一小山崗上一樹高聳入雲；全樹只有一葉，但有四種不同的果實，一似荔枝，一似蘋果，一似檸檬，一似桃子；其中另有一隻鸚鵡站於有葉之枝上。此外山崗上有各種小樹及植物，有近似鳳梨者，亦有似海底生物者，皆形體奇特。而再往山崗望去，即似為重重疊疊的雲層，其中有不少奇形怪狀的人頭伸出。有人謂陳福善以「一種誇張怪幻的面目

反映眾生風貌」。這或許正是他的題意，因為這種眾生的意義一直都存在於他的作品中。

另一張《海景》（圖5.67）所表現的與前畫大致相同。近景處為一大魚，其腹中有多個人頭，同樣各有怪狀；中景則畫數十個怪異人頭漂於海上；其上另有三條大魚游於水中；最遠處為數山，海上有人釣魚，上有紅日當中。這些都似乎是陳福善在香港的環境內，運用極為豐富的想像力表現其對宇宙人生的看法。他亦似乎在作品中表示其樂觀的看法，沒有西方超現實主義的批評性及影射社會的因素，為香港的藝術帶來一種非常新鮮的作風。

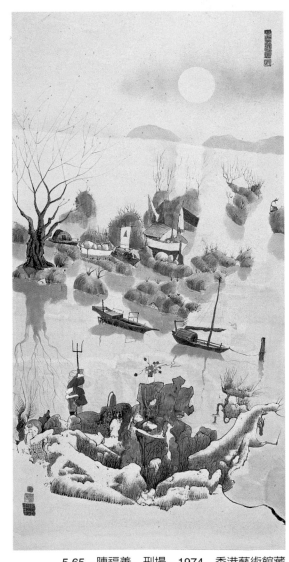

5.65 陳福善 刑場 1974 香港藝術館藏

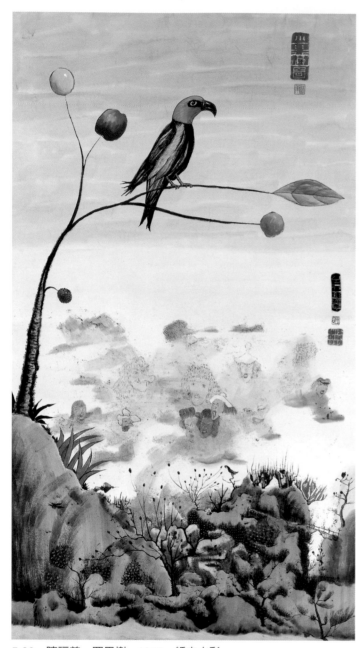

5.66　陳福善　四果樹　1977　紙本水彩
152x83公分　香港漢雅軒藏

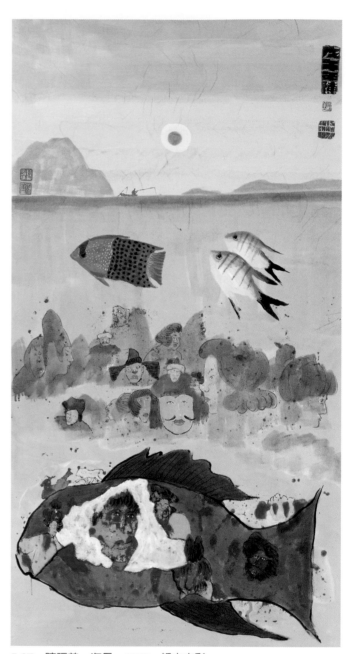

5.67　陳福善　海景　1978　紙本水彩
136x72公分　香港漢雅軒藏

呂壽琨（1919－1975）

　　從廣州移居香港後影響甚大的另位畫家是呂壽琨。他是廣東鶴山人，從小居住於廣州，後經過傳統國畫的訓練建立起畫家地位。一九四八年到香港定居後，他先在報章上發表畫論，並開始從傳統國畫轉為直接描繪香港景色。到了六十年代初期，他試驗潑墨、粗筆等技巧而走上半抽象之路，並開始展覽其作品。一九六〇年時他開始在香港大學建築系兼教繪畫，並在中文大學校外部主持國畫課程。不久後，其於中大校外課程的學生組成元道畫會，以其理論作領導，時常結集並互相觀摩和展覽。到一九七〇年，他們又成立另一畫會，仍由呂壽琨為顧問。

　　六十年代後期，也許因為他與香港兩大學都有關聯，故隨他學畫的人漸多，其畫風也轉回到傳統國畫方面。也許為了表現才能，他臨摹一些傳統國畫如范寬之《谿山行旅圖》（台北故宮藏）、石濤之山水及八大山人之「岩下泛舟」；又如其臨黃賓虹的晚年山水，更表現出其技巧的高超。然而他同時在理論上受佛教禪宗思想的影響，而開始作一些純水墨的抽象畫，並參用「濕筆」與「乾筆」二種作為其銜接藝術與佛教思想的橋樑。

　　他較早期的作品《香港高樓》（圖5.68）是他從傳統山水轉到香港實景的標準之作。全畫為從香港半山向下遙望港灣內之船隻，除了遠處之山外，可說沒有一筆屬於傳統筆墨。畫上主要由香港高樓的橫直線條湊成一美妙構圖，其間他亦用一點傳統煙雲來襯出若隱若現的景色，這是他的一種新創。同一年作的《墨筆山水》（圖5.69）代表其另一種嘗試，幾種粗筆潑墨勾出海灣的輪廓，而後他在這些粗筆之間用細筆描繪許多樓房，有的在灣內，有的在山上。這種把中國傳統的潑墨粗筆與西方傳來的止寫實景連合，形成一種風格新鮮的作品，這種中西合璧的產物是他在探討中西繪畫不同傳統時得到的結晶。

　　到了七十年代，他的畫就完全走入抽象之路，《禪畫》（圖5.70）就是這種畫的代表。全畫以大粗筆用濃淡不同的墨色畫出十多條粗線於畫中橫過，最後再在這些線條上畫一個上尖的三角形紅點。他在這個階段努力探索禪宗的思想，其實這些橫線與紅點就是要表明其抽象畫的主題：蓮花。蓮花是佛教思想的最高境界，完全脫離塵俗且保有永恆純潔，而這也是他個人藝術追求的最終目標。呂壽琨晚年的畫大概都在這個主題中變化，也可說是其一生成就，不久他就與世長辭了。

　　除了其畫作外，呂壽琨的另一個成就是他在香港中文大學的校外課程影響了不少學生。這些學生都是成人，與年輕的大學生不同，他們許多都曾經受過國畫或西洋畫的基本訓練，有些從事中學教學工作或美術設計，也有一些是有普通職業、但致力於美術的業餘創作者。他們對呂壽琨個人的藝術道路都有極大感受，呂從傳統走向現代進而中西合璧，接著又探討佛教的禪宗思想，這對他們都有很大影響。他們一九六八年成立的元道畫會共有二十多位成員，每週集會一次，由呂指導，結果最後他們都探索出自己的路程，其中有數位更獲致重要成就。

5.69　呂壽琨　墨筆山水　1963　45x47公分　樂山堂藏

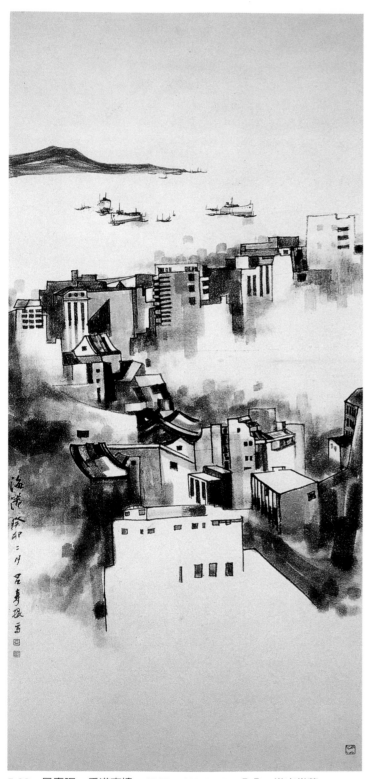

5.68　呂壽琨　香港高樓　1963　119.3x56.6公分　樂山堂藏

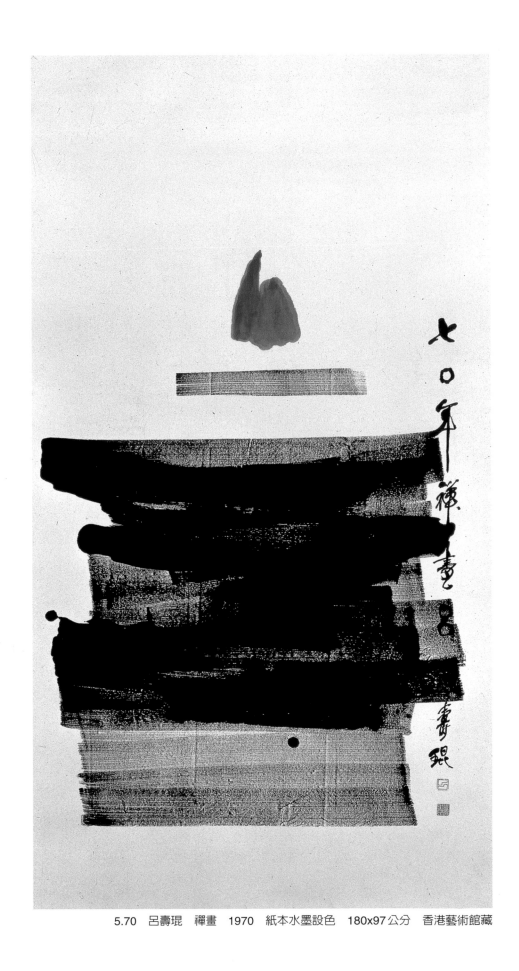

5.70　呂壽琨　禪畫　1970　紙本水墨設色　180x97公分　香港藝術館藏

王無邪（1936年生）

　　與呂壽琨最爲接近的是王無邪，廣東東莞人。他在廣州成長，受過基本的繪畫訓練。他於一九四六年移居香港，一九五八年時與呂壽琨認識，並開始受其教導。一九六一年他赴美國，在俄亥俄州之哥倫布藝術學院學習。一九六三年畢業後，繼入巴爾的摩城之馬里蘭藝術學院研究，兩年後得碩士學位。回到香港以後仍與呂壽琨合作，後又入香港藝術館任職，並舉辦香港藝術展多次。一九六八年他與呂一同組成元道畫會，由他們二人擔任顧問，而他在美國學得的西方現代藝術思想，尤其是德國包浩斯學院的理論，就與呂的傳統中國畫論和佛教禪宗思想相連，於是成爲元道畫會的主要理論，也創出新觀點，使元道的成員都十分活躍於從事創作。

　　他的繪畫發展亦近似呂壽琨的路子，不過因受西方影響較多，其抽象的走向就與呂壽琨不同。呂以禪宗思想爲主，而王則近於包浩斯的抽象作風。一九八四年他入香港理工學院任教之後，編了一個基本設計課程課本，後來在美國出版時也將一些設計理論摻入畫中，成爲其顯明的個人作風。

　　《雲序》（圖5.71）就是這種設計與傳統國畫結合的結果。全畫分成八格，每格自成構圖，但卻聯合成一個大掛軸。他畫的是中國的傳統雲山，山巒是用北宋山水如范寬等作風而成，使山頭極爲雄偉堅實，其中再摻以雲霧，使虛實相間。而這個重巖疊嶂的構圖又被分成八份，既分開，又相連，互相呼應，甚有意思。

　　他在一九八八年也作了不少以《遠懷》爲題的畫，這是他於一九八四年到美國定居之後所創作的一批。其中第三幅（圖5.72），即顯示以雄偉山石爲主的同樣題材，但他把全畫用斜角線條分成八段，加上黑白的對比，呈現出中國山水與西方抽象的結合。

5.71　王無邪　雲序　1978　香港藝術館藏

但在同一期間，他有時並不用這種設計式的抽象來參加構圖，反而回到傳統之中，依北宋的山水傳統把雄偉的山石畫得極爲雄偉。其中的樹林和瀑布與傳統更爲接近，但在組織上則脫離了那種設計式的章法，而使全畫更接近傳統山水。這種表現方法成爲其晚年作風，一方面他在吸收不少西方的藝術思潮與抽象理論之後，再擺脫掉那種設計式的抽象感，另一方面則以西方因素增強傳統國畫的表現，形成一種新作風，這也是其個人成就。

5.72　王無邪　遠懷　第三幅　1988
82x56.5公分　樂山堂藏

周綠雲（1924年生）

另一位元道畫會的成員是周綠雲，她生於上海，畢業於聖約翰大學，自小對文學藝術都有修養。一九四九年她來到香港定居後，即繼續她在藝術方面的發展，也因而與呂壽琨與王無邪相識，並頗受他們的理論影響。同時她的夫婿易文是電影導演，而她自己也頗多涉獵外國書籍，因此她雖與呂、王等同樣出身於中國繪畫傳統，但卻自己慢慢地從其內心要求走上個人道路，開始用水墨畫的方式走近乎歐美超現實表現的路子。

其一張純抽象的畫作《做個快樂老實人》（圖5.73）即充分表現個人風格。此畫標題表現的即爲她的心境。先用潑墨畫中部濃淡不同的形象，一個宛如洞穴之物，中間似乎有一個洞。這種畫法似乎就像她常練習的氣功，以呼吸的節奏爲主。在這似洞之物底下，她用粗筆濃墨畫了一條大線，這種用粗筆的巨線條似乎是受了呂壽琨晚年所用線條的影響。不過周綠雲的用法不同，他用這些變化不斷的染墨和粗筆線條來表現其心境，畫面中部濃淡墨相間的運行，似乎表現出某種心花怒放的快感，而底下的墨線也表現她得到的自由。另外在畫的右下方有兩個圓球，一紅一綠，似乎正象徵塵世常有的衝突。她的幾方印章也鈐在此，這也是其畫中常用的象徵，代表與她心境相對的形象。

另一張抽象畫《天神合一》（圖5.74）是一張較大的作品。全畫有如一張掛軸，分成三部，最上層是天，最下層是塵世，中間他用幾筆大粗筆代表人間，藉此把天與地串連起來。有人說她的這個主題是反映了宋代理學家陸象山的哲學，認爲人應與天地合一，以求宇宙的和諧。陸象山的主要思想認爲「天有天道，地有地道，人有人道，人而不盡人道，不足與天地並」。周綠雲頗受這種哲學的影響，並把這一種理論轉爲其自己的理論，進而在畫中表現出來。因此這幅畫中，從上到下可分成三段，上爲天道，她用金色

及深藍來畫天，十分光彩燦爛；與之相反的則是下層
的地道，主要為墨黑色構成；而她在中間的人道採用
幾筆濃墨線條來象徵，三者相連，構成宇宙運行的節
奏。這是周綠雲用其抽象畫所表現的哲理，也是她內
心所追求的表現。

5.73　周綠雲　做個快樂老實人　1990
92x92公分　樂山堂藏

5.74　周綠雲　天神合一　1990　183x92公分　樂山堂藏

顧媚（1934年生）

5.75　顧媚　斌富公園一角　1985　紙本水墨設色　81x96公分

5.76　顧媚　雪霽　1985　紙本水墨設色　81x96公分

　　另一位元道畫會的成員是顧媚。她生於廣州，一九五〇年遷到香港，由於富於天才，最先曾從事電影與歌唱，且甚爲成功。其間她又隨幾位著名畫家學畫，最先爲趙少昂，後又隨台灣畫家胡念祖，最後才加入元道畫會，受呂壽琨影響。從這些畫家得來的技巧增強了其本身信念，她開始極力發展畫藝。一九七〇年時，她決定放棄電影與演唱生涯而將心力集中在繪畫上，於是十分成功地發展出個人風格。尤其她在一九八四年移居加拿大溫哥華後，受到加拿大西部山水的影響，因而構成其以雪山爲主題的畫風。

　　其一九八五年的作品《斌富公園一角》（圖5.75）是以加拿大洛磯山脈中向以美景著名的斌富公園爲題材。顧媚很能描繪雪山壯貌，她用黑白對比來凸顯山水的雄偉。而她的這種作風，從上面的雪山到下面的松杉完全都從實景而來，沒有半點傳統國畫的皴法與筆墨。其同年作的《雪霽》（圖5.76）同樣也是以加拿大的風景爲主，畫出雪山、峽谷、湖泊及松杉，在白雪與黑色樹木交錯下構成壯麗美景，她也藉此把中國傳統山水一變而爲宇宙奇觀。

　　《雲雨洛磯山》（圖5.77）是顧媚再進一步加上雲的變幻而成的新構圖。全畫以雪山及松杉爲中心，但雲霧增強了此種景色的戲劇性，一方面反映加拿大山水的勝景，另一方面更表現其在國畫傳統的基本訓練之後，到了加拿大爲其自然勝景所吸引，轉而把其國畫技巧描繪成大自然實景，結果創出其個人風格。

　　除了上述幾位之外，曾受呂壽琨和王無邪二人聯合影響的年輕畫家不少，如鄭維國、徐子雄、靳棣強、靳杰強、梁素瀅、梁巨廷等。他們都各自發展成他們的個人風格，由此可知元道畫會在香港影響之大。

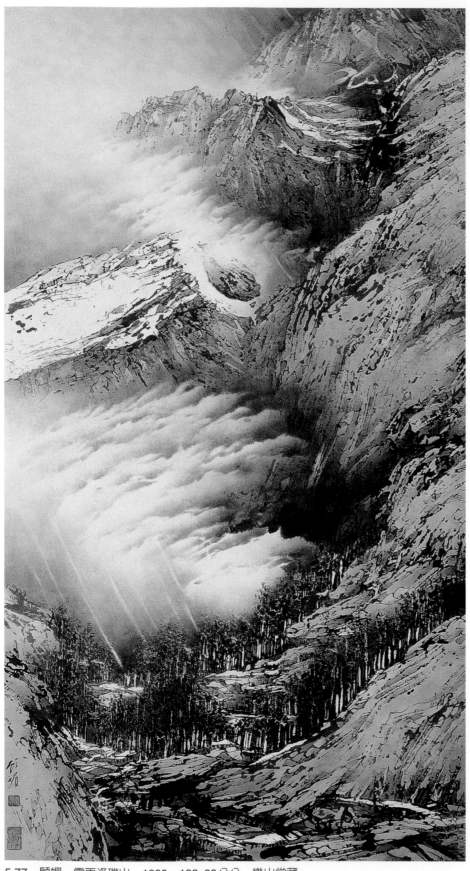

5.77　顧媚　雲雨洛磯山　1990　122x66公分　樂山堂藏

劉國松

另一位對香港七、八十年代的藝壇影響甚鉅的是劉國松。劉國松於一九七一年從台灣移到香港，在中文大學執教達二十餘年之久。他在香港的年代正逢大陸從文化革命轉向西方開放的階段，也因而開啓其藝術生涯的新頁。此時期香港的經濟最爲繁榮，爲東亞的經濟中心。又因爲中國大陸與外界的交流日多，尤以大陸與香港關係益深，不少大陸畫家開始到香港訪問和展覽，而大陸文物亦不斷到香港陳列。劉國松因此得在香港見到不少大陸來的畫家，如劉海粟、謝稚柳、程十髮、吳冠中等，另外其與歐洲來的畫家如朱德群也有很熱烈的交流。他本人亦時到大陸，或會見畫家，或舉行展覽，因此他在這一段時間不斷展現其繪畫上的成就，不僅對香港，對大陸亦有重大影響。

他在香港的大多數作品中運用如撕紙筋、摺印、水拓、貼紙等諸多技巧。可以說他運用這些技巧已十分純熟，有十足把握用在作品中。香港時期正是其創作作品最旺盛的時期，一些最精心之作都是於香港完

成的。《夢遊崑崙》（圖5.78）畫的似是在新疆所見的景色，上有雪山，下有冰河，中有重重山景，頗令人神往。劉國松對畫面的掌握及處理運用自如，此爲其傑作。

另一張《雪谷》（圖5.79）則是其抽象山水畫的精心之作。全畫構圖似從北宋山水而來，但他完全不用北宋之皴法與描繪，而用種種技巧畫了一個大雪山，山的右面似有強光照耀而左面則多受暗影的支配，整個雪山因而構成一個雄奇且變化莫測的奇景，使人一方面可以追想宋代山水的雄偉，另一方面又具有強烈的現代山水之美妙感。

劉國松的傑作可見於他的另兩張山水長卷，其中之一是《香江歲月》（圖5.80）。這個長卷仍用其撕紙筋的方法，把從海灣上看見的香港山水像電影般完全托出。其間並有一些高樓大廈的遠景，使人感受到一個壯偉又親切的景色，此作品爲劉國松創造力的高峰代表之作。一九八九年，他又爲美國運通銀行的香港

5.78　劉國松　夢遊崑崙　1981　61x114公分　Brain Mcelney Collection

5.79　劉國松　雪谷　1983　92x59.7公分　香港Janet Nattenail藏

分行創作一張巨形山水，只稱它爲《源》（圖
5.81）。他在這張巨作中更回到北宋的山水傳統，寫
雪山的高峰從上至下爲數個雲層所分隔，直到下半的
數層瀑布一直流下。全畫是由中國山水傳統的總合達
到一層「天人合一」的深邃之感，這又是其傑作之
一。

　　劉國松在香港中文大學共二十多年，不但在畫藝
上有很大進展，更對香港藝壇產生巨大影響。除了擔
任中文大學藝術系主任數年，還在中大以及校外部開
授「現代水墨」課程，培養出一批水墨畫帖創作學
士，同時也收了不少在港已從事創作多年的畫家，他
們日後成爲香港畫壇的生力軍。此外他又應美國愛荷
華大學與其他大學之請，赴美任客座教授數次，同時
也在美國舉行多次展覽和演講。這些都反映出其在香
港和國外日益增加的影響力。

　　到了八十年代，劉國松和大陸藝術界的關係日益
密切。一九八一年他應邀赴北京參加中國畫研究院成
立的展覽，隨即應當時全國美協主席江豐之邀，於一

九八三年在北京中國美術館舉行個展，結果大爲轟
動，全國畫家多來參觀。其後數年他應邀至全國十多
個城市展出，使他成爲在大陸展出最多、影響最大的
台灣畫家。同時大陸與香港的文化交流亦與日俱增，
而他到大陸演講和展覽的機會極多，因此他與大陸不
少畫家成爲好友，對大陸藝壇有極大影響。

　　劉國松教導的主題是「先求異，再求好」，鼓勵學
生們盡力脫離傳統束縛，去探討和實驗新的技巧與表現
方法。他把自己曾走過的道路，如拓墨與漬墨法以及
其他許多新方法傳授給學生們。九十年代他從香港中
文大學退休之後，又回到台灣任教於東海大學藝術
系，其後又出任新成立之國立台南藝術學院的造型藝
術研究所所長。但他經常因展覽與其他邀請來往於
台、港與大陸之間，並到處旅行，新疆、西藏、東北
及西南不少地方都有其足跡。他的藝術也因這些新經
驗而更加壯麗。可以說他的成就是把台、港、大陸以
及一些海外的中國畫家連在一起，推動了新水墨的發
展與影響，也因此把中國的藝術傳統帶到二十一世紀。

5.80　劉國松　香江歲月　局部　1987　47.6x137.2公分　香港羅桂祥藏

5.81
劉國松
源
1989
水墨
137.5x39.5公分
畫家自藏

郭漢深（1947年生）

劉國松對香港的影響除了中文大學藝術系的本科學生外，還可以在一群中文大學校外部的「中國現代水墨畫」課程的學生中見到。他們採用其新方法且開拓出新道路，其中較突出的是郭漢深。他生於廣州，一九五八年到香港定居，七十年代初期入國立台灣師範大學藝術系，但後因生活問題未能讀完就返港。返港之後，他於七十年後期入中文大學校外部之水墨畫課程，除了接受劉國松的教導外，亦盡可能靠自己摸索。其早期畫多用劉的摺印和水印技巧畫一些山水，到了八十年代後期即構成一種完全個人的作風。他從

中國六朝到唐宋的佛教宗教畫，尤其是在八十年代已開放的敦煌佛教壁畫中發展出其個人畫風，以大批佛像同列於畫中，但各有面貌。有時他用佛經的文字書法來襯托其變化，有時則用一些敦煌破牆殘畫的奇特形狀來增強他的效果；有時，他又用數點筆法來增加佛教的風味，這些都成為他從傳統佛教壁畫或絹畫中摸索到一種現代的新意識。

《凝靜》（圖5.82）是他在八十年代中期的作品，全畫尤其是畫石方面運用了不少摺印技巧，這主要是劉國松的影響。但郭漢深的個人特點是其相當注重畫

5.82　郭漢深　凝靜　1984　70x90公分　畫家自藏

中（尤其是山水畫）所引起的情調。這張畫的下半完全是留白的湖泊或江水，與上半較黑的山石與松樹形成很好的對比，然上半水上之石與松樹多較暗黑，而遠處的天空更是佈滿雲煙，使全畫呈現一種寒冷沈鬱之感。

他後期的作品可見於《西藏》（圖5.83）。這是一張橫的構圖，全畫大部分都是有如敦煌或西藏壁畫或石刻之小佛像，橫直平列。但其左上角有兩處似被撕出，而留下之輪廓又似為群山高聳、中有高峰的情勢，這一部份全用紅色，故有其特別之處。畫的右下角為彷彿被撕去一角的樣子；有些岩石狀之物下為全黑畫成，看來又似乎像是洞穴，而其所用墨色更增強這種感覺。這種畫既有古代佛教畫的傳統，但又為一些現代技巧所支配，因而予人複雜之感與情緒，這是郭漢深的成就。

5.83　郭漢深　西藏　1989　97x179公分　樂山堂藏

陳君立（1947年生）

　　另一位香港現代水墨畫會的成員陳君立，則用了不少劉國松使用的新方法如貼紙、水拓等來增強他的表現，也得到很好的效果。他曾在加拿大蒙特利爾之康戈狄亞大學取得碩士，之後於香港理工學院擔任講師，現任香港現代水墨畫會會長。他的畫在技巧與表現上儘管都十分接近劉國松，但其對中國山水傳統的

描寫則較為顯明，所達到的效果與劉有異曲同工之妙。

　　其《生命的里程》（圖5.84，《生命的里程》（六））似乎是用枯樹來象徵人生旅程，枯樹旁邊之物是雲、雪抑或浪都不可而知，然而其平滑發亮的表面與樹幹樹身形成強烈對比。

5.84　陳君立　生命的里程（六）　1989　92x102公分　江蘇省美術館藏

李君毅（1965年生）

　　香港的年輕畫家中還有一位李君毅。他生於台灣，一九七〇年隨家人搬到香港定居，後入香港中文大學藝術系畢業，接著又赴台灣東海大學研究所取得碩士。李君毅受教於劉國松，曾得到香港法國文化處的獎學金赴法國兩個月，對藝術理論特為注重。其畫作最初都採劉國松所用的種種技巧，如摺印、水拓等。後來他受到一些西藏古石刻的影響，進而發展成其個人風格，一方面在畫面上印上有如石碑的畫面，另外又把畫面如石碑的小佛像分成許多小格，再全部組成一個構圖。最近他又在畫面上參以佛經文字，故其作品似乎有數個層次，彼此互相增益，因而達到一種深遠的效果。

　　李君毅是一個能夠融會理論與實際的畫家，他也湊合這兩方面來發展其畫藝。一九八九年開始創作《靜觀》系列（圖5.85）。其中一幅，一個佛像的雙眼被置於一個山水之上，而山水是由許多小方格構成。不過全畫構成的是一個傳統山水，不少雲霧籠罩數重山巒，底下還有松樹。他並在右下角刻上其名字與創作年份。這種構圖涵蓋了許多相對因素，如自然山水與方格的對立、山水與佛像的對比，李君毅將這些全力調和成一個很有意思的構圖。

5.85　李君毅　靜觀　1989　200x200公分　畫家自藏

餘論

　　從這些畫家的發展可以看到，誠如香港文化是融合中英兩個傳統因素因而產生的一種純爲香港本身特色的新文化。這種文化即使是從殖民地環境而來，但憑藉的是香港數百萬人的創造力，不僅在社會上、經濟上及文化上都擁有極爲獨特的高度成就，同時也在全世界中建立起一個很強的地位，有時還被人稱爲「奇蹟」。這種成就也可在香港的畫家群中看到。他們大半都從傳統的中國繪畫與理論出發，再向西方傳統借鏡和參考，進而融會貫通。他們亦各有各的方法、取捨及不同表現，但他們都是希望兼中西之長來表現其內心感受，並建立其新傳統以反映香港文化到回歸之後的成就。

　　而從八十年代開始，由大陸到香港訪問與發展的畫家不少，其中也有數位後來在香港定居的，包括黃苗子、郁風、黃永玉、萬青力等。他們都十分活躍，時常發表文章及作品，對香港藝壇有不少影響。由於香港在政治和地理上，都成爲大陸與台灣之間的一個中站，畫家和美術史家的來往和交流都以此爲中點。且從八十年代以來，人物、畫家及書刊的來往愈來愈多，這是一個很好的現象。

　　二十世紀後半期，香港無論在經濟或文化上都跟隨其特殊的政治與社會環境，將中國藝術中大陸與台灣不同的方向與矛盾，慢慢地重新構成一種新藝術表現，再進而將大陸、台灣、香港以及海外中國畫家們的探索與成就結合成一種新的文化力量。一方面仍保持中國歷代藝術傳統菁華，另一方面也吸收了不少西方因素，而成爲二十世紀後半期的中國精神文化表現。

（三）海外華人畫家：巴黎　紐約

中國美術家之出國留學從晚清時代即已開始。最先是到日本，因為日本與中國在地理上十分接近。日本從明治維新以來極力歐化，全國在社會和文化上都有重大改變，不久即成為晚清現代化的楷模。在清朝的最後數年間赴日留學美術者包括陳師曾、李叔同、高劍父、高奇峰、陳樹人、何香凝、鄭錦等，他們受到世紀初日本美術的兩個潮流影響，一是新日本畫運動，提倡以西方美術來增強傳統日本畫的表現能力；二是從歐洲傳來的十九世紀寫實主義的藝術。這兩個潮流可說是日本明治維新以後整個國家極力推行西化的結果。中國畫家回國之後也往這兩個潮流發展。如高劍父、高奇峰兄弟接受日本畫理論而提倡新國畫運動，後來成為嶺南派的主要理論。其他畫家回國之後，則介紹從日本來的西方美術教育制度與西洋畫的訓練和方法，而產生水彩畫及油畫的發展。直到民國成立之後，他們開始了解日本畫家其實常赴法國留學，於是也想跟進，兼之上海租界中的法租界亦介紹法國的藝術材料，因此民國初年即有一批畫家直接赴法，從此開啓一個新趨向。

還在滿清的時候已開始有人赴歐留學，與藝術相關者首為蔡元培。他曾在晚清最後數年間至德國萊比錫大學攻讀文化史和美術史；再者為金城，他曾到英國學法律，但因為他是國畫家，所以他也在英國學習一些美術。其他如李毅士則是私人利用種種不同方法到歐洲留學的。

巴黎從十九世紀開始便取代義大利的羅馬成為藝術的首都，全世界的年輕藝術家都到巴黎留學，故日本自明治維新以來即有大批的年輕畫家到法國學習。然而中國留學生開始大批赴歐洲深造則始於第一次大戰之後。一九一四年歐戰爆發，法國因為大量人民從軍作戰，故與中國商量派大量華工赴法工作。雖然這些華工都非留學生，但他們的大批赴法仍開啓了一條新路，影響所及，當時在法留學之人如吳稚暉、李石

曾、汪精衛、曾仲鳴、及當時身為教育總長適在法國的蔡元培，皆提倡「勤工儉學」以鼓勵國人赴法留學。於是就在歐戰一九一八年結束後的數年間，有不少中國人赴法留學，包括林風眠、徐悲鴻、蔡威廉、林文錚等。之後從二十年代到三十年代抗戰開始為止，赴法留學藝術者達數十人之多，他們多入巴黎的法國高等藝術學院與其他私人畫室，與同時在法留學的中國學生來往頻仍，頗為熱鬧。

一九三七年抗戰開始後，大半留學生陸續回國，一九三九年歐戰再度展開後，差不多所有留法的美術家都已回國，僅餘兩人。一是潘玉良，安徽人，曾為上海美專的學生，於二十年代初赴法留學，一九二九年回國後先任教於上海美專，後又赴南京中央大學執教。然而抗戰開始時她又再度赴法，後來就一直留在法國。她在法國的展覽頗為成功，至六十年代逝世前都一直十分活躍。另一位是常玉，四川人，家境富有，三十年代赴法，長居至七十年代逝世為止。他們二人在法經歷歐戰七年，憑其成就仍能維持生活，但最後都逝於異鄉，幸虧他們的作品大多皆得以保存到現在。

抗戰結束以後，另一批留學生又再度赴法。首批赴法的學生有三人，皆於一九四八年左右抵法，其中兩位是私費生趙無極和公費生吳冠中，他們都是杭州之中國美術院畢業生，抗戰時畢業後在重慶附近工作，一九四八年歐亞交通均已恢復時即負笈法國。另外還有一位是熊秉明，雲南人，在抗戰期間的西南聯大畢業，但他雖主修哲學，卻矢志藝術，遂考公費赴法，專攻藝術。他們三人之中，除吳冠中於一九五〇年奉新政府之命回國外，其他二人都一直留在巴黎工作。

一九五〇年代，中國大陸由於處於新興建國期間，並無學生赴法，但香港與台灣的年輕藝術家仍可自費赴法。而戰後歐洲雖然到處都有極大的破壞痕

跡，但法國和義大利皆復原地非常迅速，因此赴法留學之人都可擁有良好的機會，積極學習。當時的法國正是抽象表現派開始抬頭、發展極速之時，趙無極與朱德群也因之受到不少影響。在巴黎早期的半抽象畫家中，以俄國的斯塔埃爾（Nicolas de Stäel）影響最大，中國到法留學的幾位畫家都受到他的影響，而發展出個人畫風，他們與當時在巴黎的抽象表現派畫家如哈同（Hans Hartung）和蘇拉吉（Preire Savlages）等人同時發展。這批戰後早期赴法的畫家中，吳冠中於一九五〇年返國，朱德群於一九五五年到法，故最初與抽象表現派同時發展的就只有趙無極，他成為巴黎抽象畫派之一員。五十年代後期曾幼荷、丁雄泉等人亦抵達巴黎。六十年代時，中國大陸仍無人赴法，但來自台灣的畫家開始增多，包括廖修平、彭萬墀等。到了七十年代，從台灣和香港來的留學生更多，同時亦出現大陸留學生，如來自廣州的陳建中、戴海鷹、司徒立與來自台灣的陳英德等，法國於是成為中國畫家在國外的中心之一。儘管紐約在此期間已漸成藝術新都，吸引了大半新來的中國畫家，但巴黎仍是歐洲文化的中心。七十年代後期，大陸其他地方的畫家亦開始來到巴黎，一直到八十年代，從大陸、台灣及香港赴法的人數都在逐漸增多，形成一熱鬧的新局面。

除了法國之外，中國留學生從五十年代之後開始到歐洲其他國家留學。如由台灣到西班牙學習的即有不少人，這是因為大半歐洲國家在五十年代都與中國大陸政府建立外交關係，唯有西班牙仍與台灣的國民政府保持關係，故在天主教教會的介紹下，從台灣到西班牙的中國留學生不少。像蕭勤，原赴西班牙，後改到義大利，在米蘭工作了十多年，其友人霍剛後來也一同在此。

另一位在五十年代遷居國外的是張大千，關於其成就已在第一節「台灣繪畫」部份細述過。對海外畫家來說，雖然在民國初年間一般要留學的畫家都以赴歐留學為主，尤以法國巴黎為其中心，但到了二次世界大戰之後，歐洲社會因為戰爭的摧殘破壞，需時復興，而美國卻因未受戰火破壞，復興較速，因此紐約畫壇自五十年代開始亦形重要，而藝術市場也開始蓬勃，成為一個藝術中心。同時除了本土藝術家外，還吸收了不少從歐洲來的藝術家，由中國、台灣、香港到美國的也都不在少數。

在這之前，中國畫家在美曾受推崇的只有二位華僑畫家，一是朱沅芷（1906－1963），原在舊金山，後來到了紐約與當時在紐約的美國畫家有相似發展，之後亦曾到巴黎居住。他從最初的寫實開始，後來漸受由歐洲傳來的抽象理論影響，可惜直到其四十年代逝世時仍未受到注目。另一位是曾景文（1911－2000），他曾在香港學畫，移居美國紐約後成為一位富有盛名的水彩畫家。其以瑰麗的色彩描繪紐約的城市種種景色，頗為成功。到了四、五十年代戰後，從中國、香港和台灣來的畫家漸多，而且有些是曾到巴黎或西班牙而後遷來美國的中國畫家。因此到了六十年代，在紐約的中國畫家已經不少。八十年代大陸開放以後，直接由中國來的美術家日漸增多。九十年代時，在紐約的中國畫家可謂數以百計，十分熱鬧。

關於海外中國畫家的介紹，可以分為巴黎歐洲及紐約美國為主。至於日本，雖一直都有不少留學生，且在抗戰期間仍有不少淪陷區及台灣的青年畫家學習，但他們都於學成之後返國，只有少數仍在日本發展，故在此暫不介紹，而僅以巴黎與紐約二地為主。

一）巴黎－歐洲

潘玉良（1895－1977）

二、三十年代赴法留學的畫家中，自中國抗戰開始直至歐洲二次大戰的六年間，仍然長留巴黎者有兩位優秀畫家，其中之一是潘玉良，揚州人。其一生頗富傳奇性，早年曾因家境極爲貧困淪入青樓，後得一官員納之爲妾。後因展露美術天才而送她入上海美專，在校中成績優異，於一九二一年考取當時中法政府合辦的里昂中法大學。後來她又轉入里昂國立美專，又於一九二三年考取巴黎國立美術學院就讀兩年，最後於一九二五年考取義大利羅馬國立藝術學院，讀了三年。她到一九二八年時已是很有成就的畫家，返國後即舉行畫展。一九二九年，她擔任上海美專的西洋畫系主任。一九三一年則轉到南京國立中央大學藝術系任教授，後來因爲有人知其背景，刻意侮辱，她一氣之下再度赴歐，重居巴黎專心創作。其作品曾在蘇聯、英國以及美國的舊金山與紐約等地展出，足見其成就。

潘玉良的畫多以肖像和人體爲主，《女人與貓》（圖5.86）是她回巴黎後不久之作。畫中一位西方少女，全裸半臥於床上，其房中有一隻黑貓。這是一個簡單的構圖，但她安排得極爲巧妙，尤以裸女的姿態最佳，其全身成一向左之斜線，與其向右之頭與雙臂相對，成一極佳構圖；而後她又在左面加一黑貓，與之形成很好的對比，此畫充份表現其才能。她後來的另一張少女像《讀書的女人》（圖5.87）也同樣表現其構圖上的精心。雖然僅畫一位中國少女，但頭部、胸部與雙臂的安排，上身與下身腿部的對比都構成很好的比照。

一九六二年作的《少女與丁香》（圖5.88）描繪一個中國少女站在一瓶丁香花旁，少女穿著碎花的中國旗袍，頭髮梳得十分整齊，微笑的模樣極有朝氣。這種畫作顯示出儘管六十年代正當抽象表現派彌漫於巴黎之時，但她卻不爲所動，仍舊保持以中國少女爲題材，而在畫風上略受一點馬蒂斯和野獸派的影響，發展成個人作風。

5.86 潘玉良 女人與貓 1941 油畫 79x109公分

5.88　潘玉良　少女與丁香　1962　彩墨　68.5x52.5公分

5.87　潘玉良　讀書的女人　1954　彩墨　90x64.5公分

常玉（1900－1966）

　　常玉的生平與潘玉良恰為鮮明對比。他出生於四川順慶的一個富裕家庭，早年曾在家中學習書法。一九一九年他赴日本學習二年，到了一九二〇年就和林風眠、徐悲鴻以「勤工儉學」赴法國留學，與當時在法留學的一大批中國留學生甚為熟識，並與他們同組「天狗會」，甚為活躍。其作品曾被選入法國沙龍，後來在美國、荷蘭都曾展出。抗戰期間，他與其家人連絡並不容易，等到共軍佔領全國之後，他便與家中失去連絡，孤獨一人留在巴黎繼續作畫，並且時有展出。但他晚年與家中失去聯絡後生活較為孤苦，最後於一九六六年逝世，死因似是意外瓦斯中毒。

　　與潘玉良大致相同，常玉的畫也沒有受到戰後巴黎流行的抽象表現派影響，而仍保持一些馬蒂斯的影響，但也自己發展出個人風格。他的畫極其簡單，多半從馬蒂斯的作品而來，但更為簡化，往往僅留下一、二個形象為主。他注重人體，時常把人體簡化到僅留下一些線條來描繪人體、花木與風景，因而予人一種親切而帶有半抽象的感覺。他在畫面上呈現色彩與線條之美，自成一家。

　　常玉晚年也曾到紐約兩年，雖曾賣掉一些畫作，但並沒有建立名聲，後來他就回到巴黎繼續其個人創作生涯。

　　平心來說，常玉的畫無論在巴黎或紐約都已自成一家，其用色十分鮮明，線條甚為簡潔有力，但總體印象予人一種寂寞之感。而從這些油畫中可見出他是從西方的現代畫出發，但帶有一些東方人尋求簡潔的風味，這是他個人一生的追求，也心滿意足地達成其願望。

　　抗戰結束之後，不少年輕學子都希望出國到歐洲或美國深造，最初即想赴巴黎學習繪畫者即有數人。吳冠中與熊秉明考取公費，趙無極以私費與他們二人同於一九四八年到達巴黎，他們可說是戰後赴歐的第一批學生。到了一九四八年，國內內戰正熾，他們能在此時出國也算是幸運，因為到了一九四九年中華人民共和國成立之後，出國留學尤其是往西歐留學之潮也中止了，吳冠中於一九五〇年回國，趙無極與熊秉明則在巴黎留了下來。

趙無極（1921年生）

趙無極生於北京，小時即因其父親在銀行界的事業就讀小、中學於南通。他十四歲時考進杭州藝術專科學校，前後讀了六年。適逢抗戰，他隨校西移，經過江西龍虎山、沅陵、昆明，最後抵重慶，並在重慶畢業且留校擔任講師。抗戰結束後他隨校回到杭州，在其父的支持下，一九四八年乘船赴歐，於馬賽下船，後再坐火車到巴黎。

當時即使在巴黎，一切文化活動也才剛恢復不久。藝術方面，戰前建立法國藝術地位的幾位大師如畢卡索、馬蒂斯及米羅等，仍有很大影響；但一些新畫家正開始走他們的抽象表現派之路。趙無極抵法不久也結識了他們，如哈同、斯塔埃爾、蘇拉吉、西爾雅（Vieira da Silva）以及一位美國畫家弗郎西斯（San Francis）等。尤其重要的是他在重慶時所認識的一位法國文化代表艾利塞夫（Vadime Ellsseeff）回法後不久後即出任巴黎市立池努奇東方博物館的館長，艾利塞夫為趙無極介紹不少法國文化界人士，並與他們一同發展抽象表現派的繪畫。

趙無極的畫在國內受林風眠、畢卡索與馬蒂斯等的影響，同時開始注意歐美戰後的抽象藝術。故其初到巴黎時的畫風大致仍屬戰前在法流行的野獸派畫家如馬蒂斯與杜菲之風，《聖心教堂》（圖5.89）即為此期代表作。這張畫以巴黎最高處的聖心教堂為主題，以黑色的粗線描繪，以紅色為背景，使全畫的氣氛異常特別。但他在此畫中所表現的過人之處在於完全簡化的構圖與用色，教堂與附近屋宇都用數筆畫成，而在紅與黑的對比中給予全畫一種奇妙感。但這只是全畫的小半部分，全畫的三分之二卻為一叢有枝無葉的樹木所佔有，樹幹及樹枝仍用漆黑色，背景仍用紅色，但樹木飄忽的形狀與教堂屋宇的沉重形成有力的對照；而他又在畫面的左下角中畫了一把長凳和一株有葉之樹，使全畫十分靈活，此畫亦表現出他已與野獸派畫家有同樣的表現能力了。

到了巴黎後，他受到哈同與斯塔埃爾等的影響，於是從塞尚、馬蒂斯的作風轉到抽象之路。直至一九五一年，趙無極旅行到瑞士，在首都伯恩看瑞士畫家克利的大展後深受感動，便開始走克利之路。克利是瑞士人，是戰前二、三十年代歐洲早期走抽象之路的大師之一，其抽象畫與康丁斯基、蒙德里安等不同，多把實物或人物減筆到僅餘一些線條，而後再用一個單色背景托出，予人以真與不真之間的感覺。趙無極運用這種方法畫了不少巴黎倫敦的景色，同時也作了一些人物或靜物題材。但在此期畫作中，較特別的是一張名為《龍》的作品（圖5.90）。龍本身是中國藝術中最常見的題材，他用了許多似乎是符號或筒形的圖像分佈於畫面上，略成一個S形，就彷彿是一條龍；而背景上則以帶有變化的淡紅色為主。實際上，這張畫有很明顯的中國色彩，因為畫中圖像有點像商周青銅器上的銘文，是古文字的變形，而背景的變化也像古代銅器上略有殘破的外表。趙無極的處理正是把中國古代傳統與西方現代抽象藝術的表現結合在一起。

他自己也在這一個階段中如此寫道：「我的畫變得含混難辨，靜物和花卉不復存在，我轉向一種想像和不可讀的書寫。」有些批評家也認為他的畫反映了中國人的宇宙觀與全球性的現代觀，虛無玄遠，表現冥想的精神。這種中西的結合就成為趙無極作品的最大特色，也是他在當時法國抽象表現派畫家群中最為特出的個人色彩。

從此種風格延襲下來，其畫藝達到了一個高峰。其這時作品較多，且亦仿照不少當時的抽象畫家不用標題、只用號數來為畫作命名，但他也不用號數，改用日期來作畫題，其中最精彩的一張是《一九五九年四月十六日》（圖5.91）。這畫的背景有變化的淡藍色，橫過畫的中部是用許多不同筆觸，有黑有白，有直有橫有斜，有寬有窄，有如中國的書法筆法連在一

起，成為一種與音樂與舞蹈相連動作的構合。此時他已完全脫離克利的作風，而獨自發展成為個人表現了。

六十年代的趙無極對中國書法傳統興趣甚濃，並曾發表了一本關於中國書法的書，他的畫風也逐漸與書法接近。《一九六四年七月三十日》（圖5.92）就顯出他對中國毛筆筆法的運用。他的背景仍是淡紅，畫的中部仍為許多細筆構成的線條，但在全畫來說，他用了很多大筆左右橫掃的粗線，有如中國傳統草書的筆劃，形成一個強而有力的構圖，代表其從中國傳統得來的抽象表現。

到了六十年代的後期，趙無極的個人作風又發展到一個極為完美的階段。他的畫面變化多端，既有細的筆觸，也有粗大的線條，畫面有深有淺，且有種種的動向與融會。《一九六八年一月六日》（圖5.93）就是這種作風的力作，其實他此時期的畫作多有點像中國山水畫的感覺，但卻用完全抽象的作風表現出來。

七十年代之後，他用筆簡化，使用較粗線條，畫面亦較開朗，仍帶點中國山水的感覺，但有引人入勝之感。這種新的感覺可以在《一九八八年五月十五日》（圖5.94）中見到。畫的最下部有點類似其早期的那些細線條，好像一叢樹木，其上則像有兩條道路把人帶到遠處的山巒中。趙無極這一時期的其他畫作，有時像中國山水，有時像數株大樹，各有特點。而他在此期也採取中國傳統三屏四屏之類的大構圖，與近年來歐美畫家常用極大的油布來作長寬十尺以上的插圖甚為接近。

毫無疑問，趙無極是中國在海外的畫家中成就最高，影響最大的一位，他已成為現代世界美術史中的重要人物。他既吸收了不少西方的藝術傳統，又把中國的書畫傳統摻於其中，而達到中西融會，不但自成一家，而且成為世界性的一位大師。

5.89　趙無極　聖心教堂　1948　布面油畫　50x73公分　巴黎私人收藏

5.90　趙無極　龍　1954　布面油畫　45.5x37.5公分　香港藝倡畫廊收藏

5.91　趙無極　一九五九年四月十六日　1959　布面油畫　114x147公分　台灣陳泰銘先生收藏

5.92　趙無極　一九六四年七月三十日　1964　布面油畫　150x162公分　台灣陳泰銘先生收藏

5.93　趙無極　一九六八年一月六日　1968　布面油畫
260x200公分　巴黎市現代藝術博物館藏

5.94　趙無極　一九八八年五月十五日　1988　布面油畫
260x200公分　巴黎私人收藏

朱德群（1920年生）

另一位已在巴黎居住數十年的中國畫家是朱德群。他是江蘇徐州人，在家鄉讀完小學、中學後就到杭州的中國美術院學藝術，當時在該院執教的多數是從法國留學回來的藝術家。然而還未及畢業即逢抗戰開始，不到半年，杭州失陷，他於是隨校西移。初到江西龍虎山，再到湖南沅陵，後來又遷至昆明，最後搬到重慶。他在重慶畢業後留校任教，除此也在中央大學兼課。一九四六年抗戰結束後，他隨校遷回杭州，但不久又受內戰波及轉赴台灣。他在台執教於師範大學，同時則亟欲赴法國深造，而這個願望終於在一九五五年實現，他乘船直到馬賽，而後坐火車到巴黎。

他到巴黎之後在藝術上所走之路與趙無極有些相仿。他在台灣時的作品多從法國畫家塞尚得到靈感，到了巴黎以後，正值抽象表現派支配巴黎整個藝壇的時候，他看到不少抽象表現派的作品，尤其是同在杭州來的趙無極的作品。但抽象派畫家對他衝擊最大的是斯塔埃爾，他因此改走抽象表現派之路。然而後來予他最大影響的卻是他在荷蘭阿姆斯特丹看到的十七世紀荷蘭大師林布蘭的展覽。林布蘭的人物畫與山水畫都有一個特點，他利用強光照在重心點上，與較黑的背景成為極大對比，此亦構成其作品中的深刻表現，有一種神秘感。因此朱德群也盡量利用這種強光暗影的對比來畫他的抽象畫，從而創出個人畫風。

《巴黎一隅》（圖5.95）是他初到巴黎後不久的作品。這張畫以巴黎的樓房為主題，朱德群以光與暗影把頗為複雜的一大堆洋房處理得十分精彩，他又在畫中畫上十多株無葉的樹木，使其斜形而有變化的形狀與以橫直為主的房屋形成強烈對照，充分表現他的技巧與才能。朱德群此時的畫風仍以塞尚和野獸派畫家如維立明（Vleminck）等為主。

到一九五七年，他的畫也漸趨抽象，而克利的作品也成為其學習模範。這一年所作的《哈佛港》（圖5.96）可為此期代表作。這是一張風景畫，全畫除背景外都以線條為主，描繪法國在塞納河出大西洋的哈佛港的一景。到了一九五九年的《構圖》，他已開始畫作其抽象畫的作風，全畫以暗黑為背景，中有不少交錯的線條，構成一列方形或菱形的小塊，且有強光與暗影的對照，有點像街道上行人熙熙攘攘的景色。朱德群在此期中已完全表現其對人生、宇宙的個人作風。

到了六十年代，他在技法與表現上都已至臻其個人藝術的高峰，加以日以繼夜的作畫，因此產生了不少作品。《油畫213號》（1965年作）表明他已完全能夠十分熟練地運用各種技巧。此畫仍用細筆寫中部有如大小石塊之大小點，背後有強光照明，十分瑰麗，在其四周則用粗筆塗抹，有各種不同方向，使人集中注意力於中部強光照明之點。這種純抽象的表現，盡量強調光與暗、粗與細、點與線的種種相互交錯關係，成為其作品特點。

朱德群的這種作風一直持續到八、九十年代，且仍能表現其能力。在《永生樹之四》（圖5.97）中，他用大刀闊斧的筆法畫成了有如樹幹的粗筆，其中又有不少點子分佈於畫上，但他的強光較為分散，而用筆上則顯露較粗的強烈表現。到了九十年代的《藍色空間》（圖5.98）中，其這種表現就更強更鮮明了。全畫有一種完全新鮮的對照，這時他在標題上放棄了以前編號的方法，而改用有內容的題目，這也是他的轉變之一。

除了油畫之外，朱德群有時亦作石版畫，尤其在他初至巴黎時曾作不少。《無題》（圖5.99）正是那一時期的代表作。他在這幅畫上主要使用三種元素：線、點及粗線構成抽象構圖，而沒有使用他在油畫上的暗黑背景，也因而點線等的因素十分明顯。

朱德群從一九五五年以來就居住在巴黎，儘管巴黎為博物館林立的都會，也擁有兩家東方博物館，但

其所藏之中國畫並不多。不過由於其早年曾在杭州受過潘天壽的訓練，並學過國畫，因此當他在巴黎以油畫建立地位之後，有時也會用宣紙毛筆來試一下其在國畫上的表現。《旅》（圖5.100）就是這種水墨畫之一，他在這畫中仍以線、點及大墨點為主題。但他題此畫為《旅》，似乎即表示這種畫中雖然抽象，卻是用水墨將其心目中的中國山水傳統表現出來。仔細看來，他在畫幅下面的許多亂線就有樹木之感，而大塊黑墨所造成的圓形大點就彷彿巨石一般；而在畫的上部，他用兩片大水墨構成，中有一接縫處，好像陝西華山從山腳直上峰巔的景色，這是華山的抽象表現，

也表明他在這種水墨畫中仍受中國傳統繪畫的筆墨與山水傳統的影響。他在這個時候（亦即八十年代）首次回到香港、台灣及大陸，因而受到一些傳統國畫的影響，開始尋求一些中國傳統繪畫的表現。

趙無極與朱德群都在法國得到很高的榮譽，而且時常受到大陸和台灣的邀請舉行回顧展。他們是從二十世紀初年中國藝術家最初到法國留學以來，直到世紀末全部不下數百人之中最成功的兩位畫家。他們不但在中國美術史上有其特殊地位，而且在法國以至於世界藝壇上也佔有一席重要位置。

5.95 朱德群 巴黎一隅

5.96　朱德群　哈佛港　1957　油畫　65x81公分

5.97　朱德群　永生樹之四　1987　布面油畫　99x79.5公分　台北市立美術館藏

5.98　朱德群　藍色空間　1990

5.99　朱德群　無題　1960　油畫　25x20公分　台灣袁樞真教授藏

5.100　朱德群　旅　1986　紙本水墨設色

其餘畫家

從一九四八年開始就來到巴黎的還有一位是熊秉明（1922－2002），他是雲南人，為中國數學家熊慶來之子。抗戰期間畢業於西南聯合大學，原讀哲學，但後來考取政府公費留學到法之後，就集中心思在藝術訓練上。他的主要興趣是雕塑，但不用石頭和木頭，而採鑄銅，常塑飛鳥或禽獸的題材。除此其素描和繪畫都很好，故也常作畫，有時還創作國畫，用其西洋訓練來寫瑞士的山水。

另一位從台灣來的是彭萬墀（1939年生），四川人，在台灣成長，六十年代畢業於國立台灣師範大學。不久後赴巴黎，入高等藝術學院，畢業後一直在巴黎創作。他的畫與別人不同，不走抽象之路，有時畫人像，用較誇張的手法反映出內心的感受；有時又用超現實的手法寫人間情景。他經常努力地試驗各種不同作風，《吶喊》（圖5.101）即為其代表作之一。還有一位從台灣來的是陳英德，他也畢業於師範大學，於七十年代來到巴黎，以寫實的油畫作風為主，同時亦以近似超寫實的手法使人感到特殊壓力，此亦即其特長之一。

在巴黎活躍的還有幾位從大陸出來的畫家。自從八十年代初大陸對西方開放之後，來巴黎的畫家日多，尤其是杭州藝專、中央美術學院以及中國美術家協會都先後與法國政府連絡安排，利用捐贈的一幢公寓，派人到巴黎作數月參觀進修，這種安排也推動了兩國的藝術交流。如陳建中和戴海鷹，他們兩人同出身於廣州美術學院，同到香港之後，不久即轉赴巴黎。二人同用超寫實的手法，寫在巴黎日常所見事物，如公園的花卉等，技巧很高且精彩，也與法國在抽象表現派已過極峰之後新起的風格之一相符。

除了巴黎，在法國其他地方活躍的中國畫家也不少。尤其近年來從中國大陸赴法的畫家不在少數。此外到義大利的中國畫家也有不少，東方畫會的兩位畫家蕭勤（1935年生）與霍剛（1932年生）都曾在米蘭

工作多年。另外如德國、英國、瑞士及西班牙也都有中國畫家，這可證明在二十世紀後期，不少的中國畫家已在許多歐洲地方與西方的藝術家打成一片了。然而毫無疑問地，巴黎仍是中國畫家在歐洲的中心，一切活動與發展仍影響全歐以至全世界，因此中國來的畫家一直都很多。目前我們尚無法全都提出來討論，希望將來有機會再詳談這些畫家。

5.101 彭萬墀 吶喊 1971-1974
布面油畫 195x195公分

二）紐約

　　二十世紀後半期，美國在藝術上從一個以歐洲爲榜樣的文化逐漸發展成獨立的一支，而隨著美國在國際上之政治經濟領導地位的上昇，文化上亦有不少新發展，紐約因之成爲一個全世界的新藝術中心，它的地位可與巴黎相比，吸引了全世界各地的畫家到此來謀求其個人發展。在六、七十年代從台灣和香港來的中國畫家就不在少數，到了八、九十年代，從中國大陸來的畫家亦不斷增多，還有一部份是先到巴黎再轉至紐約及美國其他各地的。因此在紐約的中國畫家到二十世紀末時竟達數百人之多，十分熱鬧。

　　由於美國藝術本身一直都不停地有新發展。從五十年代的抽象表現派之後，繼之而來的有新超寫實派、普普藝術、視覺藝術、觀念藝術、行動藝術、裝置藝術等，皆各有千秋。於是中國畫家來到紐約也就不斷地受到各種不同新發展的沖激，而產生不同的發展。

　　一九四九年之後，有不少藝術家從中國遷居到美國來，如汪亞塵、王濟遠、李金髮等。不過許多人來美之後，與紐約的藝術界接觸不多，有人因爲謀生而離開了創作，而其中始終活躍於藝術界、年紀最大且最有成就者當推王季遷。

王季遷（1907 – 2003）

　　王季遷是蘇州人，從小學國畫，後拜蘇州名畫家吳湖帆門下，並移居上海。他一路收藏古畫，到了三十年代已爲上海知名畫家，且與當時在上海的書畫家與收藏家均極爲熟識，他同時並與一位當時在華的德國女學者孔德合作編寫一本關於明清畫家印鑑的書，故也在學術上有其地位。一九四八年，當共軍迫近上海時，他即乘船到美國，並開始在紐約定居。他最先於紐約設館授徒，後來便時常回香港收購古畫，然後售與美國博物館。六十年代初期，他曾到香港擔任新亞書院藝術系主任二年，之後又回到紐約。

　　王季遷在中國以國畫家成名，寓美國後仍繼續其毛筆宣紙的國畫創作。然在接觸紐約的藝術世界之後，他逐漸改變其完全的傳統作風，轉向西方的抽象表現派，因而創造出他自己的半抽象新畫風。這種半抽象作風亦得到社會認可。

　　他的代表作品如《山水450》（**圖5.102**），雖然仍用線條表現山石皴法，但他是先把紙揉過以後，再以墨擦出紋理。這種風格在他後期的畫中更爲增強，正如《山水1990》（畫家自藏）所見，其用同樣的方法做出紋理，但渲染的氣氛顯然增加許多，產生陰暗而沈鬱的氣氛。

5.102　王季遷　山水450　1983　紙本水墨設色　59x81公分　畫家自藏

丁雄泉（1929年生）

　　六、七十年代國際上最爲有名的中國畫家中以丁雄泉較爲特別。他生於上海，五十年代時期活躍於香港，到了六十年代，他先在巴黎設有畫室，後來又移居紐約。丁雄泉能詩善畫，主要以油畫爲主，並旁及壓克力及其他方法。而其題材皆以女人人體爲主，並搭以濃厚色彩，受巴黎畫風影響甚深。他亦以變形的手法描寫肉體豐腴、花叢、美人與貓等情色世界，自稱「採花大盜」，凸顯其作品在藝術市場上的賣點。因此他的作品曾於歐洲各國、美國各地、香港、台灣、日本等地展出，頗具一時商業上的成就。其這種作風可謂是因其個性與觀點才能達到的，且在歐洲、美國活躍的中國畫家群中獨樹一幟。

曾幼荷（1925年生，後易名佑和）

　　大陸易幟之後，有不少畫家從中國大陸來到美國，其中以北京來的曾幼荷最爲年幼，然而最早成功地把中西藝術融合的也是她。曾幼荷生於北京，從小極爲聰慧，年幼之時即拜滿清遺裔溥（忻）雪齋（其書畫在當時的北平最享盛名）及溥（佺）毅齋爲師，學得極精的傳統國畫技巧。後來輔仁大學成立，聘請溥氏兄弟執教國畫，並請溥雪齋爲藝術系主任。而曾幼荷十多歲時就已從輔仁大學畢業，而且成績特優，兩位溥氏都同意聘她爲助教，有時還請她代筆以作應酬，因此她在抗戰以前便已在北京成名。後來她與當時在輔仁教美術史的艾克教授結婚。艾克是德國人，當時專門研究中國建築與傢俱史，且收集了不少明代黃花梨傢俱，他與曾幼荷結婚可謂相得益彰，是一個美好的姻緣。

　　一九四七年當北方平津戰事甚烈之時，她隨艾克到廈門大學任教。當內戰於一九四八年延燒至華南時，他們便移居香港。一九四九年，艾克應聘到夏威夷任火努魯魯美術館東方部主任，她也隨之一同前往夏威夷。當時艾克也同時在夏威夷大學兼教東方美術史，曾幼荷便一方面繼續其創作，另一方面則輔助艾克研究與教學，因此得益不少。除此，她最先亦於該館教授國畫，到處參觀歐洲各國歷代文物，後來又至巴黎住了數月，與當時活躍於法國的畫家認識。其中除了已成名的畫家如巴洛克（Braque）等之外，還包括新興的抽象表現派畫家，也因而使其對抽象表現派有相當的認識與了解，從此畫風逐漸改變，融合傳統國畫與抽象表現派便成爲其新作風。夏威夷以前雖有不少華人，但在文化藝術方面一直都未有任何發展。他們夫婦來到夏威夷後，努力介紹、研究及創作，貢獻很大，尤其是曾幼荷，其藝術的發展意義極大，是夏威夷的一位名人。

　　除去用宣紙毛筆創作之外，她的新作風還包括試驗使用日本紙與泰國紙，有時作掛軸，有時作油畫，

有時還試以日本屏風等來嘗試，結果都相當成功。她也因此成為美國抽象表現派之一員，享有其個人作風，作品也入了不少博物館的收藏。這個成功是她努力嘗試的結果，與巴黎的趙無極和朱德群一般並列為在歐美最早成功的中國畫家。趙、朱二人都以油畫為主，但曾幼荷則採用種種不同的工具與方式，而且保存更多的中國傳統來作為其抽象表現的根基。

她在夏威夷的早期繪畫可以《潛動》（圖5.103）為代表。這仍是水墨畫，但她把黑白的對比增強，利用夏威夷各島的高山與山脈作成一巧妙構圖；全畫處理與傳統國畫如龔賢的山水有極大關係。

一九五七年艾克休假一年，她隨之赴歐參觀，曾開車到各國名城觀賞有名的古蹟、教堂、繪畫、雕塑，經希臘，走訪義大利、德國、法國、西班牙及英國，可謂見識了西方文化的菁華。而後他們到了巴黎，在那兒短居數月，經艾克的介紹她認識了不少畫家，如與畢卡索接近的布立克、新抽象畫家哈同、馬第爾、蘇拉吉、Mathen、Solarz等，她在這數月中接觸到歐洲戰後的新一輩畫家。回到夏威夷之後，她就

繼續發展其新作風，而趨向於抽象發展了。

另一方面，她在夏威夷的博物館中也見到不少國畫與日本屏風畫，她自己也開始試用數張畫湊成一個構圖，再用半抽象的作風創作其山水畫；有時還用屏風畫的金片與銀片貼於畫上，成為相當巧妙的構圖。《林的昇生》（圖5.104）便是以這種作風畫成的。她自己稱為「掇畫」，是用宣紙貼在硬紙板上，分開四屏，而合成一個構圖，描繪的是一處樹林的景色，樹木有疏有密，中有一太陽，全畫景色若隱若現，也有半抽象的表現，背景上有時也用些金粉或金葉，但一切十分協調，而成一個半抽象的景色。

其後她的畫走向抽象，但仍存有國畫的基本因素。《湖的喃語》（1989年作）用屏風的形式簡化湖邊的景色，幾株垂直的樹與平面的水線，再加以濃淡的霧色變化，形成了一個極簡單的半抽象構圖，且充滿詩意。到了《霧之保留》（1997年作），她把一群樹木抽象化成線條，但仍保持一些國畫成分。這些畫都表明其在發展中一直都是以國畫為根基，但又吸收許多西方的表現方法，從而構成其中西合璧的繪畫。

5.103
曾幼荷
潛動
1955
樹皮布紙／水墨
67x89公分
畫家自藏

5.104 曾幼荷 林的昇生 1959 畫家自藏

5.105 洪嫻 秋山 1968 25x39公分

洪嫻（1938年生）

另一位成功地把中西連合來創立自己畫風的女畫家是洪嫻。洪嫻祖籍揚州，一九四九年隨家人來到台灣。她自小就愛好繪畫，抵台之後即開始跟從當時從大陸來台的首席畫家溥心畬學畫，並成為其高足，她考入國立師範大學後仍隨溥作畫，後來於一九五八年到美國，於西北大學攻讀藝術兩年，取得碩士，之後就全力創作。

赴美之前，其畫技完全是傳統的中國繪畫，尤以白描為佳，但其在西北大學攻讀時學的多是油畫和水彩；而在理論上，她了解西方的藝術理論，之後亦慢慢運用水墨簡化與抽象化。剛巧一九六六年時，她以前在師大的同學劉國松來到芝加哥，提到他們在台灣創辦五月畫會的理論與風格，結果洪嫻也加入了五月畫會。隨著該會的主張，她也走向半抽象的水墨畫之路，將畫風轉變成為中西合璧的作風。

洪嫻因為有國畫的基本技巧，且在西北大學嘗試過一些西方油彩和水彩的作風，之後又加入五月畫會，結果發展出「雖然仍用水墨畫，但卻把景物抽象化」的個人風格。後來她在兩處私立藝術學校教授水墨畫，八十年代又赴香港中文大學執教兩年，不過她的主要精力仍是在創作方面。

《秋山》（圖5.105）是一九六八年的作品，那時她的半抽象畫已經十分成熟，全畫仍用傳統筆墨構成，山嶺的形象仍為主力，但這些峰巒都變成全畫抽象動力的一部份，加上山上雪影的黑白對比，形成一個相當美妙的構圖。洪嫻並沒有放棄傳統國畫的筆墨，但卻能利用它與西方的抽象畫連合，而呈現出一個新穎的面目。國畫與西洋畫的互相增益在此畫中表露得最為適當。

《古海青石》（圖5.106）是她另一張中西合璧的作品。海洋雖然不是國畫最普遍的題材，但大水石塊卻是國畫常見的。這畫主要安排了散佈於海邊的卵石，有大有小，有密有疏，其間的各種關係恰好表明其構思的巧妙，使全畫成為一個令人神往的景色。除此，她以傳統的技巧描繪卵石，然而整個構圖卻有如一張完全抽象的作品，此亦其長處之一。

5.106　洪嫻　古海青石　1970　52x30.5公分　Mary McDonald藏

趙春翔（1910－1991）

　　另一位所走道路相似的是曾住在紐約三十多年專心作畫的趙春翔。他是河南人，早年受其父教導作畫，後入河南師範學校，而後又入杭州的國立中國藝術院，親炙林風眠與潘天壽等人教導。抗戰期間他從已遷到昆明的藝專畢業，隨後擔任中學教員，且到過西北。抗戰之後不久又來到台灣，任教於國立台灣師範大學藝術系。一九五六年他赴西班牙馬德里學習，其後於一九五八年曾在歐洲旅遊六個月，最後轉至美國，定居於紐約，完全致力於作畫，一直到一九八○年才第一次返回台北展覽。後來他來往於紐約與台北間，直到一九八九年遷回四川成都為止。然其最後逝於台北。在他一生八十一年的歲月中，無論在台灣、歐洲、美國都專心作畫，靠展覽和獲獎維持生計。他的主要作品最後多運回台灣和香港，也因此能大量保存於台、港二地。

　　趙春翔在杭州藝專時主修西洋畫，但也隨潘天壽學過國畫。到國外之後，他最初希望能成為一位油畫家。那時正是抽象表現派在紐約最紅的時候，故他也隨之改變其作風，用大筆（有時用排筆）作粗線條，隨意地構成畫面的結構和一些基本的抽象形式，如圓圈、分塊之類。

　　到了七十年代以後，他逐漸改用宣紙，也用壓克力，同時較注重線條，並走回半具象之路。這些半具象都似乎是從中國的花鳥畫中轉來，不但在表現上從中國的傳統思想中尋找各種似舊而新的觀念，如「陰陽」、「宇宙」、「太極」、「八卦」、「涅盤」等，在形象方面亦為樹木、花卉或「翎毛」之類，達到了「中西合璧」。

　　其吸收西方抽象表現派的作品可以《醉人的粉紅》（圖5.107）為代表。他在這幅作於七十年代後期的作品中以綠、紅、藍的圓形與下面方形的黑色作對比，而在這二者之間又有不少小紅圈，除此再加上一個鳥形的筆觸，形成一個中西合璧的抽象作品。

　　到了八十年代，他已年逾七旬，其畫也走向成熟與回歸中國傳統的道路，《自然的桂冠》（1988年作）可為代表。全畫沒有鮮艷的顏色，而全用水墨的筆法橫直相間，再以潑墨把上面及下面連接起來，如此以中國傳統水墨畫的因素加入西方抽象，從而達到其藝術追求的目的。《母愛》（約八十年代作）也可以代表其標準作風。全畫約為方形，主要用水墨構成，右下方為一粗黑巨筆，像是樹幹，但其上有枝葉；到了中上部則有一大圓圈，最中為黃色，後為粉紅色，其外則以綠色，再外則為藍色，到了最外一圈則為水墨，且與樹枝相連，這種水墨枝葉與著色的圓形成為很好的對比，也是東、西方的結合，成為一個巧妙的構圖。而他在左下方又用水墨勾了兩三隻鳥，大小不同，似乎表示母與子。這種中西傳統的混合乍看似乎有點究兀，但稍看之後就可以了解其融會中西的個人風格了。

　　趙春翔的現存作品不少，我們從中可以見到其藝術發展的來龍去脈。其有部分作品純從國畫出來，有時是山水，有時是花卉竹石，而另一部分作品則從西方出發，或用水墨，或用色彩，完全是抽象構圖。除此，在這兩者之間也有不同類型，有時較為具象，多為花鳥、竹枝等，有時竟用幾個大字，這都表示其曾做過各種嘗試來達到其所企想的構圖，因此他無論對傳統國畫或西方的抽象作品都有其個人的獨特表現。

　　在美國的中國畫家，正如上面所提到的王季遷、曾幼荷、趙春翔，加上在八十年代來美國西部加州遊覽名地嘉美以及於蒙得利海岸繼續創作的張大千，都是大致走相同道路者，即皆從傳統國畫出發，仍多用國畫工具，但又同時吸收西洋理論，而構成他們個別的新作風。不過他們並不居住在同一處，也沒有組成一個畫會，而是各自耕耘，故他們的成就為各有各的獨創。

5.107　趙春翔　醉人的粉紅　1979

另外，在二十世紀初年曾有一群寫實畫家集中在紐約，專寫美國的生活與人物，題材亦多以紐約的市街爲主。這一群畫家合稱「八個畫家」。一位中國畫家程及（1921年生）來美之後，特別注意和欣賞這「八個畫家」的作風與題材，故他也沿用他們的題材與技巧，且把這些題材延伸成新的構圖與表現，並採用中國掛軸的形式，而表現出個人特點。

然而，在紐約居住的中國畫家群大多都以油畫爲主，且一般多受紐約藝術圈的影響而參加了各種不同的風格與理論，也各有其不同成就。有一種是從抽象表現派出發再帶一些中國色彩的，其中最突出者爲莊喆。

莊喆（1934年生）

　　莊喆是前故宮博物院副院長莊嚴的三兒子，從小
即對故宮文物有不少接觸，而且對其父的書法藝術亦
有相當理解。他到台灣後考入國立師範大學藝術學
系，主學油畫，但對國畫仍有基本訓練。他參加五月
畫會之後雖以油畫創作爲主，但注重黑白對比，少用
色彩，而且時常以書法參雜其間，將抽象畫與書法合
而爲一，其早年作品《國破山河在》（圖5.108）即爲
當時代表作。他於七十年代移居美國，先在密西根大
學所在的安娜堡居住十多年，八十年代又搬至紐約，
居住在蘇荷區。他仍繼續以油畫與壓克力爲主，其畫
中雖然都是完全抽象，但都有中國因素，有時似中國
書法，有時似國畫樹木及山水。他在九十年代曾以堪
薩斯城納爾遜博物館所藏之明代文徵明的《樹石圖》
爲樣本，作了由該畫轉變而來之構圖數十張，這種作
風正表明其從已抽象表現派中找到個人作風了。

5.108　莊喆　國破山河在　四之一　1966　畫家自藏

姚慶章（1941－2001）

　　活躍於紐約的中國畫家之中，有不少走向「新主義」或「照相寫實主義」等寫實派之路，這種新寫實派是在抽象表現派走到高峰後的一種反應。他們用精密的技巧描寫常見的都市現象，然後再加以自己個人的變化，形成獨特作風。七、八十年代時，從台灣來的不少畫家都朝這個方面發展，較爲突出的有姚慶章、韓湘寧、夏陽、陳昭宏、司徒強、卓有瑞等。他們都用油畫與極精細之筆寫日常所見事物。

　　姚慶章從一九七〇年左右就居住在紐約的蘇荷區，那是紐約早期的工廠與貨倉區。五、六十年代就有不少畫家移居到此，將這些倉庫加以裝修後變成畫室或居住之所。姚到紐約後不久就在這一區買下一層

貨倉，同時他發現蘇荷區到七十年代已經變成一個遊覽區，每天遊人如織，不但許多畫廊設於此地，而且不少餐廳、咖啡室、時裝店以及其他專賣給遊客的古董店、禮物店與書店、音樂器材店等都陸續開設，使蘇荷區成爲一個繁盛的旅遊區。姚慶章住在這個地方，親身經歷這一區的發展，於是就以蘇荷街上的店鋪櫥窗爲題材畫了不少新現實派的繪畫，其中他個人的特別作風是描寫一些櫥窗，一方面可以從外看到鋪內的情形，但又從反光中看到一些附近的活動，反映成一種特別構圖。這亦使其畫作在紐約的「超寫實」畫家中獨樹一幟。《Cerutti店》（圖5.109）即爲代表作之一。

5.109　姚慶章　Cerutti店　1982　布面油彩　紐約 Adi Rischner 先生收藏

韓湘寧（1939年生）

韓湘寧的發展與姚慶章相似，他在台灣時原爲五
月畫會之一員，嘗試作一些抽象的水墨畫。一九六七
年到紐約後，也在蘇荷區購了一層貨倉，並將其修建
成住所兼畫室。他受了超寫實派的影響，自己也成爲
超寫實派的一員。他選的題材多是美國當代最新的建
築物，如公路、橋樑、高樓及火車、船隻等，同時並
用很多細點構成畫內題材，此種手法使其畫中具有強
光映照下的現象，使各種實物變成半抽象感，此爲其
專門特長。《墨賽爾街》（圖5.110）即爲代表作之
一。

5.110 韓湘寧 墨賽爾街 1973 布面壓克力 畫家自藏

5.111　夏陽　學生　1988　布面油彩　吳柏晏先生收藏

夏陽（1932年生）

夏陽在台灣原是東方畫會的成員，他一九六三年先到歐洲住了一陣，而後轉學到紐約，也定居在蘇荷區。他同樣放棄了東方原來的抽象作風而走向超寫實之路，他的特長是專寫街景，用很寫實的手法寫一切店鋪房舍與同時走在街上的行人或在街上工作的工人；他運用背景的靜與行人或工人動作的動構成一有力的比照，而形成其個人作風。《學生》（圖5.111）為其代表作之一。

陳昭宏（1941年生）

陳昭宏也是台灣東方畫會的成員之一，早期畫作受到李仲生的影響，完全抽象。他於一九六八年赴法，不久即轉紐約，他在紐約也受到超寫實派的影響而趨向純超實作風。最特出的作品是《海濱》系列（圖5.112，《作品7416－海濱23》），寫在海邊游泳或在沙灘上活躍的女性。其他又有《浴室》系列，寫裸女橫陳，有其特別之處。

卓有瑞（1950年生）

卓有瑞畢業於國立台灣師範大學，一九七六年赴美，在紐約州立大學奧勃尼分校取得碩士，而後就到紐約蘇荷區。她由以前在台灣學得的李石樵寫實作風轉入紐約七十年代的超寫實主義，再慢慢發展出以蘇荷區日常所見古舊樓宇的一角爲主題的作品。她的主題有時是門窗，有時是樓梯，有時是小巷。而她的新寫實手法常把這些小景寫得十分懷舊而充滿傷感的意味，因而構成其獨特風格。《安全門》（圖5.113）即爲代表作之一。

5.112　陳昭宏　作品7416－海濱23　1974　布面油彩　畫家自藏

5.113　卓有瑞　安全門　1984　布面油彩　紐約私人收藏

司徒強（1948年生）

司徒強生長於香港，畢業於國立台灣師範大學，一九七五年赴美，在紐約的書拉特學院取得碩士。早年先後受嶺南派與五月畫會影響，到紐約之後也住在蘇荷區，因而受到超寫實主義派的影響走入超寫實之路。他在八十年代達到其個人獨特的超寫實作風，寫在紙板或木板上所貼的紙條、膠紙、圖釘、布條等，畫得異常眞實，幾可亂眞，這表明其寫實手法之強，成爲他個人的藝術成就（圖5.114，《第九交響樂：第四樂章（非貝多芬所作）》；圖5.115，《安魂曲I》）。他後期的畫與莊喆接近，並將這種超寫實作風與抽象的背景相連，成爲其新風格。他融合抽象與新寫實的目的似乎是在於表現一種人世間的變化與衰落，有些寫一枝完全寫實的玫瑰置於一個完全混沌的背景中，使人有人生衰老凋零之感（圖5.116，《穿越》）。

到了八十年代後期，這一群畫家開始摸索新的道路，脫離了超寫實作風，而往另一方面創作。姚慶章開始創作自然系列，脫離照片式的寫實，而注意線條與色彩本身的美感；韓湘寧先用油彩作街景人物，注重光線的斑點內影，後來又索性轉回用毛筆水彩作山水，全畫用點子構成，賦予傳統國畫一種新鮮氣魄；夏陽也放棄了純寫實的街景人物，而轉到用油彩和移動的形象創作一些門神等題材；司徒強則轉向創作一枝純寫實的花朵或枝葉處於一混沌凌亂的背景中（見圖5.116）。他們的轉變正與紐約畫派的轉型相關，故亦開始各自摸索其道路。

5.114　司徒強　第九交響樂：第四樂章（非貝多芬所作）　1982　布面壓克力　紐約 Forbes Magazine 收藏

5.115　司徒強　安魂曲I　1983-1984　布畫壓克力　45x89公分

5.116　司徒強　穿越　2001-2003　布畫壓克力　49.5x73.5公分

楊熾宏（1947年生）

另一位與司徒強相似的是楊熾宏，他畢業於台灣師大美術系，亦於紐約蘇荷區定居多年。他也從抽象油畫開始，後來再轉用各種不同手法寫自然中的禽獸處於一種完全虛構的背景中，有時用古代木刻的方式，有時用半抽象的背景，寫出奇特的形象。他也將新寫實與抽象合而為一，常用較寫實的方法畫成在海邊撿拾到的卵石、樹枝及其他自然物質，但背景則時常抽象，表現出大自然與人世間的變化與衰老。

廖修平（1936年生）

中國畫家在美從事版畫創作的並不多，最為突出的是廖修平。他是台灣人，畢業於台灣師範大學藝術學系，受李石樵的教導最深。他先到日本留學數年，後來又轉赴巴黎，進入著名的版畫中心「第十七號畫家」學習了不少新技巧。到後來他又轉到美國，住在紐約附近，並從事版畫與油畫的創作。他先用油畫創作傳統的廟、神，再慢慢改用版畫，並以半抽象半設計式的對比方法來寫實物或自然的景色。其作品有的取材自傳統國畫，有些採自歐美的新意，而創出其半具象、半抽象、用色十分鮮艷而有奇氣的個人風格。

自八、九十年代開始，不少從中國大陸來到美國的畫家也在紐約聚居。他們之中也有不少走向超寫實之路，其中最著名者是陳逸飛（1946年生）。陳逸飛來自上海，曾在亨特學院取得碩士，先作風景畫，之後專畫中國傳統家庭的陳設與中國婦女的傳統裝束，其技巧都有如照片放大，以工細為主，構成其獨特的個人招牌。另有一位是陳丹青（1953年生），亦來自上海，原在北京中央美術學院畢業，用寫實手法寫在紐約所見的人物與生活；此外在西岸的洛杉磯有丁紹光（1939年生），他也是在北京中央美術學院畢業，到美後多寓居洛杉磯。他用不同的方法發展其個人裝飾性版畫與油畫，寫中國古代神話和歷史上的人物，甚受歡迎。此外有幾位前衛觀念藝術家，包括徐冰（1955年生）、谷文達等，因為他們的作品已不屬於繪畫史範疇，在此就不作討論了。

結論：展望二十一世紀的中國繪畫

　　從二十一世紀回顧十九與二十世紀，我們可以見到中國藝術隨著整個國家的政治、社會、經濟及文化的發展，而產生極為重大且深刻的變化。從一八四○年開始，整個晚清的中國開始受到西方的重大衝擊，同時國內的保守勢力不斷地頑抗，以致中國藝術雖受西方的影響，卻仍保持了傳統面貌。到了辛亥革命後的四十年間，西方文化隨著整個中國政治社會西化，而對中國有極大影響。可惜在這個期間變亂頻仍，社會極不安定，文化與藝術僅是粗有接觸，略有改變，但中而中，西而西，二者間並無完美的結合。到了二十世紀後半期，中國的文化分成三支，大陸實行社會主義，強調藝術政治化，以寫實主義為專。台灣則走歐美之路，接受西方方向，而有新的開展。至於香港，因一直都在英國統治之下，故中西合調，變化更多。總之，到了二十世紀末期，中國社會與文化都已受到西方強烈的影響而出現巨大變化。在這個瀰漫全球的趨勢之下，中國文化應當何去何從，正是眼前最為急切的問題。

　　最近數十年間，在藝術上有一個很明顯的現象，就是中國人口的國際化。與以往中國向外的移民不同，不少中國知識份子不斷地前往西方接受教育，許多人還定居下來，也因此不少中國的文化因素被帶到西方，而開始協調。這股新趨勢，一方面使西方文化對中國的影響變大；另一方面，也把一些中國的菁華帶到外國，雙方開始從相互沖激到協調，亦可能更形明顯。而這就引起一個當前最緊湊的問題，中國的藝術與文化在目前的全球化之下，應該走什麼路子？

　　中國文化有數千年的優秀傳統，這是不容否認的事實，且這個傳統是全世界的文化傳統中最優秀之一。在過去兩個世紀中，中國文化受到西方文化的衝擊，一般悲觀者都認為中國的前途只有走完全西化之路，但國畫傳統者則主張保存傳統，以不變應萬變。然而目前中西文化仍不斷沖激，不少發展是中西互相交流所成的一種新文化：既有傳統因素，也有強烈的西方影響。在這種相互作用中，新的藝術，即兼具傳統因素與西方特點的偉大藝術便由此誕生，也能更深入地表現中華民族的優秀成就。

　　就目前的情形而論，雖然在政治方面仍存在問題，但在文化藝術上，大陸、台灣與香港這三個文化中心已慢慢合流。這種現象在未來的歲月中必與日俱增，這三方面的文化也將更加合流，凝聚成一個比以前更為複雜深刻的新的文化體系，且將在未來的國際上找到一個特殊地位，構成一個新傳統。而這個新傳統將會保持中國藝術的工具，仍由毛筆、宣紙及水墨為主，但在表現上會夾帶來自西方的因素。

　　目前在一般美術學校中，所有學生都同時經歷國畫與西畫的訓練，故他們未來應該都會朝融會中西發展。強調傳統國畫者，必會利用素描與速寫的經驗，來增強國畫的表現力。注重西畫者也一定會採用一些國畫的題材和技巧，使他們的作品有連繫中西的功用。在未來的歲月中，中西合流一定會結出豐碩的果實，也將成為世界現代繪畫的一支。

　　除此，今日世界各國的藝術理論繁多，從最原始到最複雜的都有。又由於今日傳媒之力量，知識散佈地既快又廣，一個現代畫家在面對這些五花八門的種種理論時，應該如何發展他或她的個人作風，實是一個頗具意義的問題。

　　而中國繪畫的傳統，千年來都以毛筆、水墨和宣紙為主，一直都是平面的表現。目前在歐美的不少藝術家，正欲打破這種平面作風，轉向與其他藝術形式

合流：如觀念藝術，根本與平面的紙或油布無關；又如表演藝術，將繪畫與戲劇合流；又如裝置藝術，要把繪畫與建築結合；又如環境藝術，則令繪畫與都市或戶外的設計打成一片。這些新發展對一個年輕的中國畫家來說，也許並沒有太大影響，但一個畫家對這些新潮流多少總會有些體會，而對其本人的表現方法多少產生啓發。因此看待這些新潮流時，中國畫家是否會繼續其傳統的表現方法，便成爲一個最爲切身的問題了。

　　歸根究底，在這種中西合流的過程中，形式尙屬次要，因爲一個眞正的藝術家，無論採取任何形式，都能表現其內心感受而完成其藝術作品。眞正重要的是作品內容，現代中國畫家當前最重要的任務，便是盡力探討如何把傳統的理想與現代中西合流的因素，用最深刻的手法完全表現出來，這也是我們對於二十一世紀中國畫家的期望。

<div style="text-align: right">著者　二〇〇三年夏</div>

附錄

附錄一　大陸各地畫院概況

北京畫院：一九五六年六月一日，國務院工作會議通過文化部提出的「北京與上海各成立一所中國畫院」的報告。一九五七年五月十四日上午，北京中國畫院成立。畫院成立時，畫家由文化部直接聘任，當時入院的畫家有齊白石、葉恭綽、陳半丁、于非闇、王雪濤、胡佩衡、惠孝同、吳光宇、秦仲文、汪慎生等著名畫家，還聘請了一些著名畫家作為院外畫師。藝術大師齊白石任名譽院長，葉恭綽任院長，陳半丁、于非闇、徐燕蓀任副院長。畫院創辦《中國畫》季刊。一九五九年，舉辦業餘短期和長期的專業進修班。一九六一年後，畫院開始從美術院校吸收畢業生和社會上的畫家，一九六五年畫院增設油畫、雕塑、版畫等專業，「北京中國畫院」更名為「北京畫院」。一九八五年，畫院遷入新址。北京畫院現在是全國集中專業畫家最多的創作實體，先後有一百二十多位畫家在此工作。現有在職人員一百多名。前任院長劉春華；現任院長王明明。

上海中國畫院：一九六○年六月畫院正式成立，首任院長豐子愷，現任院長程十髮。上海中國畫院先後匯集了一百多位書畫篆刻家，出版有《上海中國畫院通訊》。

四十年來，畫院積累了書畫篆刻作品和畫師們的歷年精品五千餘件，並收集畫冊和珍貴圖書十餘萬冊，出版有《上海中國畫院藏品集》。一九九六年，程十髮院長將他珍藏的一百二十二件書畫精品捐獻給國家，畫院特闢「程十髮藏畫陳列館」。在上海岳陽路一九七號的畫院原址上，建造了二十八層樓的華仁大廈。這座由程十髮策劃、由建築師邢同和設計的一至四層大樓，建築面積四千四百平方米，是畫院的

「新居」。

江蘇省國畫院：一九六二年成立，首任院長傅抱石。一九七七年恢復，錢松嵒任院長，為毛主席紀念堂和中央機關製作了多幅山水畫，加強對外書畫交流，為中國書畫的發展做出了貢獻。一九八四年，趙緒成任院長。一九九七年經江蘇省人民政府批准，畫院升格為副廳級，並設立山水、人物、花鳥、書法四個研究所，及院辦公室、藝委會、傅抱石紀念館、名家美術館、培訓部、《書畫藝術》雜誌編輯部等。

廣東畫院：廣東省畫院始建於一九六二年，第一任院長由中國美術家協會廣東分會主席黃新波兼任。一九七九年至一九八八年間，關山月任院長，畫家已增加到二十四人。畫院新址大樓在一九八二年十二月落成，建築面積約四千六百平方米。其中擁有畫室二十二間；大、小展覽廳兩個共七百多平方米，一百八十多米展線；藏畫室兩間，收藏中國古今書畫及油畫、版畫作品四百多件；有圖書資料室，收藏了逾萬冊的圖書資料；此外還有裱畫室、攝影室以及多功能會議室等。一九九二年，王玉珏任院長。畫院現有在職畫家、評論家、藝術顧問以及聘請院外畫家共五十二人。

湖北省美術院：始建於一九六五年，最早成立的五所畫院之一，是具有中國畫、油畫、雕塑、壁畫、版畫、漆畫、水彩、水粉畫、環境藝術及美術評論等專業的綜合單位。擁有美術家四十六名，在職三十五名。湖北省美術院占地面積為二·二公頃，除專業設施外，並有美術館，展場面積為兩千一百平方米。前任院長馮今松；現任院長陳立言。

安徽省書畫院：建於一九七九年，院長戴岳，名譽院長賴少其，當時院內僅有工作人員五人。新院址一九八八年建立，有三百四十八平方米的展覽廳和十間辦公室和畫室。一九九五年起王濤出任院長至今。安徽省書畫院現爲省文化廳下屬的處級事業單位，在編十五人，其中專業書家十二人，院外畫師三人。畫院的經濟來源主要是以財政撥款爲主，其次是自籌資金。

貴州國畫院：成立於一九八〇年一月，宋吟可任院長。一九九一年，畫院開始設立人物畫、山水畫、花鳥畫創作室，遷至貴陽市外環東路大樓新址。一九九三年，省文化廳任命方小石爲畫院名譽院長。一九九八年曾組織書畫拍賣三次，全部由省民政廳收款後轉贈災區。

黑龍江省畫院：一九八〇年成立。一九九四年畫院新院址落成，二千五百平方米，包括畫室、會議室、辦公室、貴賓室、作品陳列室、資料室、畫庫、微機室、裝裱室、健身房、食堂等。黑龍江省畫院隸屬於省委宣傳部，按廳級單位管理。院設創作研究室和辦公室，最初編制二十五人。院屬冰城畫廊是成立最早的書畫經營單位。

汕頭畫院：一九八〇年九月成立，綜合性美術機構，劉昌潮任院長。一九八四年杜應強任院長。一九九五年畫師從原二十六人發展成爲四十八人，包括中國畫、版畫、油畫、水彩、水粉、連環畫、雕塑等。畫院坐落在汕頭市海濱，附設展覽廳及嶺海畫廊。汕頭僑鄉成爲開放城市和經濟特區，配合國際潮團聯誼會，弘揚潮汕文化，舉辦國際潮汕人書畫展，出版特輯，增進國際潮人鄉情藝誼。

陝西國畫院：一九八一年一月五日成立，是陝西省政府文化廳直屬機構，由國家提供管理、人員編制、建築設施及事業經費。陝西國畫院在西安市北關龍首村，建院之初，畫室、辦公室和職工宿舍都是利用一座破舊的展覽館改建的。一九九〇年落成陝西國畫院主體建築，面積三千七百八十平方米。

新疆畫院：一九八一年六月成立，是新疆維吾爾族自治區的專門美術創作機構，設中國畫、油畫、壁畫、版畫創作研究室，以及行政辦公室、中國畫裝裱組、畫廊（新疆畫院畫廊、深圳西域畫廊）等部門。畫院現有專業畫家二十九人（含離退休畫家六名），包括漢族、維吾爾族、哈薩克族、柯爾克孜族、滿族、苗族、回族七個民族，其中獲得高級職稱人員二十三名（一級美術師七人），中國美術家協會會員十九名，自治區美術家協會會員二十五人，國家有突出貢獻中青年專家、自治區優秀專家及享受國務院特殊津貼人員四名，八屆全國人大代表一名，第六、第七、第八屆自治區政協常委和委員三名，自治區人民政府文史館館員和自治區人民政府參軍室參事多名。畫院行政領導均由畫家兼任，克里木·納斯爾丁爲院長（自治區美術家協會副主席），于文雅爲副院長、支部書記（自治區版畫研究會副會長）。

中國畫研究院：一九八一年十一月成立，中央文化部直屬的事業單位，院長李可染。一九八五年劉勃舒兼常務副院長，一九九三年繼任院長。坐落在北京西三環北路的中國畫研究院，占地約一·五三公頃，仿蘇州園林建築，設展廳及四十八套畫室。下設創作研究部、展覽館、院辦公室、總務部及工會等部門，現有在職人員五十八人。其中創作和理論研究人員二十餘名。出版有院刊《中國畫研究》、《中國畫研究通訊》。

重慶國畫院：重慶市文化局直屬事業機構，成立於一九八一年十二月二十八日。院長王洪華，院藝術委員會由十五人組成。專職美術師四名，兼職畫家若干。畫院設藝委會、業務室、辦公室、展覽部、裝裱室。

福建畫院：始建於一九八二年。現在院址在福州市白馬路黎明街，總占地五千五百六十平方米。建築面積四千多平方米，有二十八個畫室、四百八十米展線的大展廳、一百四十平方米的學術廳和二個大接待室、二個創作室、一個筆會廳和一個餐廳。附屬一個兩百平方米的藍頂畫廊。福建畫院編制二十八人。在編的專業畫師十二人、學術部六人、事務部十人和十四位特聘畫師。

廣西書畫院：一九八二年五月成立，是廣西壯族自治區黨委宣傳部直接領導的藝術事業單位。一九八六年，經區黨委批准，定編五人。一九八八年，區編制委員會又批准增加五個不帶工資的編制。第一任院長陽太陽；第二任院長謝盛培；現任院長暫缺。辦公地點臨時設在廣西壯族自治區黨委宣傳部內。目前廣西書畫院已聘請院士五十多名，均是區內較有創作活力的中青年畫家。

遼寧畫院：一九八二年二月正式建立，是遼寧省美術創作專業機構。編制二十九名，現有書畫家十九名，其中國畫家八名、油畫家八名、版畫家兩名、書法家一名。畫家中一級美術師十五名，二級美術師四名。第一任院長徐靈，名譽院長副省長王錚。第二任院長王冠。第三任院長趙華勝。現任領導、書記兼副院長徐萍。畫院下設國畫書法研究部、油畫版畫研究部、創收部、藝術委員會、辦公室和神州藝術公司。一九八九年遷入新辦公樓，有千餘平方米辦公用房，每位畫家有專用畫室。

四川省詩書畫院：全國唯一由鄧小平親自倡議成立並題寫院名的畫院。一九八四年十一月十日正式成立。畫院編輯出版有《書畫家》和《岷峨詩稿》。前任院長楊析綜，名譽院長楊超，現任院長戴衛。

浙江畫院：一九八四年成立，陸儼少任院長。浙江畫院有一級美術師七名，二級美術師四名，三級美術師三名，行政人員一名。內設畫院藝術委員會，負責畫院的學術活動和藝術創作，下轄畫院藝術事務所，負責經營和服務。舉辦「龍年國際筆會」、「自選作品展」、「名家書畫進萬家」等，活動收到經濟效益和社會效益。自一九九○年起，由浙江畫院牽頭已舉辦了八屆全省畫院工作會議。

河北畫院：建於一九八四年，位於石家莊市東南新區，河北省唯一從事美術創作、培訓全省專業和業餘畫家的省級美術機構，是河北省文化廳下屬的全民文化事業單位（一九九七年成立的河北省美術創作中心也設立在河北畫院）。河北畫院有中國畫、油畫、版畫、雕塑等專業畫家，其中一級美術師十七名，二級美術師七名。

河北畫院辦公樓、河北畫院畫廊、畫室及畫家宿舍占地一‧一公頃，建築面積五千三百平方米。前任院長王懷騏，現任院長南�французку笙。

雲南畫院：在原雲南省文化廳美術攝影工作室的基礎上，於一九八四年三月成立，雲南省文化廳領導的文化事業單位。雲南畫院在職畫家十二人，其中高級職稱（一、二級美術師）十人，中級職稱兩人。專業包括國畫、油畫、版畫等。聘請了六位院外畫家。畫院現有行政人員七人，其中包括雲南美術館的工作

人員三人。

吉林省書畫院：始建於一九八五年十一月，原名吉林省畫院，一九九七年改爲現名，是吉林省文學藝術界聯合會下屬的書畫創作研究機構，國家事業單位。現有院內書畫家二十名。一級美術師七人，二級美術師十人，三級美術師三人，院外聘任書畫家三十五人。院長金隆貴，副院長三人，名譽院長二人，顧問十一人。下設美術創作研究部、書法創作研究部、辦公室、美術服務中心。

江西書畫院：一九八七年一月成立。有行政辦公室、創作部、展覽部、經營部。總編制十九人，現有專業畫家九人，行政人員七人，院領導兩人。專業畫家中有國家一級美術師三人，二級美術師五人，三級美術師一人。聘有藝術顧問和特聘畫家二十三人。其中國畫家十人，油畫家五人，雕塑家兩人，漆畫家一人，書法家兩人，美術史論家三人。內含一級美術師、教授七人，二級美術師、副教授十二人，三級美術師四人。首任院長、黨支部書記劉儉，前任院長吳齊。現任院長兼黨支部書記蔡超。江西書畫院新建十二層大樓坐落在東湖畔，建築面積五千平方米，集創作研究、展覽陳列、經營服務及生活設施於一體。大小畫室一層共十二間，畫廊一個。職工宿舍共二十八套。

山西畫院：原稱山西美術院，是一九八五年在山西省美術工作室的基礎上組建的。一九九五年改名爲山西畫院，隸屬於山西省文化廳。院長兼書記王朝瑞。下設一室四部一科，即辦公室、創作部、《美術耕耘》編輯部、業務部、開發部、財政科。有美術專業創作人員十八名，美術理論人員四名。山西畫院坐落在「三晉第一街」的太原市迎澤大街。一九八五年

創辦了專業季刊《美術耕耘》。畫院設有書畫裝裱中心、畫框製作中心。

寧夏書畫院：一九八五年成立，隸屬寧夏文化廳領導。名譽院長胡公石等四人，院長任振江。現有十七人，下設辦公室和國畫、書法篆刻及油畫版畫創研室。業務人員：一級美術師兩人，二級美術師四人，三級美術師九人。特聘藝術顧問五人，特聘畫師二十三人。

天津畫院：一九八六年成立，爲市政府主管的事業單位。畫院有專職畫家二十七名，包括一級美術師十六名，二級美術師四名，三級美術師四名。聘請在天津美術界有影響的院外畫家十七名。此外，還聘請了三位藝術顧問和一位公關顧問。畫院的畫家曾多次出國，相繼在二十多個國家和地區舉辦了個人的展覽，數十件作品被世界各地博物館收藏。

河南省書畫院：成立於一九八六年，院址在鄭州市繁華地段，是集中國畫、油畫、版畫、書法於一身的綜合性畫院，也是河南省唯一的省級專業美術創作單位，隸屬河南省文聯領導，建制正處級，編制三十名，一九九六年政府核定爲差額補貼國家事業單位。現有專業畫家十二人，其中國畫家三人，油畫家五人，版畫家兩人，書法家兩人；特邀院外畫家三十三人。首任院長陳天然。第二任院長張海。現任院長曹新林。下設辦公室、創研室、宣聯部、開發部（翰苑藝術公司）四個部室。

擁有面積四千五百平方米的九層大樓，內設畫家工作室、展覽館、畫廊、裝裱室、資料室、畫庫、培訓大廳、美術用品商店、接待室等，是河南省書畫展覽、交流、講學、研討、收藏、銷售的中心與集散地。

深圳畫院：成立於一九八七年，是深圳市政府直屬的文化事業單位，現有編制三十八名，在編專職畫家和理論家十四名，院長董小明。由政府投資興建的深圳畫院新址，坐落銀湖之畔，建築面積五千平方米，有展覽廳、學術報告廳、各類畫室、專業圖書館、攝影、裝裱和版畫工作室，還有為客座畫家配置的帶客房的畫室及各項配套設施。舉辦了三屆「深圳國際水墨畫雙年展」，深圳畫院在院內部控制專職畫家數量，對外設客座制度，聘國內外畫家任客座畫家。

山東畫院：成立於一九八八年九月，是山東省文化廳所屬的綜合性國家美術事業單位。其專業包括國畫、書法、油畫、版畫、水彩、水粉、年畫、雕塑等。省文化廳聘請宋英、于希寧、劉寶純、呂常凌為院長。畫院所屬的辦公室為實體機構，現有十名工作人員，負責畫院的日常業務及行政工作。畫院聘請十六位有關領導為顧問，二十位本省著名書畫家為藝術顧問，五百多位省內有一定影響的畫家為高級畫師和畫師。

甘肅畫院：一九九〇年成立，是甘肅省政府支持成立的以中國畫為主體、兼設書法、油畫及版畫等專業門類的綜合性畫院，是省屬地級事業單位。甘肅畫院坐落在甘肅省會蘭州市區黃河之濱南湖之畔。畫院辦公樓具傳統建築特色，面積三千二百平方米。樓內設有書畫室、迎賓室、資料室、講學廳及招待室等。甘肅畫院的名譽院長是常書鴻。顧問是葛士英（原甘肅省政協主席）、陳伯希（原甘肅省美術家協會主席）。第一任院長毛敵非（原省政府秘書長、省外辦主任）。現任黨委書記景維新，院長趙正。

湖南書畫研究院：成立於一九九一年十一月五日，省屬全民事業單位，全額財政撥款，是湖南省唯一的美術、書法創作研究機構。定編二十人，陳白一任院長，鍾增亞任黨支部書記兼常務副院長。一九九六年改組領導班子，劉正任名譽院長，鍾增亞任院長。其中專職畫家十五名，行政人員五名，另外聘用臨時人員十名。書畫院建築面積三千七百平方米，共六層。內設畫室、陳列廳、展覽館、會議廳、收藏室、檔案資料室、保管室、裱畫室。每位畫家分配畫室一間二十平方米。陳列廳一千平方米，常年陳列書畫院專職畫家作品，是接待國內外畫家或藝術團體的場所。每年保證給畫家提供一定數量的寫生費和材料費。湖南書畫研究院位於長沙繁華地段，書畫研究院直屬企業。「湖南省文化藝術發展中心」開闢畫廊茶座，促成書畫家與收藏家見面洽談。該中心還涉足裝飾業、廣告業，為書畫家進入市場提供各類服務，對提高書畫家的收入，推出作品，擴大影響做出貢獻。

海南省書畫院：成立於一九九二年，是海南省文聯領導下的文化事業單位。設有中國畫、油畫、版畫、書法四種門類，創作人員十五名，其中具有高級職稱者十一名，全部創作人員均為中國美術家協會會員和中國書法家協會會員。畫院主要領導由文聯黨組任命。一九九八年經省政府批准立項，由省財政撥款籌建海南省書畫院大樓，現正在實施中。現任院長由省文聯主席黃海兼任。謝躍庭、吳多旺任畫院顧問。

附錄二　大陸地區主要高等藝術院校概況

中央美術學院：由原北平國立藝術專科學校擴充，一九五〇年成立。中央美術學院的初創時期，設繪畫、雕塑、圖案、陶瓷四科。徐悲鴻任院長。一九五一年江豐任副院長。一九五三年至一九五七年，美院進行正規化建設，建立五年學制的本科，並籌備將繪畫分爲油畫、彩墨、版畫三個系。一九五三年正式建立了附屬中等美術學校，由丁井文任校長。一九五三年徐悲鴻逝世由江豐代理院長，採用了蘇聯美術教育的模式與蘇聯美術學校的教學大綱，並按照蘇聯制度建設美院附中。一九五五年中央美術學院辦油畫訓練班，以培養和提高各高等美術學校油畫教師水平，學制兩年。蘇聯油畫家康·麥·馬克西莫夫執教。在油畫訓練班之後，在同樣的宗旨和招生原則指導下又舉辦了雕塑訓練班，於一九五六年三月正式開課，由蘇聯雕塑家尼·尼·克林杜霍夫主持教學。一九五三年始改設油畫、彩墨畫、版畫三科。一九五三年六月開始籌建中國繪畫研究所，黃賓虹兼任所長，王朝聞任副所長。一九五六年籌建美術史系，一九五七年九月招收第一批學生入學。雕塑創作室於一九五五年建立，作爲美院的附屬單位，一九五六年工藝美術系遷出，另成立中央工藝美術學院。一九五七年一月中央美院與華東分院（今中國美術學院）共同的學報《美術研究》創刊。一九五八年吳作人任院長，試行工作室制。油畫系：第一畫室：吳作人、艾中信；第二畫室：羅工柳；第三畫室：董希文、許幸之。中國畫系：山水畫科：李可染、宗其香；花鳥畫科：郭味蕖、李苦禪、田世光；人物畫科：蔣兆和、葉淺予。版畫系：第一畫室：李樺；第二畫室：古元；第三畫室：黃永玉；第四畫室：王琦。學生一至二年基礎課之後，進入畫室接受更加深入的專業訓練。經歷了十年浩劫，中央美術學院一些著名畫家相繼去世。一九七九年江豐任院長，陳沛任黨委書記。新建了年畫連環畫系和壁畫系。一九七八年恢復高考制度。一九八三年設碩士學位。一九八四年設博士學位。一九八五年油畫系第四畫室成立，以西方後印象派之後的抽象主義、現代主義藝術爲研究對象。民間美術系改爲民間美術研究室。一九九九年脫離文化部，隸屬教育部。前任院長靳尚誼，現任院長潘公凱。

中央工藝美術學院（1999年併入清華大學，更名爲清華大學美術學院）：由原中央美術學院的實用美術系，脫離中央美術學院，獨立成立中央工藝美術學院。一九五六年十一月建院，最初設立三個系，即原實用美術系的染織科、陶瓷科、印刷科，擴大爲染織美術系、陶瓷美術系、裝潢美術系。文革中停頓。一九七七年全國高等院校恢復全國統一招生考試，招收了文革後第一批本科生、專科生、研究生。一九七九年十一月一日，印刷工藝系正式移交北京印刷學院籌備處。一九八〇年六月，《裝飾》復刊，出版了《工藝美術論叢》。一九八〇年成立了中央工藝美術學院設計中心。一九八五年改爲環境藝術設計中心，負責有計劃地接受社會委託，結合教學、科研、進修，結合有關專業承擔社會創作設計任務。一九八四年增設了工藝美術史系、服裝設計系和工業設計系。一九八六年三月，原屬各系管理的實驗室性質的工場，合併爲工藝實驗室管理處，設有木工、金工、印染、服裝、漆工、陶瓷、印刷、攝影、裝裱、微機、電教等工作間，爲各專業教學提供了較完善的實驗場地。中央工藝美術學院設有陶瓷設計、染織設計、裝潢設計、工業設計、裝飾藝術、服裝設計、環境藝術、工藝美術學八個系、十三個專業。一九八七年一月十日《中央工藝美術學院院刊》創刊號出版。一九九九年

合併入清華大學，更名清華大學美術學院。

中國美術學院：前身爲一九二八年成立的國立藝術院（杭州西湖），一九三〇年改名爲國立杭州藝術專科學校，院長爲林風眠。一九三七年抗日戰爭爆發，國立北平藝術專科學校師生輾轉到南方牯嶺，民國政府教育部下令杭州、北平兩國立藝專在湖南沅陵合併，定名爲國立藝術專科學校。抗日戰爭期間，國立藝專曾遷至昆明、呈貢縣安江村、四川壁山縣、重慶沙坪壩。抗戰勝利後，遷回原杭州藝專校舍。國立藝專十二年間，曾六易校長，分別爲林風眠、滕固、呂鳳子、陳之佛、潘天濤、汪日章。一九五〇年十一月改名爲中央美術學院華東分院，江豐主持院務，強調生活爲藝術創作的源泉，所採用的主要形式是年畫、宣傳畫、連環畫。一九五四年，成立附屬中等美術學校。一九五七年一月，與中央美術學院共同創辦《美術研究》，作爲兩院的學報。一九五七年七月，遷至杭州南山路。一九五八年六月改名爲浙江美術學院。文化大革命中，院長潘天壽、教授倪貽德、蕭傳玖等先後被迫害去世。一九七七年恢復入學考試制度。一九八三年大力發展社會急需專業，新增加美術教育系、美術史論系、環境藝術專業；壁畫工作室、壁掛工作室、電子計算機美術設計中心、書法篆刻研究室、環境藝術研究室。同時，開始培養博士、碩士研究生。一九八〇年恢復學報，定名爲《新美術》，把《國外美術資料》改版爲《美術譯叢》。一九八五年成立浙江美術院出版社。一九九三年十一月十六日起更名爲中國美術學院。全院設有中國畫、油畫、版畫、雕塑、工藝美術、美術教育、美術史論、環境藝術八個系。

西安美術學院：西安美術學院的前身爲一九四八年建立的西北藝術學校。西北藝術學校是爲適應戰事需要，在晉綏解放區成立的一所新型的文化藝術幹部學校。一九四九年統一爲西北人民藝術學校。西北藝術學院一九五〇年成立，一九五三年改建爲西北藝術專科學校。美術系設有繪畫、圖案、雕塑各三個專業科。一九五七年獨立成爲西安美術專科學校，設國畫、油畫、工藝、師範四系，一九六〇年增設理論系。一九六〇年，西安美專改爲西安美術學院，並增設雕塑系。文革後，國畫、雕塑、油畫、版畫、工藝與史論專業取得了碩士學位的授予權。目前，西安美術學院已形成有碩士研究生、本科生、專科生、代培生、走讀生、進修生等多層次、多形式的教育與教學體系。西安美術學院現有國畫、油畫、版畫、雕塑、工藝、設計、師範共七個系，以及一個附屬中等美術學校。

南京藝術學院：一九五二年十二月，私立上海美術專科學校、私立蘇州美術專科學校、山東大學藝術系合併爲華東藝術專科學校。劉海粟任校長，臧雲遠爲副校長。學校教學行政的基層爲音樂、美術兩系。一九五八年，華東藝專遷校南京，改名爲南京藝術專科學校。一九五九年更名爲南京藝術學院，學制四年。縱翰民任院長，陳之佛任副院長。一九八一年增設工藝美術系，批准爲碩士學位授予單位。一九八五年美術歷史及理論研究專業爲博士學位授予點。南京藝術學院現設有美術、工藝美術、音樂三系。學報《藝苑》自一九八六年第一期改爲美術、音樂分版發行。

天津美術學院：天津美術學院的前身，爲一九〇六年成立北洋女師範學堂，一九二九年改建的河北省女子師範學院。一九四九年河北師範學院設有四個系，其中藝術系包括美術組、音樂組、戲劇組三個部分。一九五〇年，正式建美術系。一九五八年組建爲

河北藝術師範學院。一九五九年音樂系併入天津音樂學院，美術系經擴充建成河北美術學院。一九六〇年增設雕塑系，自此河北美術學院共有四個系，設有油畫、中國畫、版畫、裝潢設計、染織設計、雕塑、師範美術七個專業。一九六二年恢復河北藝術師範學院校名，加入音樂系。一九七二年美術專業遷回舊址。一九七三年美術專業與音樂專業合建為天津藝術學院。一九八〇年天津藝術學院分建為天津美術學院和天津音樂學院。從此，成為一所獨立的市屬高等美術院校，設有繪畫、工藝美術、工業設計、美術教育四個系。

魯迅美術學院：前身是一九三八年建於延安的魯迅藝術學院。一九四六年，魯藝先後遷校至齊齊哈爾、佳木斯、哈爾濱和瀋陽，曾更名為東北魯迅文藝學院、東北魯迅文藝學院美術部。一九五三年，以美術部為基礎組建成東北美術專科學校，建址於瀋陽南湖。一九五八年發展為魯迅美術學院。學院現有十一個系(十五個專業)，一個成人教育學院和一個附屬中等美術學校。設有中國畫系、版畫系、油畫系、雕塑系、影像工程系、裝潢藝術系（環境裝潢設計、裝飾設計、多媒體設計三個專業）、染織服裝藝術設計系、環境藝術設計系、工業設計系（含工業設計和陶瓷設計兩個專業）、美術教育系和美術史論系；成人教育學院的函授教育有中國畫、裝潢設計、藝術攝影、美術教育四個專業，成人自學考試開設裝潢設計專業。學院現有的十四個專業中有七個具有碩士學位授予權。油畫專業為遼寧省重點學科，雕塑專業、裝潢設計專業為學院重點學科。

廣州美術學院：一九五三年，中南文藝學院、華南文藝學校、廣西藝術專科學校三所學校所屬的美術科系，合併成中南美術專科學校。位於武昌的中南美專是二十至五十年代初分佈於中南地區的各類美術教育機構的綜合。一九五八年學校遷到廣州後改名為廣州美術學院。胡一川任院長，楊秋人、關山月任副院長。除原有中國畫、油畫、雕塑三系和附中外，增設版畫和工藝美術兩系。一九六六年文化大革命開始。一九六九年美院與廣州音專、廣東舞蹈學校合併，成立廣東人民藝術學院。一九七八年廣東省撤銷廣東人民藝術學院建制，恢復廣州美術學院暨附中制。胡一川為院長，楊秋人、鍾淼為副院長。恢復中國畫、油畫、版畫、雕塑、工藝美術五系及附中；恢復原來的教學傳統；恢復全面考核、擇優錄取的招生制度。一九八〇年開始籌備美術師範系。廣州美院設有中國畫、油畫、版畫、雕塑、工藝美術、設計、美術師範七個系。一九八一年之後，先後成立了嶺南畫派研究室、工藝設計研究室、民間藝術研究室、雕塑藝術研究室、壁畫藝術研究室、美術史論研究室、版畫藝術研究室、美術教育研究室。校刊《美術學報》於一九七九年復刊。

四川美術學院：一九五三年，西南人民藝術學院美術系和成都藝術專科學校的繪畫科、應用藝術科，合併成立西南美術專科學校。一九五九年更名為四川美術學院。當時學院設造型美術系，下分中國畫、版畫、油畫、雕塑四個專業；工藝美術系，下分染織、漆器、陶瓷、裝潢四個專業。附設四川美術學院附屬中等美術學校，學院尚辦有為工農而設的三年制工農班，附屬中等美術學校辦有針對雲貴川藏各少數民族的民族班，工農班和民族班根據培養目標和要求規定不分專業。從六十年代初起，學院開辦了群眾美術短訓班，主要調訓省內縣和公社文化館、廠礦俱樂部群眾美術骨幹和輔導人員。文革開始，成立了各種造反派組織，學院各級黨政機構和群團組織遭受衝擊，普遍癱瘓，教師受到批鬥和無情打擊。一九七七年恢復

招生考試制度。四川美術學院向西南地區招生。附屬
中等美術學院一九七八年恢復招生。一九七九年招收
研究生，一九八一年增設了美術師範專科，八個專業
獲得碩士學位授予權。現學院設有中國畫、油畫、版
畫、雕塑、裝潢環藝、染織服裝、工藝設計、美術教
育八個系。學院學報《四川美術學院》、院刊《當代
美術家》。

中國藝術研究院美術研究所：美術研究所的前身
是中國繪畫研究所，始建於一九五三年，黃賓虹為所
長，王朝聞為副所長。後改稱民族美術研究所，由中
央美術學院代管。一九五九年改為中國美術研究所，
一九七五年併入文化部文學藝術研究所。設有：古代
美術研究室、美術理論研究室、外國美術研究室、現
代美術研究室、資料室攝影室。一九八〇年出版學術
刊物《美術史論》，後改為流行雜誌《美術觀察》。一
九八五年曾出版《中國美術報》，一九八九年底停
刊。一九七八年以後，招收碩士研究生和博士研究
生，並舉辦了在職人員美術史、論進修班。美術資料
室收藏書刊、畫冊十五萬餘冊，其中包括若干善本圖
書。此外還收藏大量卷軸、拓片、圖片，是大陸地區
美術資料最豐富的單位之一。

參考書目

關於當代中國繪畫的參考書目為數極多，例如有關齊白石的畫冊、討論及研究，即有數十種之多，而且還源源不斷。故筆者在此擬不作個別畫家之詳列，而僅列出近乎辭典一類的書籍。至於一般綜合討論的書籍，仍僅選列其中特可參考者。

一、期刊、套書

《藝術家》，台北：藝術家雜誌社

李賢文總編輯，雄獅美術編輯委員會主編，《雄獅美術》，台北：雄獅美術月刊社

上海書畫出版社編，《朵雲》，上海：上海書畫出版社

浙江美術學院《新美術》編輯部編輯，《新美術》，上海：上海人民美術出版社

《台灣美術全集》，台北：藝術家出版社

王庭玫主編，《中國名畫家全集》，台北：藝術家出版社

《中國巨匠美術週刊》，台北：錦繡出版社

二、辭典與名錄

雷正民主編，《中國現代美術家人名大辭典》，西安：陝西人民美術出版社，1989

金通達主編，《中國當代國畫家辭典》，杭州：浙江人民出版社，1992

王靖憲、令狐彪編，《現代國畫家百人傳》，香港：商務印書館，1986

《台灣美術年鑑》，台北：雄獅美術圖書公司，1990

《中國美術年鑑》，上海：上海市文化運動委員會，1948

林建同、林紀凱編，《當代中國畫人名錄》，香港：梅花書屋，1971

鄭春霆，《嶺南近代畫人傳略》，香港：廣雅社，1987

三、展覽圖錄、研討會論文集

《傳統與創新：二十世紀中國繪畫》，香港：香港市政局，1995

《二十世紀中國繪畫》，香港：香港藝術館，1984

《當代中國繪畫》，香港：中文大學出版社，1986

陳樹升總編輯，《現代中國水墨畫學術研討會論文專輯暨研討記錄》，台中：台灣省立美術館，1994

王進焱等編輯，《中國－巴黎：早期旅法畫家回顧展》，台北：台北市立美術館，1988

台北市立美術館展覽組編，《台北－紐約：現代藝術的遇合》，台北：台北市立美術館，1991

張芳薇執行編輯，《中國‧現代‧美術國際學術研討會論文集－兼論日韓現代美術》，台北：台北市立美術館，1991

皮道堅、王璜生策劃，廣東美術館主辦，《中國水墨二十年：1980-2001》，哈爾濱：黑龍江美術出版社，2001。

Contemporary Chinese Painting: An Exhibition from the People's Republic of China（《現代中國畫展》）, San Francisco: Chinese Culture Foundation of San Francisco, c1983

Maxwell K. Hearn and Judith G. Smith, *Chinese Art: Modern Expressions,* New York: Metropolitan Museum of Art, 2001

Wen C. Fong, *Between Two Cultures, Late-nineteenth and Twentieth Century Chinese Paintings from The Robert H. Ellsworth Collection,* New York: Metropolitan Museum of Art, 2001

Between the Thunder and the Rain: Chinese Paintings from the Opium War through the Cultural Revolution 1840-1979, San Francisco : Echo Rock Ventures in

association with the Asian Art Museum - Chong-Moon Lee Center for Asian Art and Cultures, 2000

Julia Andrews and Kuiyi Shen, *A Century in Crisis: Modernity and Tradition in the Art of Twentieth Century China,* New York: Guggenheim Museum, 1996

Contemporary Chinese Painting, Hong Kong and London: Lo Shan Tang, vol. I, 1988; vol. II, *An Explanation,* 1989; vol. III, *Migration,* 1990

Chu-tsing Li, *Trends in Modern Chinese Painting: The C.A. Drenowatz Collection,* Ascona, Switzerland: Artibus Asiae, 1979

四、畫冊、畫論

李松等編，《四大家研究：吳昌碩、齊白石、黃賓虹、潘天壽》，杭州：浙江美術學院出版社，1992

中華人民共和國文化部教育科技司編，《中國高等藝術院校簡史集》，杭州：浙江美術學院出版社，1991

張少俠、李小山，《中國現代繪畫史》，南京：江蘇美術出版社，1986

萬青力，《畫家與畫史：近代美術叢稿》，杭州：中國美術學院出版社，1997

浙江美術學院編，《浙江美術學院中國畫六十五年》，杭州：浙江美術學院出版社，1993

宋忠元主編，鄭朝副主編，《藝術搖籃：浙江美術學院六十年》，杭州：浙江美術學院出版社，1988

蕭瓊瑞，《五月與東方：中國美術現代化運動在戰後台灣之發展（1945－1970）》，台北：東大圖書公司，1991

呂澎、易丹，《中國現代藝術史》，長沙：湖南美術出版社，1992

陳履生，《新中國美術圖史：1949-1966》，北京：中國青年出版社，2000

王明賢、嚴善錞，《新中國美術圖史：1966-1976》，北京：中國青年出版社，2000

段煉，《世紀末的藝術反思：西方後現代主義與中國當代美術的文化比較》，上海市：上海文藝出版社，1998

高名潞等著，《中國當代美術史：1985-1986》，上海：上海人民出版社，1991

郎紹君，《現代中國畫論集》，南寧：廣西美術出版社，1995

劉曦林，《中國畫與現代中國》，南寧：廣西美術出版社，1997

劉新，《百年中國油畫圖像》，台北：藝術家出版社，2002

劉驍純，《解體與重建：論中國當代美術》，南京：江蘇美術出版社，1993

劉驍純整理，《羅工柳藝術對話錄》，太原：山西教育出版社，1999

魯虹，《現代水墨二十年》，長沙：湖南美術出版社，2002

水天中，《中國現代繪畫評論》，太原：山西人民出版社，1990

石守謙計劃主持，《大陸地區美術專業教育之研究》，國立臺灣大學藝術史研究所研究計劃報告，黃貞燕、許文美助理研究，台北：海峽交流基金會，1993

尹吉男，《後娘主義：近現中國當代文化與美術》，北京：三聯書店，2002

鄭工，《演進與運動：中國美術的現代化（1875-1976）》，南寧：廣西美術出版社，2002

李陀等著，《中國前衛藝術》，中文版，香港：牛津大學出版社，1994

《毛澤東論文藝》，北京：人民文學出版社，1992

邵戈主編，《當代中國水墨現狀》，北京：新華出版社，1996。

Robert Ellsworth, *Later Chinese Painting and Calligraphy,*

1800-1950, 3 vols., New York: Random House, 1987

Julia F. Andrews, *Painters and Politics in the People's Republic of China, 1949-1979,* Berkeley: University of California Press, 1994

Liu Dahong, Hong Kong: Schonic Fine Oriental Art, 1992

Michael Sullivan, *Chinese Art in the Twentieth Century,* Berkeley and Los Angeles: University of California Press, 1959

Michael Sullivan, "Chinese Art in the Twentieth Century," in *Wu Guanzhong: A Twentieth-Century Chinese Painter,* by Anne Farrer. Exh. cat., London: British Museum, 1992

Michael Sullivan, *The Meeting of Eastern and Western Art,* 2d ed., Berkeley and Los Angeles: University of California Press, 1989. Originally published 1973

圖版總覽

索 引

國家圖書館出版品預行編目資料

中國現代繪畫史：當代之部（一九五○至二○○○）／
李鑄晉，　萬青力作. －－初版. －－台北市：石頭.
2003 [民 92]
　　面：　　　公分
參考書目：面
含索引
ISBN: 957-9089-30-2（精裝）

1. 繪畫－中國－民國（1912-　　　）

940.9208　　　　　　　　　　　　　　　　92018748